가을 겨울

꽃 피는 미술관

매일 내 마음에
그림 한 점, 활짝

그림 큐레이션과 글
정하윤

문학동네

들어가며

[foreword]

『꽃 피는 미술관 봄여름』을 펴내고 어느덧 2년이 넘는 시간이 지났습니다. 그사이 얼마나 많은 꽃이 부지런히 피어나고, 또 졌을까요.

이 책에는 가을과 겨울의 꽃 그림을 담았습니다. 가을 꽃은 역시 국화과의 그림이 많아요. 가을 분위기가 나는 꽃 그림도 함께 담았습니다. 그림 보는 재미를 느끼시도록 빈센트 반 고흐, 드가, 모네처럼 잘 알려진 작가부터 생소한 미술가까지 고르게 다루었어요. 겨울 꽃은 여러 점의 동백부터 실내를 환하게 밝히는 꽃 정물화, 상상의 꽃까지 범위를 넓혀봤습니다. '꽃을 보고자 하는 사람에게는 언제나 꽃이 있다'던 앙리 마티스의 말을 실천한 건지도 모르겠습니다.

봄여름 편과 마찬가지로 그림마다 감상에 도움이 될 내용을 덧붙였습니다. 늘 강조하지만 설명을 읽기 전에 그림과 먼저 조우하시기를 권합니다. 그 어떤 설명보다 마음이 그림을 잘 읽어낼 때가 많으니까요. 많은 작품을 담았으니 유독 눈길을 끄는 작품부터 천천히 음미한 다음 덧붙인 해설을 읽으면서 마음을 열어주시면 좋겠습니다.

가을과 겨울에도 꽃은 있습니다. 낙엽이 우수수 떨어질 때도 각양각색의 국화와 장미가 피어나고, 눈 속에서 빠알간 동백과 크리스마스선인장이 자신의 몫을 다합니다. 심지어 눈 덮인 땅속에도 씨앗은 생명을 간직한 채 꽃 피울 준비를 하고 있고요. 늘 생명력을 품은 식물처럼 삶의 어느 계절에 계시든 아름다움과 소망을 잊지 않으시면 좋겠습니다. 이 책이 거기에 작은 도움이 된다면 저자로서 더 바랄 것이 없을 것 같아요.

양평 '잎새 정원'에서
정하윤

‡

미술관 즐기는 법

꽃 피는 미술관을 즐기는 방법은 조금 특별합니다.
이 미술관에서는 걷지 않아도 좋습니다.
걷고 싶은 분들은 그래도 괜찮지만요.
우선 가장 좋아하는 곳에 앉으세요.
그리고 남은 일은 하나,
천천히 책장을 넘기는 것입니다.

책장을 넘기실 때는 그림을 가장 먼저,
그리고 찬찬히 보시기를 권합니다.
그림 속에 담긴 꽃, 인물, 풍경 순으로 보세요.
날씨를 한번 짐작해보셔도 좋습니다.
꽃 그림에 드러난 작가들만의 붓질, 색감, 재료 같은
형식적인 요소도 골고루 봐주세요.
그다음에 그림 설명을 읽으시고,
다시 한번 그림을 음미하시길 권합니다.
하루하루 지날수록 분명,
그림 안에서 더 많은 것들이 보일 겁니다.

차례
content

들어가며 004

1부
폴링 인 폴
falling in fall

2부
윈터 원더랜드
winter wonderland

1부 폴링 인 폴

falling in fall

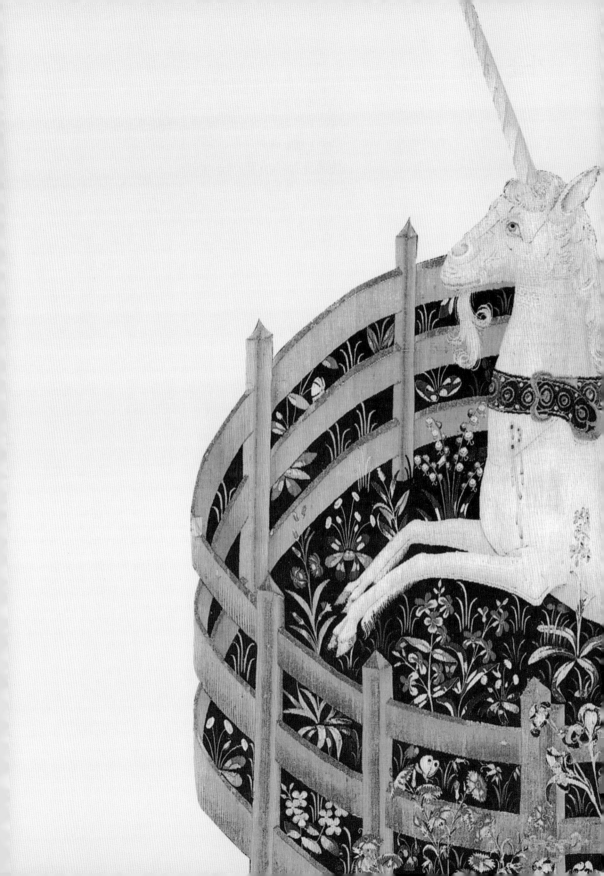

가을 정원

가을의 정원을 담은 그림들을 모았습니다,
따뜻하고 풍요로운 가을을 담뿍 담은 작품들을 보며
따사로운 햇빛 아래
성숙한 색의 꽃들이 만발하는 장면을
만끽하시면 좋겠습니다.

autumn garden

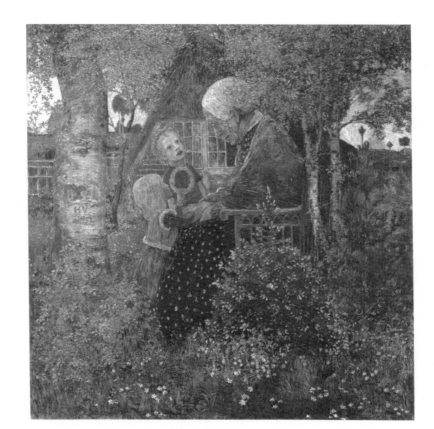

하인리히 포겔러
Johann Heinrich Vogeler
1872-1942

「이야기 들려주는 사람」
1907,
나무에 유채,
81.0×80.0cm,
개인 소장

내 애기를 들어보렴

독일의 화가이자 삽화가였던 하인리히 포겔러의 그림이다. 분홍색, 붉은색, 그리고 하얀색의 잔잔한 꽃들이 아기자기 핀 정원에서 할머니와 두 어린이가 함께 있는 풍경을 담았다. '이야기 들려주는 사람'이라는 제목을 보니, 할머니가 손주들에게 옛날 이야기를 들려주는 중인가보다. 영국의 그림책 작가이자 정원을 가꾸는 삶을 살던 타샤 튜더가 생각

난다.

작품의 배경은 하인리히 포겔러가 젊은 시절 구매하여 살았던 집과 정원으로 보인다. 그의 집은 그림 속 집처럼 갈색에다 지붕이 삼각형이었고, 정원에는 그림과 같이 하얀 기둥이 매력적인 자작나무가 많았다. 정성들여 돌보던 자신의 보금자리에서 마음 따뜻한 장면을 담아낸 것이다.

깊어가는 가을, 마음이 따뜻해지는 기억 속 풍경을 하나씩 꺼내어 보기 좋은 계절이다.

풍요로운 결박

꽃으로 가득한 정원, 울타리 안에는 한 마리의 유니콘이 있다. 사냥꾼에게 잡혀 온 것일까?

이 작품을 소장하고 있는 뉴욕의 메트로폴리탄 미술관은 유니콘이 자발적으로 결박되어 있다고 설명한다. 이러한 해석은 쇠사슬이 풀려 있고 울타리가 낮다는 점에 기인하기도 하지만, 작품에 사용된 식물의 상징적 의미 때문이기도 하다. 유니콘 뒤에 자리한 석류나무는 '결혼'과 '출산'을 상징했다. 유니콘의 몸에 칠해진 붉은색 또한 피가 아니라 석류즙이 묻은 것으로 보는 것이 합당하다. 몸에 다른 상처가 전혀 없기 때문이다. (진짜 유니콘 사냥을 묘사한 작품들은 훨씬 더 폭력적이다.) 유니콘을 둘러싼 바탕에 놓인 야생 난초, 엉겅퀴, 권삼(범꼬리)과 같은 풀 또한 '결혼'과 '출산'을 상징한다. 중세시대에 남자와 여자 모두에게 생식력을 증가시켜준다고 여겨졌던 식물이다. 이런 도상들을 종합해보면, 이 작품의 주제는 '유니콘 사냥'이라기보다는 자발적인, 행복한, 그리고 풍요로운 결박에 가까워 보인다. 작품 속 식물이 상징하는 바대로 그것은 결혼일 수도, 출산일 수도 있다.

제작자 미상

「정원에서 휴식을 취하는
유니콘」
c.1495-1505,
양모, 비단, 은, 금박
368.0×251.5cm,
메트로폴리탄 미술관

{ autumn garden }

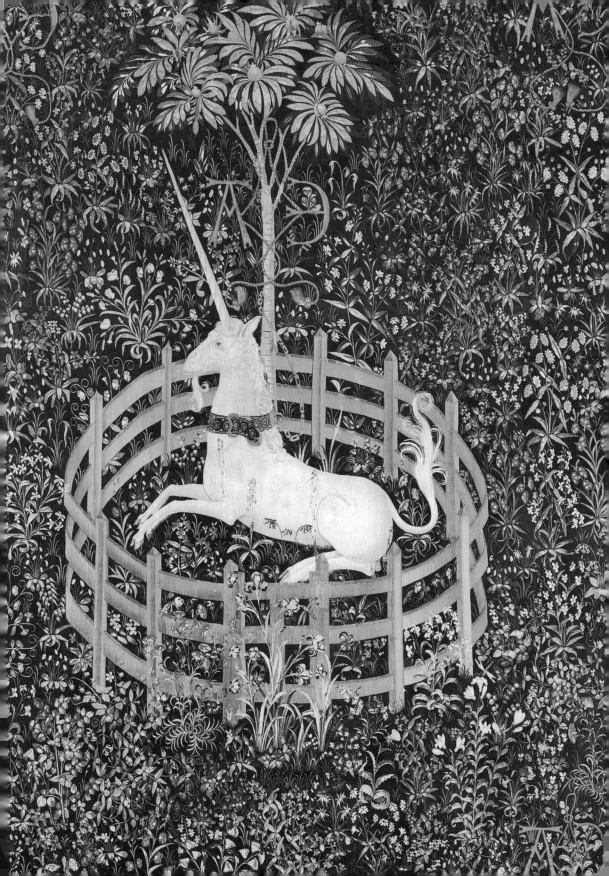

대(大) 얀 브뤼헐,
페테르 파울 루벤스
Jan Brueghel de Oude &
Peter Paul Rubens

「후각」
1617-18,
패널에 유채,
65.0×111.0cm,
프라도 미술관

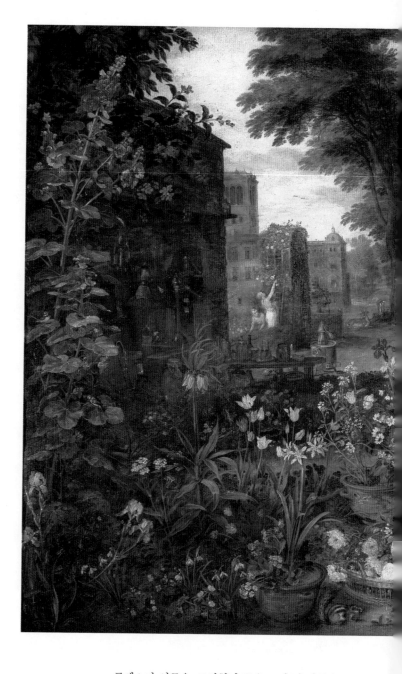

꽃 그리고 향

　　루벤스가 인물을, 브뤼헐이 꽃을 그린 이 작품은
제목에서 알 수 있듯이 '향'을 표현한 그림이다. 브
뤼헐은 꽃 하나하나를 작게 그림으로써 관람자가
각각의 아름다움보다는 꽃무리가 만들어내는 향기
에 집중할 수 있도록 했다.

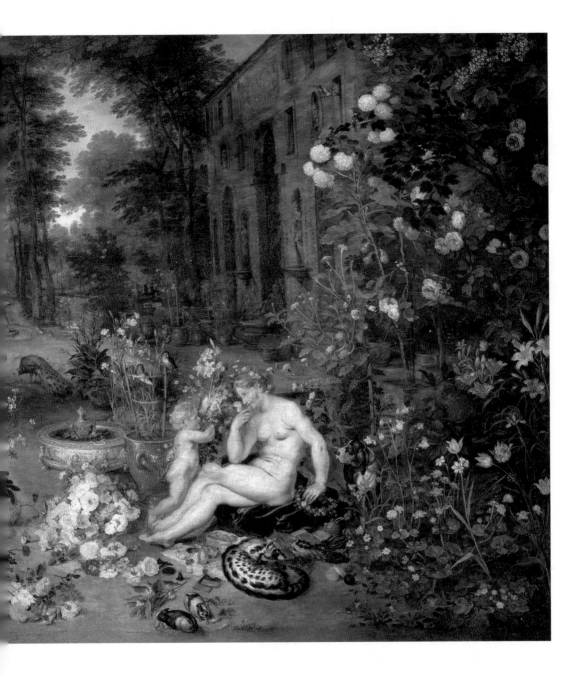

　루벤스는 여기에 더해 꽃향기가 얼마나 진한지 알려주는 장치를 하나 첨가했다. 비너스 바로 앞쪽에 털가죽에 검정과 하얀색의 무늬가 있고 웅크려 앉아 있는 족제비 같은 동물, 사향고양이다. 사향고양이는 냄새가 고약하기로 유명하다. 그러나 그림 속에서 비너스와 큐피드는 사향고양이가 근처에 있다는 사실을 전혀 눈치채지 못한다. 꽃향기가 그 악취를 덮을 만큼 강하다는 뜻이다. 동물 한 마리 덕분에 그림 속 꽃향기가 더욱 진해졌다.

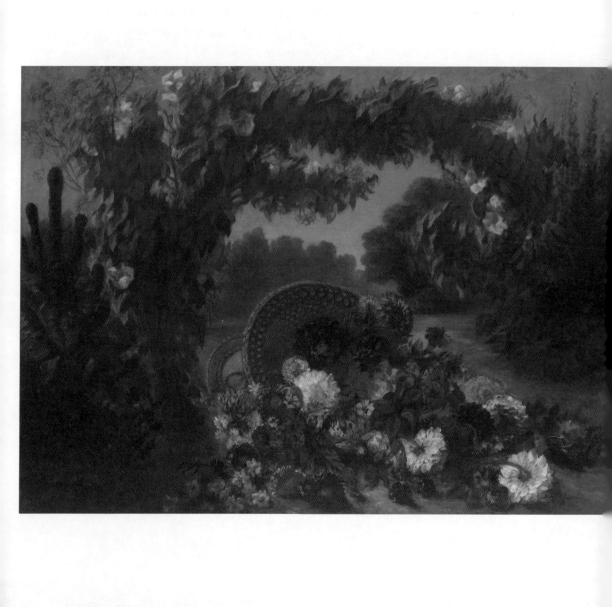

격렬하게 휘몰아치다

외젠 들라크루아는 프랑스 낭만주의 미술의 대표적인 화가다. 당시 프랑스 미술계는 신고전주의가 주된 화풍이었기에 냉철한 이성을 바탕으로 엄격한 질서에 따라 그림을 그렸다. 들라크루아를 비롯한 낭만주의자들은 여기에 반대해, 휘몰아치는 감정과 화면의 율동감을 중시하는 작품을 발표했다. 낭만주의의 선봉답게 들라크루아의 화면 속 인물들은 늘 움직이고, 붓 터치는 힘이 넘치며 색채는 강렬하다.

엄밀히 말해 이 작품은 정물화에 가깝다. 정물화는 말 그대로 정물, 즉 움직이지 않는 사물이 주인공이다. 화면에 율동감이 느껴지기가 쉽지 않다. 그럼에도 들라크루아는 움직임을 불어넣었다. 그는 꽃바구니를 엎질렀다. 쓰러진 바구니에서 각종 꽃들이 쏟아져나온다. 꽃들은 자유로이 움직이며, 화려한 색채를 터뜨린다. 후경에 그려진 구불거리는 아치 덤불 또한 작품에 율동감을 주는 요소다. 장르를 불문하고 일관되게 보이는 들라크루아의 역동성. 그를 낭만주의의 대표라 부르는 이유다.

외젠 들라크루아
Eugène Delacroix
1798-1863

「공원에 엎질러진 꽃바구니」
1848-49,
캔버스에 유채,
107.3×142.2cm,
메트로폴리탄 미술관

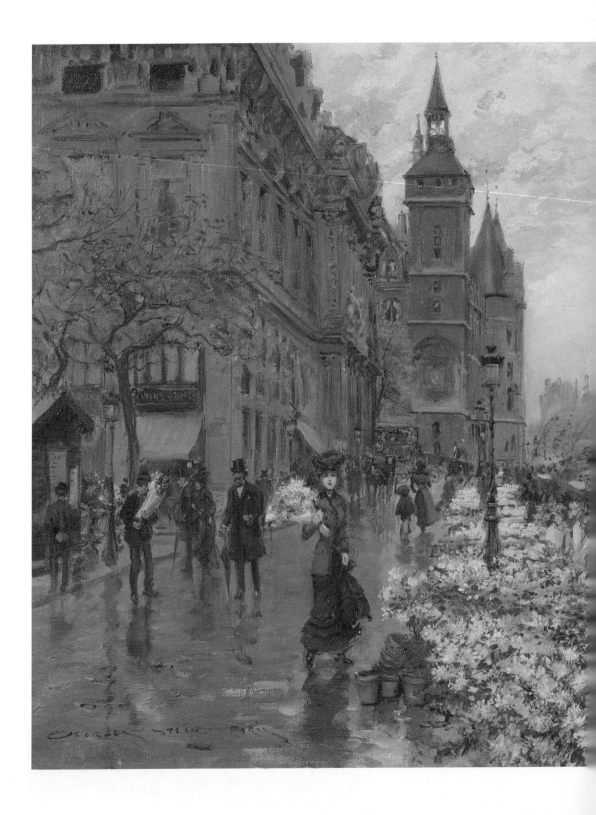

아름다운 파리를 걷다

　센강을 따라 뻗은 보도와 나란히 선 고풍스러운 건물, 촉촉한 거리를 걸어가는 사람들과 옆에 놓인 색색의 꽃…… 영화 〈미드나잇 인 파리〉의 한 장면을 연상시키는 이 그림은 벨 에포크 시대를 살았던 프랑스의 화가, 조르주 스탱의 작품이다.

　스탱이 살던 파리는 인상주의의 시대였다. 비록 그는 인상주의 그룹의 전시나 활동에 참여하지는 않았지만, 소재 면에서는 클로드 모네나 오귀스트 르누아르, 또는 카미유 피사로가 그랬듯 파리의 거리 풍경을 화폭으로 옮겼다. 그의 그림 중에는 센강뿐만 아니라 오페라하우스, 개선문, 물랭루주 등 그림 속 장소가 파리라는 것을 단번에 알 수 있는 작품이 많다. 날씨에 민감한 묘사도 인상주의 그룹과의 공통점이다. 이 작품에서 스탱은 비가 내린 후 해가 다시 비추기 시작하는 파리의 표정을 포착했다.

　파리 시민이라면 누구나 보았을 풍경을, 아름다움을 발견하는 화가는 이렇게 낭만적인 그림으로 남겼다.

조르주 스탱
Georges Stein
1864-1917

「꽃시장」
c.1890,
캔버스에 유채,
43.2×54.6cm,
소장처 미상

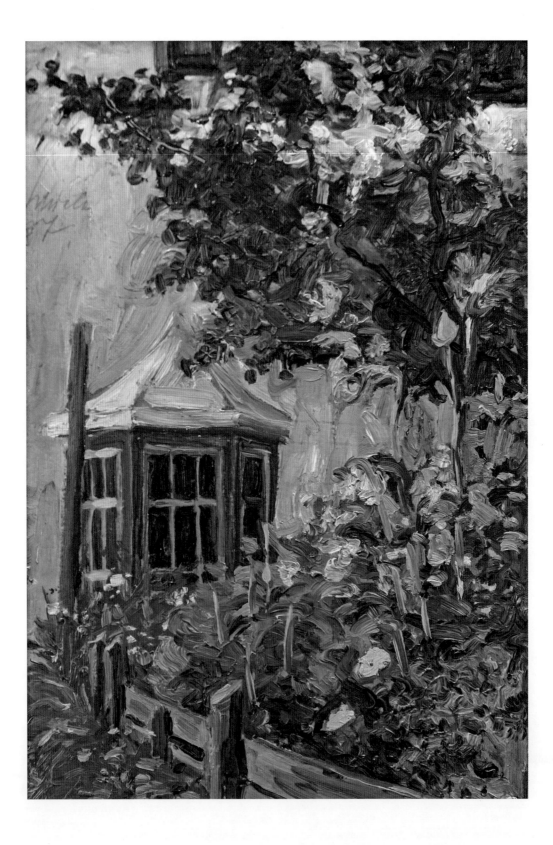

감출 수 없는 창조성

에곤 실레
Egon Schiele
1890-1918

「정원의 창문 있는 집」
1907,
캔버스에 유채,
36.0×26.5cm,
벰베르크 미술관

이 그림을 그렸던 1907년, 열일곱의 실레는 빈의 꽤 보수적인 학교에서 그림 공부를 했다. 매일같이 별 개성 없는 풍경화와 초상화를 잘 그리는 방법을 훈련받았다.

작품을 보면 실레가 그런 정통 학교 교육에 만족하지 못했음이 나타난다. 물컹거리는 물감, 요동치는 붓질, 불안정한 구도에서 실레의 창조적인 에너지가 느껴진다. 아무리 평범한 소재를 전통적인 풍경화로 그려도 숨길 수 없는 그의 개성이었다.

얼마 지나지 않아 실레는 인생의 멘토가 되는 클림트를 만나며, 애써 억눌러도 비집고 나오던 자신의 창조성을 폭발시킨다.

저마다의 마리골드

'콜로만 모저'라는 이름은 다소 낯설지만, 「키스」의 화가 구스타프 클림트와 같은 시대, 같은 지역에서 활동했던 미술가라고 하면 조금은 가깝게 느껴진다. (모저는 클림트와 예술관이 비슷해서 함께 '빈 분리파'로 잠시 활동하기도 했다.)

모저의 그림은 단순화된 형태와 절제된 색채의 도식적인 화면이 주를 이룬다. 책과 엽서의 삽화, 패션 디자인, 스테인드글라스, 도자기, 보석 및 가구 디자인까지 섭렵한 상업 디자이너로서의 특성이 녹아들어서가 아닐까 싶다. 「마리골드」 또한 똑 떨어지는 외곽을 가진 꽃의 형상이 또렷하고, 초록 배경 위로 노란색과 오렌지색의 동글동글한 꽃망울이 싱큼하게 피어오른다. 같은 마리골드를 담아도 자신의 방식대로 그린 여러 화가들로 인해 미술사는 풍성해진다.

콜로만 모저
Koloman Moser
1868-1918

「마리골드」
1909,
캔버스에 유채,
50.2×50.3cm,
레오폴드 박물관

상쾌한 북유럽의 바람

에리크 베렌시올
Erik Werenskiold
1855-1938

「금빛 꽃」
1913,
캔버스에 유채,
93.0×80.5cm,
베르겐 국립미술관

　노르웨이의 화가, 에리크 베렌시올의 작품이다. 화면의 절반 이상을 차지하는 환한 노란색의 크고 탐스러운 꽃이 눈을 사로잡는다. 노란 꽃 옆으로는 작고 붉은 열매가 있는 야생초가 자리하고, 그 너머로 강이 내려다보인다. 깨끗한 노르웨이의 자연이 맑은 색채로 표현된 풍경화다. 작품에서 상쾌한 북유럽의 바람이 불어올 것 같다.

　베렌시올은 독일 뮌헨에서 사 년 동안 체류했다. 당시 뮌헨의 최첨단 독일 미술은 칸딘스키 등이 참여했던 청기사파였지만, 베렌시올은 프랑스 파리의 인상주의에 매료됐다. 이후 그는 이삼 년 동안 파리에 머물며 인상주의를 더욱 탐구했다. 이 작품에서도 밝은 색조와 평안한 화면에서 인상주의의 영향이 보인다.

　노르웨이에 돌아온 베렌시올은 시골 농부들이 등장하는 풍경화와, 노르웨이 동화를 기반으로 한 작품을 그렸다. 하나같이 목가적이고 평화로운 분위기다. 외부의 영향을 받아들이면서도 자기 안에 살아 숨쉬는 노르웨이적인 특성을 살린 결과였다.

생의 절정과 끝

이 그림을 그린 석도는 명나라 말부터 청나라 초기까지 활동했던 문인화가다. 명나라 왕조의 혈통을 가졌던 그는 만주족이 청나라를 세우자 가까스로 공격을 피한 뒤 이름을 바꾸고 승려로 살아갔다.

이 그림을 그릴 때 그는 풍파를 모두 겪은 후, 예순을 훌쩍 넘긴 노인이었다. 그림 안의 히비스커스와 연꽃이 화려하게 만개했다. 생의 절정에 있는 꽃을 그리는 자신을 조롱하듯이, 노년의 석도는 그림 한 편에 송나라 시인 소식(蘇軾, 1036-1101)의 시구를 적었다. "나이가 들면서 무성한 꿈을 꾸지 않게 되었고, 연못가의 목근(히비스커스) 한 그루도 내게는 너무하다."

석도
石涛
1642-1707

「목근(히비스커스), 연꽃, 바위」
c. 1705-1707,
종이에 수묵,
115.7×55.9cm,
메트로폴리탄 미술관

상상 속 그 모습

「아를의 여인들」은 빈센트 반 고흐가 1888년 11월에 그린 작품이다. 이 진한 가을 풍경은 네덜란드 메텐에 있는 반 고흐 아버지의 목사관 뒤편 정원이다. 보라색 숄을 걸친 전면의 여인은 반 고흐의 어머니, 붉은 양산을 쓴 여인은 누이 빌, 그리고 뒤편에서 허리를 구부린 채 정원을 가꾸는 사람은 목사관을 돌보던 고용인이다.

이 그림을 그릴 때, 반 고흐는 고갱과 함께 아를에 살고 있었다. 이는 그가 작품 속 대상을 직접 보지 않고, 기억 속 모습을 떠올리며 그렸다는 뜻이다. 항상 대상을 보고 그리던 반 고흐로서는 일종의 모험이었다. 고갱의 권유 때문이었다. 상상 속 장면을 종종 그리던 그는 반 고흐에게도 자신의 의견을 피력했고, 고흐는 고갱의 방법을 받아들여 회화적인 실험을 해보았다. 하지만 이 그림 이후 반 고흐는 원래 자신의 방식으로 돌아갔다. 이 그림은 반 고흐의 작품 중 상상으로 그린 예외적인 작품으로 남아 있다.

빈센트 반 고흐
Vincent van Gogh
1853-1890

「에덴 정원의 추억
(아를의 여인들)」
1888,
캔버스에 유채,
73.0×92.0cm,
예르미타시 미술관

반 고흐의 정원

　샤를 프랑수아 도비니의 정원을 배경으로 그린 반 고흐의 말기 작품이다. 도비니는 반 고흐보다 먼저 오베르에 정착해 살고 있던 화가다. (당시에는 꽤나 유명했다.) 반 고흐는 이 마을에 도착한 후 도비니를 종종 방문했다. 도비니를 만날 때 느꼈던 반가움과 설렘을 테오에게 적어 보내기도 했다.

　도비니는 꽤 넓은 정원을 소유했는데, 반 고흐는 그중 일부만을 화면에 담았다. 밝은색 물감을 두껍게 발라 올리는 반 고흐 특유의 스타일로 완성되었지만, 격한 붓질은 다소 완화된 듯 보인다.

　도비니의 정원은 현재 유적지로 지정되어 '반 고흐의 정원'이라는 이름으로 열려 있다. 평생 정원을 화폭에 담았지만, 자신의 정원을 소유하지는 못했던 빈센트 반 고흐. 그가 삶을 마감한 후에야 비로소 '반 고흐의 정원'이 생겼다.

빈센트 반 고흐

「도비니의 정원」
1890,
캔버스에 유채,
51.0×51.2cm,
반 고흐 미술관

반 고흐 마지막 날들

반 고흐가 생레미의 정신병원을 떠나 오베르쉬르우아즈로 향했던 것은 평소 믿고 지낸 원로 화가 피사로가 권유했기 때문이었다. 오베르쉬르우아즈에 괜찮은 의사가 있다고 소개했던 것이다. 그는 폴 페르디낭 가셰였다. 가셰는 박식한 의사였고 골동품 수집가였으며, 아마추어 화가이기도 했다. 반 고흐에게 가셰 박사는 주치의이자 친구가 되어주었다.

이 작품은 반 고흐가 자신을 살뜰히 돌봐주던 가셰 박사와 그 가족들에게 주는 선물로, 가셰 박사의 정원에 있는 그의 딸 마르그리트를 그린 것이다.

1890년 6월 8일, 반 고흐는 가셰 박사의 정원에서 동생 부부와 조카 빈센트와 함께 점심을 먹었다. 반 고흐의 정신 발작이 많이 안정된 상태였다. 후에 테오의 아내 요하나는 이 시간을 유난히 평온한 순간이었다고 기억했다. 반 고흐가 사망하기 오십여 일 전이었다.

국화

가을의 꽃, 하면 역시 국화가 가장 먼저 떠오릅니다.
모네를 비롯한 동서양의 많은 화가가 국화를 그렸습니다.
같은 꽃이라도 얼마나 다르게 그렸는지,
그 다양성에 초점을 맞춰 감상해보시기를 권합니다.

chrysanthemum

클로드 모네
Claude Monet
1840-1926

「국화」
1882,
캔버스에 유채,
100.3×81.9cm,
메트로폴리탄 미술관

영감을 위한 새로운 만남

　'꽃의 화가' 모네는 계절마다 수선화, 아이리스, 장미 등 각양각색의 꽃을 화폭에 담았다. 가을에는 물론, 국화를 그렸다.

　그런데 모네에게 국화는 다른 꽃들과는 조금 다른 의미도 있다. 동양이 자생지인 국화는 유럽에서 이국적인 꽃으로 여겨졌고 그중에서도 특히 일본을 뜻했다. 국화가 일본 황실의 꽃이기도 했지만 그 당시 유럽으로 들여오던 일본 도자기를 싸는 포장지 디자인에 자주 사용됐기 때문이다.

　모네는 기모노를 입은 아내를 그리거나 지베르니 정원에 일본식 나무다리를 직접 설계할 만큼 일본 문화에 관심이 많았다. 호쿠사이의 국화 판화 작품을 소장하기도 했다. 바다 너머, 머나먼 극동의 미술이 모네에게 새로운 예술적 영감을 준 거다. 그로부터 시간이 한참 지난 지금, 모네의 작품은 다시 바다 건너에 사는 우리에게 감동을 준다.

[국화]

마스터피스의 첫걸음

　'추상의 선구자'로 불리는 몬드리안의 소묘 실력을 확인할 수
있는 그림이다. 그는 구조를 파악하기 쉽지 않은 국화를 자세히
묘사하면서도 전체적인 형태를 무너뜨리지 않았다. 양감 표현 또
한 훌륭하다. 아직 그의 대표작인 사각형 추상 화면에 이르기 전
이었다.

　몬드리안의 추상화를 보고 "이건 나도 그리겠다"는 식의 말을
쉽게들 한다. 그런데 아는가? 몬드리안이 이십 년 넘게 사실적인
기본기를 연마한 후에야 비로소 추상에 도달했다는 사실을. 이토
록 복잡한 구조의 국화꽃을 눈, 손, 머리로 그리면서 자신을 훈련
시킨 후에야 그 단순한 화면을 만날 수 있었다는 사실을 말이다.
몬드리안의 국화는 소위 말하는 명작이 나올 때까지 손과 눈을
훈련했던 그의 인고의 시간을 보여준다.

　미술가의 여정을 따라가다보면, 작은 노력과 걸음이 쌓인 후에
야 비로소 그의 세계가 일구어지는 것을 알게 된다. 작은 것에 진
심을 다해야 하는 이유를 그들에게서 본다.

피트 몬드리안
Piet Mondrian
1872-1944

「국화」
c. 1908,
종이에 수채,
33.2×19.7cm,
개인 소장(추정)

{ chrysanthemum }

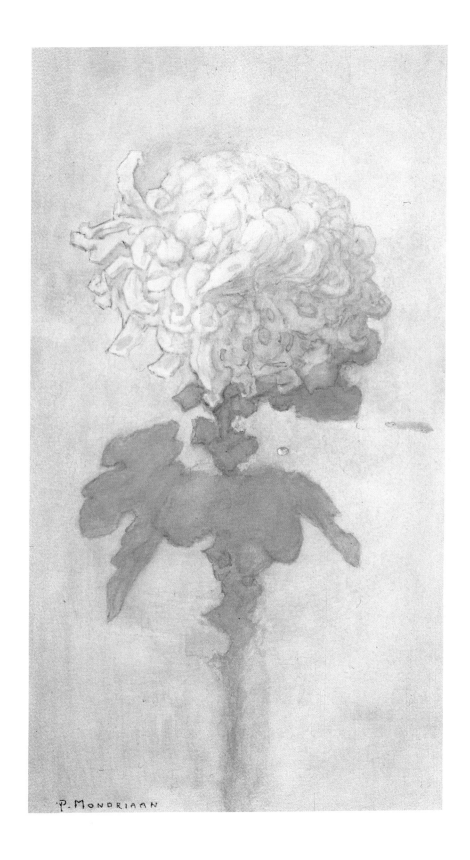

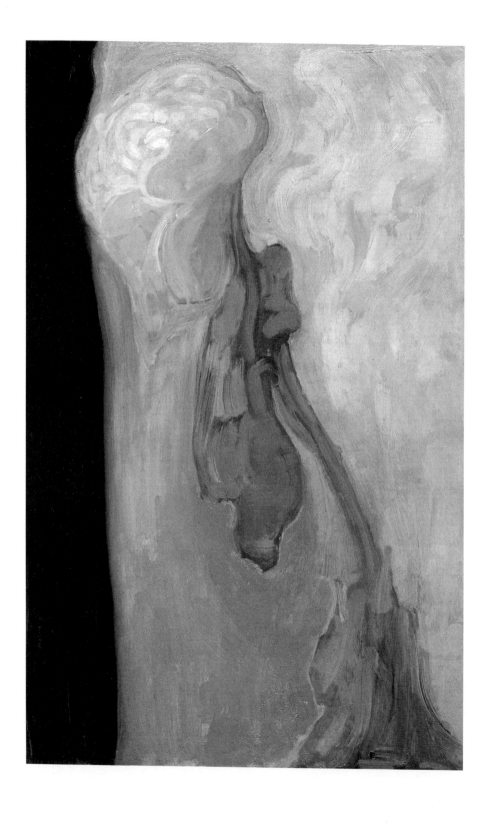

국화의 죽음

　이 작품에서 몬드리안은 국화를 자세하게 묘사하기보다는 시들어가는 국화의 느낌을 표현하는 데 집중했다. 얼핏 보면 사람이 쓰러지는 것 같기도 하고, 누에고치처럼 허물을 벗고 있는 것도 같다. 정물이라기보다는 살아 있는 어떤 형체에 더 가까워 보인다. 그는 같은 시기, 이 그림과 비슷한 구도로 국화의 싱싱한 모습도 그렸다. 학자들은 그 두 그림이 각각 삶과 죽음을 의미한다고 해석한다.

　이 시기 몬드리안은 신비적인 체험이나 계시에 관심이 많았다. 이를 통해 세상의 본질에 다다를 수 있다고 믿었다. 「변형」 같은 작품이 신비롭고 영적인 세계로 세상을 이해하고자 한 시도였다면, 이후에 나타나는 사각형의 추상 작품은 보다 이성적이고 논리적인 방법으로 세상의 '질서'와 '구조'를 파악하려는 움직임이었다.

피트 몬드리안

「변형」
1908,
캔버스에 유채,
84.5×54.0cm,
덴하흐 미술관

강아지와 국화

　작품 왼쪽 하단에 몽실몽실하고 커다란 노란 국화 세 송이가 피었다. 국화의 꽃잎이 강아지의 털이나 왼쪽 상단 여인의 머리카락과 비슷한 색과 질감으로 표현되었다. 화면 전체를 조화롭게 보이게끔 하는 보나르의 재치다. 더불어 짙은 파랑과 깊은 녹색, 그리고 갈색과 황토색을 주조로 사용하여 가을 느낌을 물씬 풍긴다.

　보나르는 이 작품에서 외곽선을 사용하면서 일본 판화 방식을 적용했다. 푸들의 귀, 체크무늬 옷의 팔 부분, 뒤에 나오는 인물 세 명을 두른 굵은 선…… 이 모두가 일본 판화에서 자주 사용하는 방식이었다. 반대로 전통적인 서양화법에서는 금기시되던 방식이기도 하다. 양감을 표현하기 위해서는 외곽선을 생략해야 했기 때문이다. 그러나 보나르는 개의치 않고 외곽선을 써서 평면적이고 납작한 화면을 만들었다. 전통에서 벗어난 기법을 과감히 사용한 점. 19세기 말, 미술에서 혁명이 시작되었다는 신호다.

피에르 보나르
Pierre Bonnard
1867-1947

「여인과 강아지」
1891,
캔버스에 유채,
41.0×32.5cm,
클라크 아트 인스티튜트

{ chrysanthemum }

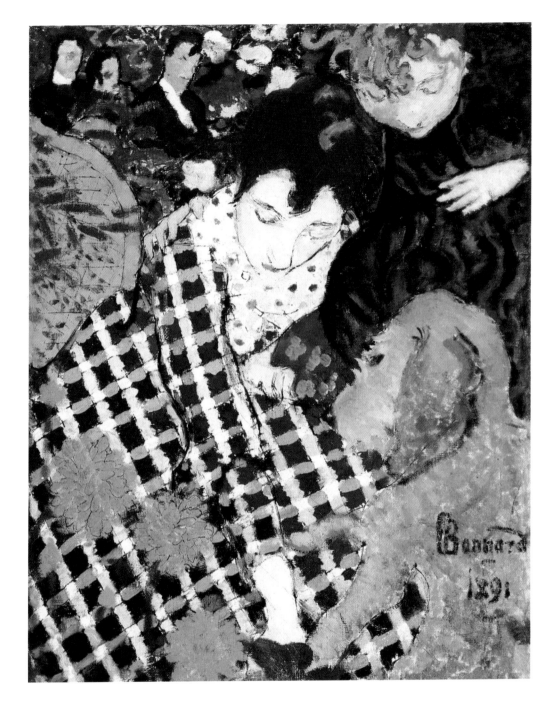

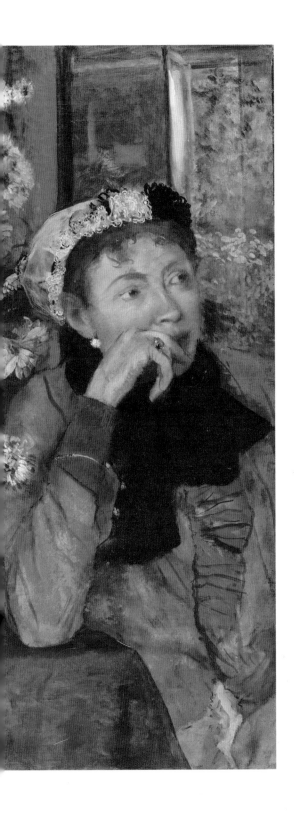

국화와 여인

　발레리나의 화가로 알려졌지만 에드가 드가가 그런 작품만 남긴 건 아니다. 목욕하는 여인, 모자 가게의 모습, 승마 등 많은 주제의 작품이 남아 있다. 그런데 어쩐 일인지 꽃 그림은 없다. (일설에 의하면 그는 꽃향기를 매우 싫어했다고 한다.) 이 작품이 그의 유일한 꽃 그림이다. 완벽한 드로잉 실력을 가진 능력자답게 꽃과 인물을 정확하게 화면으로 옮겼다.

　작품은 어딘지 불편한 느낌을 준다. 그 이유 중 하나는 국화와 여인의 관계가 애매하다는 것이다. 같은 화면에 비슷한 크기로 그려진 둘이 어떤 상호작용을 해야 하나의 이야기가 만들어질 텐데, 여인은 국화를 등지고 화면 밖을 바라본다. 이는 드가의 다른 초상화 작품들에 드러난, 같은 공간 안에 있지만 서로에게 무관심한 사람들의 모습과 참 닮았다.

　꽃 옆에 앉아 있으면서도 그 향기와 아름다움에 무감각한 인물. 행복이 가까이 있지만, 그것을 알아채지 못하는 인간에 대한 은유라고 해석해도 될까. 비록 그림을 그린 이는 거기까지 생각하지 않았더라도 말이다.

에드가 드가
Edgar Degas
1834-1917

「꽃 화분 옆에
앉아 있는 여인」
1865,
캔버스에 유채,
73.7x92.7cm,
메트로폴리탄 미술관

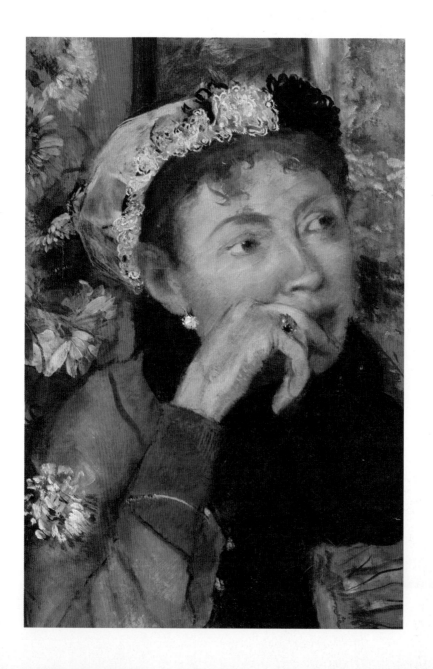

온실 속 국화

자메 티소
James Tissot
1836-1902

「국화」
c. 1874-76,
캔버스에 유채,
118.4×76.2cm,
클라크 아트 인스티튜트

1862년 런던세계박람회에서 도자기, 상아, 대나무와 함께 일본관에 전시된 이후, 국화는 영국 상류층 사이에서 동양의 이국적인 꽃으로 큰 주목을 받았다. 구매자의 욕구에 기민하게 움직인 화가 자메 티소는 유행을 따라 자기 소유의 넓은 영국식 정원에 국화를 심고, 캔버스 안에 다양한 형태와 색의 국화를 그렸다.

영특했던 티소가 꽃만 그렸을 리 없다. 풍성한 국화꽃 사이에 잘 차려입은 여인을 등장시켰다. 작품 안에서 그녀는 소매를 걷어올리고 국화 화분을 돌보는 중이다.

배경은 온실이다. 당시에는 상류층 여성이 온실에서 꽃을 돌보는 것이 하나의 유행이자 미덕으로 여겨졌는데, 그들의 생활을 잘 알았던 티소는 이를 놓치지 않고 화면으로 옮겼다. 초상화가로서 티소가 왜 당시 최고의 인기를 누렸는지 고개가 끄덕여진다.

뿌리를 옮긴 국화

　정원 일에 진심을 다하던 카유보트는 자기 못지않은 열정을 불
태우던 모네와 정원에 대해 많은 이야기를 주고받았다. 새로 나
온 품종이나 꽃을 잘 돌보는 방법 등등 각종 소식과 지식을 열심
히 교환했다. 그들끼리 국화에 대한 이야기도 분명 나눴을 거다.
"동양에서 온 이국적인 꽃인데, 가을 내내 오랫동안 꽃을 피우는
생명력 강한 꽃이다, 새로 나온 품종이 있다, 이 색이 특히 예쁘
다" 등등의 이야기가 끊이지 않았으리라. 화면 가득 피어난 카유
보트의 국화를 보며 공통된 관심사로 대화를 나눴을 두 화가의
상기된 얼굴을 상상해본다.

귀스타브 카유보트
Gustave Caillebotte
1848-1894

「프티 제네빌리에 정원의
국화」
1893,
캔버스에 유채,
99.4×61.6cm,
메트로폴리탄 미술관

{ chrysanthemum }

{ falling in fall }

국화의 다양한 면

　일본의 미술가 가미사카 셋카는 일본의 전통적인 미술과 서양의 현대미술을 접목시켜 새로운 일본 현대미술을 만들고자 했다.
　이 작품에서 그는 '국화'라는 전통적 소재를 택해 전통적인 기법대로 얇은 선으로 세부 묘사를 했다. 동시에, 배경에는 서양 현대 미술가들로부터 도입한 넓은 색면을 두어 동양 스타일과 서양 스타일의 만남을 꾀했다. 이 작품은 독립된 회화 작품이 아닌, 『세상의 수많은 식물』이란 책의 한 페이지다. 총 예순 점의 작품이 포함된 이 책은 계절감이 나타나는 자연과 그와 교감하는 인물을 통해 제목처럼 '세상의 다양한 면'을 골고루 보여준다. 이 페이지에서는 국화꽃, 그리고 금빛을 품은 갈색을 통해 일본의 가을 풍경을 운치 있게 담아냈다.

가미사카 셋카
神坂 雪佳
1866-1942

『세상의 수많은 식물』의 삽화
1909-10,
채색 목판화,
22.5×30.2cm,
메트로폴리탄 미술관

엉겅퀴

엉겅퀴라는 이름 아래 숨은
조용한 아름다움을 들여다보세요.
봄에 피어나지만
9월 18일의 탄생화로 기억되는 엉겅퀴.
투박한 겉모습 속에 뜻밖의 고요하고 단단한
아름다움을 품고 있습니다.

thistle

에두아르 마네
Édouard Manet
1832-1883

「엉겅퀴」
1858-60,
캔버스에 유채,
65.0×54.0cm,
폰 데어 하이트 미술관

{ 엉겅퀴 }

예리한 눈과 정교한 손

마네가 그린 스물여섯 청년 시절 초기작이다. 사실주의적인 경향이 강하던 시기의 작품으로, 줄기의 가시와 이파리 하나하나의 끝부분까지 섬세하게 묘사한 데서 마네의 관찰력과 표현력을 확인할 수 있다. 예리한 눈과 정교한 손을 가진 화가는 엉겅퀴 주변의 잡초까지 놓치지 않고 화면에 담았다.

주제가 되는 식물은 섬세하게 묘사했지만, 배경은 최대한 단순하게 처리해 주제를 부각시켰다. 중심이 되는 것을 강조하기 위해 부차적인 부분을 포기한 셈이다.

이후 마네의 그림은 점점 사실주의자로서의 면모가 줄어든다. 더 단순하고 납작하게 인물과 공간을 표현하는 방향으로 진행하며 현대미술의 문을 열게 된다. 그러나 마네가 이후 보이는 미술의 혁신은 사실 오랜 숙련을 바탕으로 한 것이었다. 이 작품이 바로 그 증거다.

아주 잠깐의 여유

존 싱어 사전트는 프랑스와 영국의 상류
층으로부터 날로 밀려드는 초상화 주문에
눈코 뜰 새 없는 나날을 보내던, 그야말로
잘나가는 화가였다. 그는 주로 실내에서 유
명인의 초상을 아주 작은 부분까지 치밀하
게 묘사해 '완벽한' 그림을 만들어냈다. 그
러나 이 그림은 다르다. 바람이 많이 부는
어느 담장 아래에서 잡초로 치부되는 엉경
퀴를 속도감 있게 그렸다.

이 변화 뒤에는 인상파의 거장, 클로드
모네와의 만남이 있었다. 사전트는 1885년
여름부터 지베르니에 있던 모네를 정기적
으로 찾아갔고, 그와 함께 그림을 그리는
예외적인 특권을 누렸다. 사전트는 야외에
서 빠르게 자연을 그리는 방법을 모네로부
터 보았다.

그러나 그는 이러한 방식을 결코 자신의
시그니처로 도입하지 않았다. 그는 화업을
마무리할 때까지 위대한 초상화가였고, 정
교하고 정확한 형태와 섬세한 붓질을 바탕
으로 한 단단한 화면을 버리지 않았다. 다
만, 사전트는 실내의 텁텁한 공기와 주문자
들의 숨막히는 요구로부터 '탈출'하고 싶을
때, 야외로 빠져나와 이젤을 폈으리라. 그
때마다 화면 위로 불어오는 선선한 바람이
그에게 다시 화실로 돌아가 전력을 다할
여력을 불어넣었을 거다.

존 싱어 사전트
John Singer Sargent
1856-1925

「엉경퀴」
1883-89
캔버스에 유채,
55.9× 71.8cm,
시카고 미술관

엉겅퀴에 기원을 담고

화면 안에는 흰색의 엉겅퀴가 화면 중앙 상단에 태양처럼 떠 있다. 다소 어둡고, 불길한 느낌마저 드는 화면이다.

뾰족한 꽃잎과 가시 같은 이파리 때문에 사람들은 엉겅퀴가 악으로부터 보호해주는 역할을 한다고 믿었다. 종교적으로는 예수의 고난을 상징한다. 때로는 생명의 근원을 의미하기도 한다. 엉겅퀴가 갖는 이러한 다양한 의미 때문에 이 작품의 해석은 열려 있다.

감상은 자유지만, 화가의 의도를 보다 정확히 알고 싶다면 작품이 그려진 시기를 봐야 한다. 때는 1919년, 제1차세계대전 직후였다. 클레는 중립국인 스위스 사람이었지만, 1910년대에 독일의 표현주의 미술가들과 긴밀히 교류했다. 특히 아우구스트 마케와는 함께 튀니지 여행을 다녀올 만큼 막역했다. 전쟁중에 그의 독일인 화가 친구들이 이른 죽음을 맞은 일은 분명 클레에게 큰 충격을 주지 않았을까. 이러한 맥락을 고려할 때 클레는 엉겅퀴의 효능을 빌려 전쟁의 어둠으로부터 사랑하는 사람들을 보호하고 싶은 마음을 작품에 담았다고 봐야 할 거다.

파울 클레
Paul Klee
1879-1940

「엉겅퀴 꽃이 피는 집」
1919,
카드보드에 유채,
34.5×29.5cm,
슈테델 미술관

{ thistle }

가을 정물화

가을의 정취를 머금은 꽃 정물화를 만나보세요.
컨스터블의 소박한 꽃다발처럼
자연스러운 아름다움을,
모리조의 우아한 달리아처럼
섬세한 빛과 색채의 조화를 담았습니다.
부드러운 붓질과 따스한 색감이 어우러진 작품들을 통해
깊어가는 가을의 운치를 느껴보세요.

still life in autumn

에두아르 마네
Édouard Manet
1832-1883

「바이올렛 꽃다발」
1872,
캔버스에 유채,
22.0×27.0cm,
개인 소장

그대에게 보내는 꽃

모리조와 마네는 1868년 무렵 서로를 알게 되었다. 그림이라는 공통 관심사를 갖고 있던 매력적인 두 남녀는 급속히 가까워졌지만, 유부남인 마네와 부르주아 집안 출신인 모리조는 적정선을 지켜야 했다. 모리조는 1874년 마네의 동생과 결혼함으로써 마네와 의 미묘한 관계를 정리했다. 전문 화가로서 그림을 그리고 싶다는 꿈과 당시 여성으로 서의 의무였던 가정을 꾸리는 일 모두를 그렇게 충족시켰다. 마네와 모리조의 관계가 얼마나 진지했는지는 확인하기 어렵지만, 미술사에서 그 둘은 이루어지지 못한 사랑으 로 끊임없이 회자된다.

이 그림은 마네가 모리조에게 보낸 선물이다. 평범한 정물화지만, 각 소품 하나하나 에 의미가 담겨 있다. 바이올렛은 마네가 모리조의 초상화를 처음 그렸을 때 모리조가 손에 들고 있던 꽃이었고, 부채는 두번째 초상화를 그릴 때 쥐고 있던 소품이었다. 함께 놓인 종이에는 "모리조 양에게"라고 쓰여 있다. 그렇게 보면, 이 그림은 마치 이별한 연 인에게 추억이 담긴 물건을 모아 보내는 일종의 의식 같기도 하다.

꽃을 연구하다

영국의 화가, 존 컨스터블은 이 작품에 '스터디'라는 제목을 붙였다. 연구 작품이라는 뜻이다. 누가 봐도 완성된 듯 보이는 그림인데 어째서 연구 작품인가 의아할 수도 있으나, 색을 충분히, 그리고 꼼꼼히 캔버스 위로 올리는 컨스터블의 평소 작품 스타일을 보면 그의 기준에서는 이 작품을 습작이라 여겼나 싶다.

컨스터블은 꽃의 그림자에 많은 면적을 할애했는데, 마치 그림자가 움직이는 것처럼 그렸다. 어두운 밤, 그림을 그리려 켜둔 촛불이 타오르며 빛의 모양이 미세하게 바뀌자 이를 그림자로 표현한 것으로 보인다. 컨스터블은 풍경화로 이름났지만, 이렇게 섬세한 빛의 표현은 그가 정물화에도 상당히 능했음을 알려준다.

존 컨스터블
John Constable
1776-1837

「유리병에 담긴 꽃 연구」
1814,
판넬에 유화,
50.3×33.0cm,
빅토리아 앨버트 박물관

{ still life in autumn }

색채 없는 꽃의 아름다움

존 컨스터블

「물병에 담긴 꽃」
연도 미상,
종이에 연필,
28.6×21.3cm,
예일 영국 미술 센터

예전에는 화가들의 드로잉을 독립된 작품으로 간주하는 경우가 많지 않았다. 아이디어 스케치나 '진짜 작품'을 위한 연습 정도로 여겼기 때문이다.

하지만 작가의 손맛을 더 잘 볼 수 있다는 점에서 드로잉은 매력적이다. 특히 선에 대한 감각이 전면에 드러난다. 유화 작품에서는 볼 수 없는 특징이다. 밑그림을 그린다 해도 유화에서는 선이 물감 아래 덮여 완성작에서는 사라지기 때문이다.

이 작품에서도 때로는 부드럽게 문지르고 때로는 강하게 내리찍는 컨스터블의 선이 보인다. 드로잉에서만 만날 수 있는 컨스터블의 감각이자 묘미다.

성실함을 담은 풍경

루소의 꽃 그림은 단순하다. 멋부린 붓질도, 긴장감을 불러일으키는 구도도, 형태의 뒤틀림도, 화려한 색채도, 드라마틱한 빛도 없다. 그저 화면의 어디 하나를 놓치지 않고 구석구석 열심히 그렸을 뿐이다.

이런 성실함은 화가의 성품을 그대로 반영한다. 전업 화가로 전향하기 전 루소는 파리의 세관원으로 오래 일했다. 월요일부터 토요일까지는 직장인으로 근면하게 일했고 일요일이면 그림을 배웠다.

어딘지 어수룩한 화면 또한 루소를 닮았다. 루소는 이익을 위해 계산을 빠릿빠릿하게 한다거나 잔머리를 굴리는 사람이 아니었다. 순진하고 순수했다. 피카소가 루소에게 장난을 치고 싶어서 그를 위한 연회를 열어주기도 했다. 이때 루소는 아무것도 눈치채지 못하고 설레는 마음으로 바이올린을 들고 가서는 신나게 바이올린 연주를 하기도 했다.

성실하고 순박한 루소. 그를 쏙 빼닮은 단단하고 소박한 그림에 자꾸만 눈과 마음이 간다.

앙리 루소
Henri Rousseau
1844-1910

「과꽃 등으로 만든 꽃다발」
1910,
캔버스에 유채,
55.2×45.7cm,
반스 재단

{ still life in autumn }

일상의 조각

　폴란드의 화가 얀 스피할스키는 그림을 전문적으로 배우지 않았다. 베를린에서 철학과 문학, 미술사를 전공했고, 1920년에 폴란드로 돌아간 후 대학 도서관에서 평생을 근무했다. 논문을 쓰거나 번역을 하고, 미술과 문학에 대한 에세이를 발표했다.

　그렇게 성실히 살아가다 어느 순간부터 스피할스키는 홀로 그림을 그리기 시작했다. 십여 년 동안 주변에 자신의 작품을 공개하지 않던 그는 1936년 5월 첫 전시를 열며 성공적으로 데뷔했다.

　스피할스키의 그림은 독특하다. 특정 화파에 속하지도 않을 뿐더러, 특정 인물에게 영향을 받았다고 추측하기도 어렵다. 일상의 조각을 포착해 그 특유의 감성으로 시적이고 환상적인 화면을 만들어냈다. 철학과 문학에 조예가 깊었기에 더 사색적이면서 문학적인 분위기를 강하게 풍긴다. 한 평론가는 스피할스키의 그림에 대해 "어디에나 있지만 어디에도 없는 세계"라고 평했다. 이보다 더 정확할 수 없는 날카로운 평이다.

얀 스피할스키
Jan Spychalski
1893-1946

「델피늄과 장미」
1932,
패널에 유채,
46.0×28.0cm,
소장처 미상

{ still life in autumn }

{ falling in fall }

오직 오렌지 나무

토마스 예페스
Tomás Hiepes
c. 1600-1674

「오렌지 꽃이 있는
테라코타 화분」
연도 미상,
캔버스에 유채,
86.0×67.0cm,
개인 소장

예페스는 17세기 후반 스페인 바로크의 특성을 대변하는 화가다. 그의 작품은 명암의 차이가 뚜렷하면서도 정교한 묘사가 돋보인다. 예페스는 어디에서 태어났는지도 논란이 있을 만큼 삶의 기록이 불분명하다. 다만 그가 작품을 주문받아 제작하기도 했고, 그림을 먼저 그려놓았다가 구매자가 나타나면 그에게 팔기도 했다는 기록이 있다.

한 화면에 많게는 스물여섯 가지 수종을 담던 예페스이지만 이 작품에는 오렌지 나무만을 담았다. 필시 자기 정원에서 꺾어온 오렌지 나뭇가지일 거다. 그런데 주황색의 오렌지 열매가 아닌, 흰 꽃이 핀 가지를 그렸다. 오렌지빛은 오히려 도기 문양에 보인다. 보통 그는 훨씬 더 어두운 색의 화병을 사용했지만, 이 작품에서만큼은 밝은색을 선택했다. 오렌지 나무임을 나타내는 동시에 흰 꽃과 어울리게 만들기 위함이 아니었을까 싶다.

사진과 정물화의 경계

발로통은 말년에 정물화를 집중적으로 그렸다. 일기장에 "달걀의 완전함, 토마토의 수분, 꽃의 강렬함…… 이런 것들이 풀어야 할 숙제"라고 적을 만큼 정물화에 매진했다.

발로통은 화면에 꽃과 과일, 또 채소 등을 신중하게 배치하고, 치밀하게 묘사하는 데 온 정성을 쏟았다. 빛의 표현에도 상당히 신경을 썼다. 도기의 반짝임과 귤껍질의 하이라이트 부분을 보면 이를 알 수 있다.

그렇게 완성된 그림은 마치 사진 같아 보인다. 실제로 그는 1898년에 코닥 카메라를 사서 풍경과 사물, 인물을 찍곤 했다. 발로통이 이 그림을 그릴 때 사진을 얼마나 활용했는지는 정확히 알 수 없지만, 그 시대의 많은 화가들처럼 카메라 렌즈와 경쟁하면서도 적극적으로 새로운 기술을 활용했음은 확실해 보인다.

펠릭스 발로통
Félix Vallotton
1865-1925

「마리골드와 귤」
1924,
캔버스에 유채,
65.3×54.2cm,
워싱턴 D.C. 국립미술관

변치 않는 아름다움

　그랜트 우드는 미국 미술이 유럽보다 뒤처진다는 비난을 잠식시킬 수 있는 자랑스러운 미국의 미술가로 꼽힌다. 그가 초기부터 인정을 받았던 것은 아니다. 당시 시대적 분위기는 더 파격적인 방식을 추구했기에 이렇게 사실적인 그의 그림은 별 주목을 받지 못했다.

　그럼에도 그랜트 우드는 본인만의 스타일을 고수했다. 그리고 그 확고한 신념과 꼿꼿한 성격 그대로 고집스럽고 깐깐하게 풍경화, 인물화, 정물화를 그렸다. 그랜트 우드의 「금잔화」는 그의 그림치고는 비교적 부드러운 편이지만, 그럼에도 그가 즐겨 사용했던 방식, 즉 똑 떨어지는 윤곽선, 꼼꼼한 묘사, 선명한 색감이 두드러진다. 명료하고 강한 인상을 주는 그랜트 우드다운 그림이다. 계절이 변해도 자신의 색과 형태, 향기를 온전히 피워내는 금잔화라는 소재마저도 그답다.

그랜트 우드
Grant Wood
1891-1942

「금잔화」
1928-29,
캔버스에 유채,
44.4×51.4cm,
아이오와 시더래피즈 미술관

개성을 더한 꽃의 정경

엔소르는 부모님이 운영하던 상점에서 이국적인 소품을 신중히 골라 그림의 소재로 사용했지만, 이를 눈에 보이는 대로 그리지는 않았다. 오른쪽 하단, 'ENSOR'라는 사인 옆에는 입을 벌리고 있는 도깨비 같은 상상의 형상이 있고, 우측 녹색 화병 앞에 놓인 소품 역시 실물이 아니다. 연기가 피어오르는 것같이 표현된 배경은 몽환적인 느낌을 준다. 엔소르는 평소 현실과 꿈 사이 어딘가에 있는 듯한 그림을 그리곤 했는데, 그 방식을 정물화에도 그대로 적용한 것이다.

엔소르는 후기로 가면서 작품이 이전만 못하다는 평가를 받기도 한다. 하지만 57세에 그린 이 작품을 보면 그런 평가를 수긍하기 어렵다. 아름다우면서도 괴기스러운, 그렇기에 독특한 자기만의 특징을 이렇게나 잘 살렸으니 말이다.

제임스 엔소르
James Sidney Ensor
1860-1949

「환상적인 정물화」
c. 1917,
캔버스에 유채,
16.0×21.5cm,
오스트리아 미술관

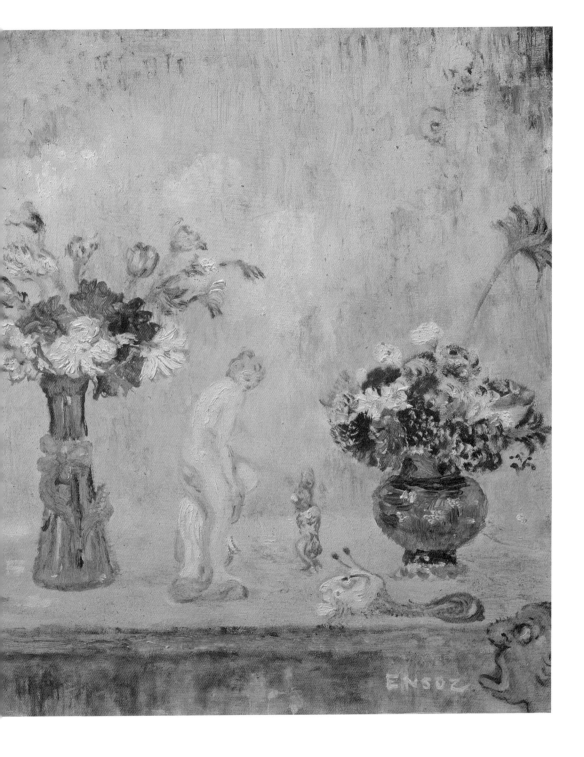

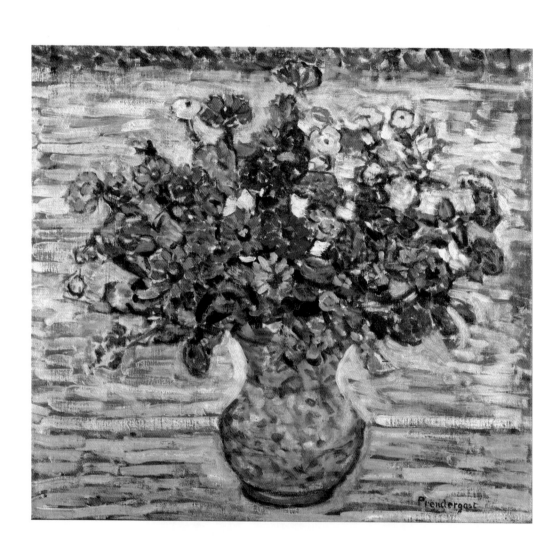

꽃을 직조하다

미국의 후기 인상주의 화가로 꼽히는 모리스 프렌더개스트는 1891년부터 1895년 사이, 파리에서 미술을 공부했다. 파리에 머무는 동안 반 고흐와 폴 고갱의 전시를 보며 감동을 받았고, 세잔의 작품에 깊이 매료됐다. 그 외에도 동시대에 활동했던 나비파 화가들, 예를 들면 뷔야르나 보나르 같은 미술가들과 친분을 쌓았다. 그는 이렇게 프랑스 현대미술가들과 교류하면서 미국에 그 방식을 전한 주요 통로가 되었다.

프렌더개스트 작품의 독특한 면은 태피스트리나 모자이크 같은 화면 구성이다. 프렌더개스트는 붓 터치를 이용해 마치 모자이크 색 조각을 붙이는 것처럼 화면을 만들었는데, 이 작품에서는 특히 꽃병과 배경의 상단 부분에서 그 특징이 두드러진다. 한편, 태피스트리처럼 실을 직조한 것 같은 느낌도 강하다. 배경에 드러난 긴 가로선은 마치 양탄자나 카펫 무늬 같다.

새로운 경향을 흡수하면서도 자신의 방식으로 재창조하는 것. 대가들의 공통된 특징이다.

모리스 프렌더개스트
Maurice Prendergast
1858-1924

「꽃병에 담긴 꽃(백일홍)」
ca.1910-1913,
캔버스에 유채,
59.1×64.0cm,
브루클린 미술관

{ 가을 정물화 }

중도를 지키는 길

에밀 베르나르
Émile Henri Bernard
1868-1941

「꽃병의 꽃과 컵」
1887-88,
캔버스에 유채,
40.5×32.5cm,
반 고흐 미술관

베르나르는 폴 고갱과 반 고흐 모두와 깊은 우정을 나눴던 프랑스의 화가다. 비록 스무 살 연상에다 고집 있는 화가 고갱과는 종종 거리감을 느끼긴 했지만, 그림에 대한 의견은 잘 통하는 편이었다. 반 고흐와는 서간집을 출간할 만큼 많은 편지를 주고받았던 사이다.

그래서인지 베르나르의 작품에서는 반 고흐와 폴 고갱의 성향 모두를 엿볼 수 있다. 넓은 면을 하나의 색채로 덮는 방식은 고갱과 닮았고, 눈앞에 놓인 정물을 보고 그리는 것은 반 고흐가 고수하던 방식이었다.

반 고흐와 고갱이 다툰 이후에도 베르나르는 어느 한쪽 편을 들지 않고 두루두루 친분을 유지하며 지냈다. 자신의 주장을 끝까지 밀어붙이던 두 화가와는 달리 중도적 성향이었기 때문일 것이다. 그렇지만 최고, 최초, 극단을 기록하기 좋아하는 미술사에서 베르나르의 중요도를 고갱이나 반 고흐보다 다소 낮게 생각하는 것도 바로 그 중도적인 면 때문이다.

언제나 개화해 있던 창작의 꽃

파울 클레
Paul Klee
1879-1940

「개화」
1937,
카드보드에 유채와 연필,
33.3×27.6cm,
필립스 컬렉션

1930년대는 클레에게 특히 어려운 시기였다. 1933년에 발병해 서서히 진행되던 피부경화증이 지속적으로 그를 괴롭혔다. 1937년에는 나치가 주관해 연 '퇴폐미술전'에 그의 그림 열일곱 점이 포함됐으며, 공공 미술관에 소장된 그의 작품 102점을 나치가 압류했다. 이 작품을 그렸던 바로 그해였다.

안팎으로 힘든 때였음에도 클레는 '개화'하는 꽃을 그렸다. 꽃이 피어난다는 것은 그에게 무슨 의미였을까. 이 작품 이후로 클레의 작품 세계에 '천사'라는 새로운 소재가 등장하는 점으로 미뤄볼 때, 작품에 새로운 면이 탄생한다는 뜻으로 보인다. 또는 절망적인 상황이지만 여전히 희망의 꽃이 그 안에 피어 있음을 표현한 것일 수도 있다. 아니면 사회의 혼란 속에서도 자연은 여전히 아름답게 제 할일을 다한다는 언급일지도 모르고. 어느 쪽이든 「개화」는 분명 희망적인 메시지를 전달한다.

클레는 사망하는 1940년까지 열정적으로 작업했고, 구천여 점이라는 어마어마한 양의 작품을 남겼다. 창작이라는 꽃은 그의 삶에서 결코 시든 순간이 없었다. 그것은 언제나 '개화'중이었다.

무대 위의 꽃

소용돌이무늬가 있는 동그라미는 막대사탕처럼 보이지만, 작품 제목을 보고 나면 꽃을 단순하게 표현했음을 알 수 있다. 더불어 검은색 선으로 그려진 커튼, 그리고 아래 갈색으로 칠해진 무대 바닥도 인지할 수 있다. 제목 그대로, 꽃이 공연을 하는 중이다.

재미있는 상상이다. 순수하고 엉뚱한 상상과 어린아이처럼 쓱쓱 그린 표현 방식이 퍽 잘 어울린다. 클레가 대중적으로 크게 사랑받는 이유는 아마 이런 순수한 상상력과 아이 같은 표현 방식에 있을 거다.

스위스의 수도 베른에는 렌초 피아노가 설계한 파울 클레의 미술관이 있다. 낮은 파도 모양으로 생긴 건물도 멋지지만, 햇살 가득 들어오는 어린이실에 자리한 나무로 만든 낮은 테이블들, 그리고 그 위에 놓인 알록달록한 색종이 같은 모습이 특히 인상적이다. 어린아이 같은 마음으로 그림을 그렸던 클레를 쏙 빼닮은 공간이 아닐 수 없다. 클레를 사랑하는 사람이라면, 방문해도 결코 후회하지 않을 장소다.

파울 클레

「공연하는 꽃」
1934,
종이에 구아슈와 분필,
33.7×38.2cm.
개인 소장

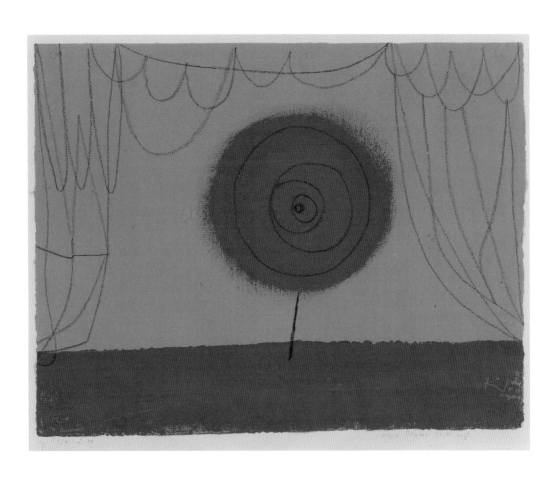

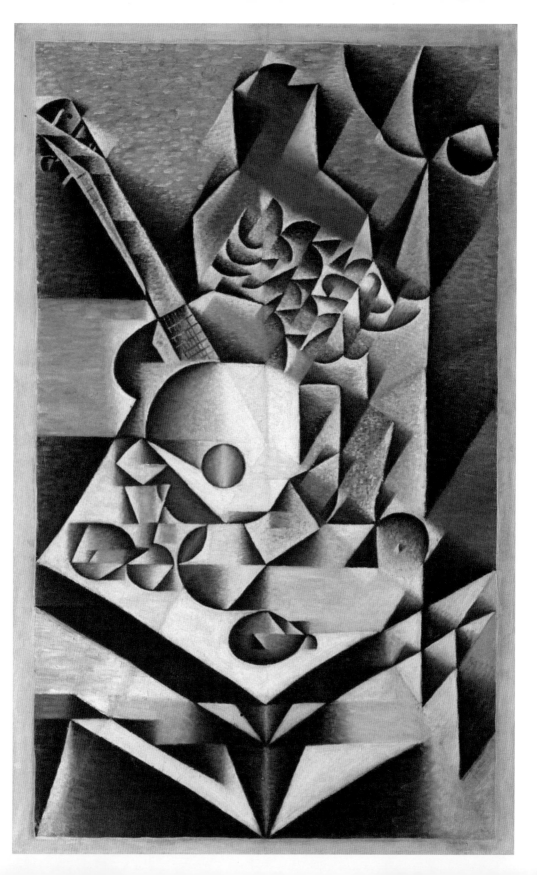

입체파가 그린 꽃

후안 그리스
Juan Gris
1887-1927

「꽃이 있는 정물화」
1912,
캔버스에 유채,
112.1×70.2cm,
뉴욕 현대미술관

　제목은 분명 '꽃이 있는 정물화'인데, 꽃이 어디에 있는 건지 찾기가 쉽지 않다. 작품 속 모든 사물과 공간이 분절돼 있어서 그렇다. 마치 전개도를 펼쳐 그린 것 같다. 꽃은 아마도 가운데 기타와 뒤쪽 갈색 화병 사이에 있는 형체일 거다.

　'후안 그리스'라는 이름은 낯설더라도, 이런 그림을 보면 떠오르는 사람이 있다. 파블로 피카소다. 피카소는 입체파 시절, 꼭 이렇게 사물을 분해하고 다시 결합하는 방법으로 그림을 그렸다. 후안 그리스는 피카소와 함께 회화에 새로운 실험을 감행하던 화가다.

　입체파가 온전히 피카소라는 천재 단 한 사람의 것이라고 생각하면 곤란하다. 그 주변에는 후안 그리스처럼 함께 뜻을 모아 작품활동을 펼친 많은 화가들이 있었다. 미술사의 다른 사조들도 마찬가지다.

꽃을 든 남자

다소곳이 꽃을 든 남자의 모습은 묘한 궁금증을 자아냅니다.
그가 손에 쥔 꽃은 어떤 의미를 담고 있을까요?
기쁨의 선물일까요,
혹은 아련한 이별의 인사일까요?
저마다의 사연을 품은 듯한 이 장면을 바라보며,
꽃과 함께하는 그의 이야기를 상상해보세요.
작품 속 숨은 감정을 발견하는 즐거움을 선사할 것입니다.

man with flowers

한스 홀바인
Hans Holbein der Jüngere
c. 1497-1543

「콘월의 귀족
사이먼 조지의 초상」
c.1535-1540,
나무에 혼합재료,
31cm,
슈테델 미술관

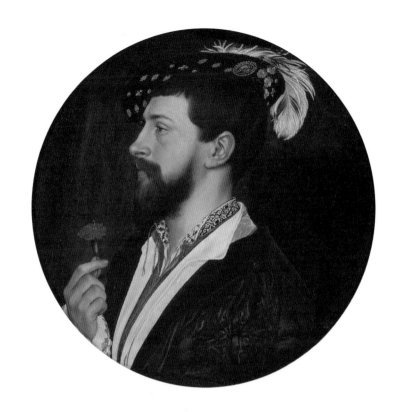

구혼의 메세지

붉은 카네이션을 든 남자가 동그란 화면 안에 자리한다. 한스 홀바인 2세가 런던의 귀족, 사이먼 조지를 그린 작품이다. 깃털과 금박, 둥근 문양과 꽃으로 장식된 모자, 그리고 화려한 패턴의 의상이 인물의 재력을 나타낸다. 뿐만 아니라 그가 첨단 유행에 민감한 것도 암시한다. 동그란 틀에 완전 측면을 그린 것 또한 당시 유행하는 형식이었기 때문이다. 고대 동전 속 인물과 같은 모습으로 초상화를 그리는 방식이었다.

이 작품은 작품의 주인공이 구애하기 위해 주문한 그림이다. 당시 청혼을 의미하는 카네이션이 그 사실을 말해주고 있다. 베레모의 장식도 같은 의미다. 동그란 배지에 새겨진 장식은 그리스 로마 신화 속, 백조로 변신한 제우스와 거기에 유혹되어 임신을 했던 레다를 묘사하기 때문이다. 내용을 아는 사람만 알아들을 수 있는 구혼의 메시지다. 화가의 세밀한 묘사력과 섬세한 상징이 빛을 발한다.

기묘한 계절

야체크 말체프스키
Jacek Malczewski
1854-1929

「히아신스가 있는 자화상」
1902,
캔버스에 유채,
72.0×60.0cm,
포즈난 국립미술관

야체크 말체프스키가 자신을 그린 이 작품은 계절감이 이상하다. 그의 옷과 모자는 쌀쌀한 날씨를 나타낸다. 보라색 히아신스가 핀 것을 보니 초봄일 수도 있겠다. 그런데 뒤쪽에 있는 사람들은 옷을 모두 벗은 모습이다. 열대 나무까지 보인다. 같은 공간에 추위와 더위가 공존하는 모양새다. 무슨 의도일까?

야체크는 백여 점이 넘는 자화상을 그리며 대부분 사실적인 방식으로 그렸지만, 항상 비현실적인 요소를 포함시켰다. 이 작품처럼 구성 요소가 계절적으로 맞지 않는가 하면 죽음이 인간의 형상을 하고 나타나거나, 신화 속 존재와 함께 포즈를 취하는 그림도 있다. 여기에는 화가의 역할에 대한 자신의 철학이 담겨 있다. "자고로 화가란, 사실적인 방법을 사용하되 현실을 그대로 그리지 않아야 한다"라는 신념 말이다. 그를 '상징주의자'라고 부르는 이유다.

경계에 서다

미국 미시건에서 태어나 프랑스 파리에서 그림을 배웠던 화가, 올리버 뉴베리 채피의 자화상이다. 파리 미술계에 야수파, 입체파 등 여러 신예들이 등장하는 것을 목격한 미술가답게, 화면에 야수파의 강렬한 색채와 입체파의 혼란스러운 시점을 골고루 섞었다.

작품 속에서 채피는 거울에 비친 자기 모습을 바라보고 있다. 당당한 눈빛에서는 미술의 메카에서 최신 경향을 흡수하고 있다는 자신감과 자부심이 느껴진다.

이후 채피는 프랑스와 미국을 오가며 유럽의 모더니즘 경향을 미국에 소개하고, 미국적인 현대미술을 만드는 데 일조했다. 채피의 이름은 여타 '위대한' 화가들에 비해 미술사에서 스포트라이트를 받지 못한다. 하지만 실은 유럽 모더니즘과 미국의 현대미술의 중요한 연결점인 동시에 미국 현대미술을 만든 사람이 채피다. 다른 모든 역사와 마찬가지로, 미술의 역사 또한 주연급 화가 몇 명으로만 쓰이지 않는다. 채피와 같은 화가, 그리고 그의 작품도 눈여겨봐야 하는 이유다.

올리버 뉴베리 채피
Oliver Newberry Chaffee
1881-1944

「거울에 비친 나」
1926,
캔버스에 유채,
91.4×73.6cm,
스미스소니언 미술관

꽃과 아이

꽃과 함께 있는 아이의 모습을 보면
자연스럽게 미소짓게 됩니다.
그러나 그 속에는 때때로 깊은 사연이 숨겨져 있기도 합니다.
작품을 천천히 들여다보며,
그림 속 아이는 누구인지,
함께 그려진 꽃은 어떤 의미인지 상상해보세요.
감춰진 이야기를 발견하는 재미를 느끼실 수 있을 겁니다.

flowers and children

헤릿 판 혼트호르스트
Gerrit van Honthorst
1592-1656

「빌럼 3세 왕자와
그의 이모 오랑어의
공주 마리아 두 사람의
어린 시절 초상화」
1653,
캔버스에 유채,
130.7×108.4cm,
마우리츠하위스 미술관

귀하디 귀한 꽃

　네덜란드의 화가 헤릿 판 혼트호르스트는 초상화로 특히 명성
을 얻어 왕과 왕비, 여러 권력자의 가족을 그렸다. 이 그림은 빌럼
3세 왕자와 마리아 공주를 그린 작품이다. 그런데 어느 쪽이 공주
이고 어느 쪽이 왕자일까?

　왕자는 왼편에 붉은색 옷을 입고 서 있는 아이다. 오늘날 붉은
색은 여자아이의 색처럼 여겨지지만, 17세기 네덜란드에서는 남
자아이들도 붉은 계열의 옷을 자주 입었다. 붉은색을 강한 색으
로 여겼기 때문이다. 치마도 입었는데, 이는 용변을 편하게 보기
위해서였다. 왕자의 어깨에 달린 긴 장식은 아이가 걸을 때 주변
사람들이 도와주기 위한 보조장치이다. 초상화가 그려졌을 때 왕
자는 세 살이었다. 이미 걷는 일에는 꽤 익숙할 나이이다. 그럼에
도 보조장치가 있는 것은, 그만큼 귀하게 보살핌을 받았다는 뜻
이 아닐까 싶다.

윈슬로 호머
Winslow Homer
1836-1910

「네 잎 클로버」
1873,
캔버스에 유채,
36.2×51.8cm,
디트로이트 미술관

아이가 있는 풍경

　미국의 화가 윈슬로 호머는 아마추어 수채화가였던 어머니에게 그림을 배우며 이 그림 속 아이처럼 평화롭고 행복한 유년 시절을 보냈다. 그러다가 아버지의 투자 실패로 가세가 기울면서 성인이 되자마자 석판화 공방에서 견습생으로 일을 시작했다.

　이십대 초반에는 공방에서 독립하여 삽화가로서 생계를 이어갔다. 그러는 동안 호머의 어머니는 제대로 그림을 배울 수 없었던 아들을 위해 조금씩 돈을 모았다. 유럽에서 미술을 공부할 수 있도록 지원해주고 싶어서였다.

　호머가 파리를 방문한 것은 남북전쟁에 참전하고 나서도 시간이 한참 지난 서른한 살이 되어서였다. 그는 파리에서 일 년 정도 체류하며 밀레의 작품에 깊은 인상을 받았고, 그를 따라 프랑스 교외의 목가적인 풍경화를 그렸다.

　호머는 귀국 후에도 이 주제를 이어나가며, 어린아이들이나 젊은 연인들이 있는 시골 풍경 속 잔잔한 행복을 담았다.

자유로움을 꿈꾸다

　독일의 화가이자 사회개혁가였던 카를 빌헬름 디펜바흐는 자연 속에서 공동체를 이루며 자유롭게 사는 사회를 꿈꿨다. 그는 자신을 따르는 사람들과 함께 숲속에 모여 살며 옷을 입지 않고 머리를 자르지 않는 생활을 했고, 평화를 설파했다. 1898년에 그린 「꽃과 소녀」 속 모습 그대로였다.

　그의 행보는 사회에서 쉽게 받아들여지지 못했다. 일종의 '풍기 문란죄'로 재판을 받기도 했다. 누디즘 때문에 있었던 독일 역사상 첫번째 재판이었다. 오스트리아에서 다시금 시도한 공동체는 얼마 지나지 않아 파산했다. 디펜바흐의 여러 시도와 주장은 그가 세상을 떠난 후 서서히 잊혔지만, 그가 꿈꾸던 이상 세계는 이렇게 작품 안에 생생히 남아 있다.

카를 빌헬름 디펜바흐
Karl Wilhelm Diefenbach
1851-1913

「꽃과 소녀」
1898,
캔버스에 유채,
93.5×75.0cm,
개인 소장(추정)

{ flowers and children }

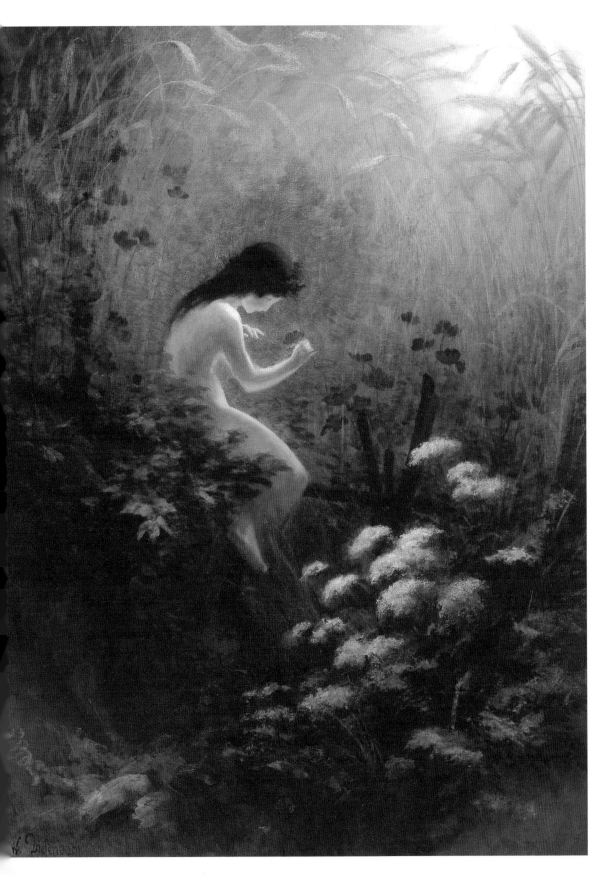

잔잔한 행복

프랑스의 화가 질베르는 주변에서 접하는 소소한 일상을 화면에 담았다. 그래서 그의 화폭에는 정원을 가꾸는 사람이나 시장에서 일하는 사람들이 자주 등장한다. 이 작품에서는 꽃을 파는 할머니와 꽃집을 방문한 젊은 엄마, 그리고 아기가 보인다. 할머니가 작은 아기에게 예쁜 꽃 한 송이를 선물한다. 아기는 꽃을, 할머니와 엄마는 아기를 바라본다. 호의와 호기심, 그리고 사랑의 눈빛이 교차한다. 잔잔한 행복이 묻어 있는 작품이다.

같은 대상이라도 화가가 어떤 시각을 갖고 있느냐에 따라 전혀 다른 그림이 된다. 질베르의 그림이 유난히 따뜻한 것은 화가가 깊은 애정이 담긴 눈으로 그들을 바라본 덕이리라.

빅토르 가브리엘 질베르
Victor Gabriel Gilbert
1847-1933/35

「아이에게 꽃을 건네기」
연도 미상,
캔버스에 유채,
54.0×65.0cm,
개인 소장

{ flowers and children }

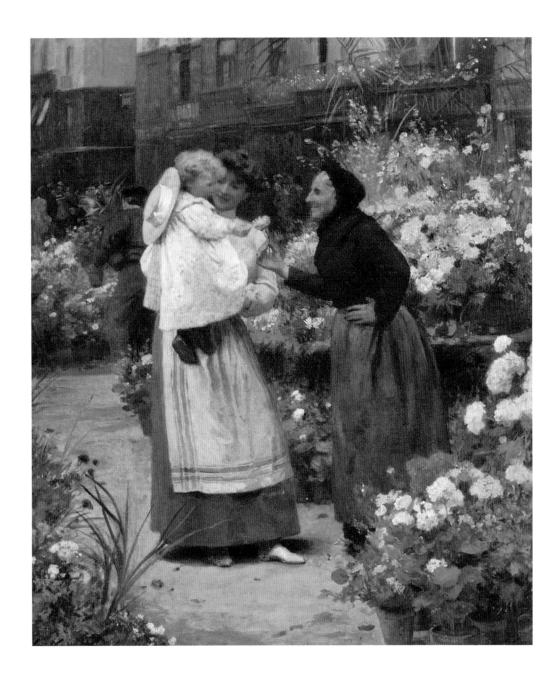

내 눈에는 너만이…

꽃 안에 얼굴을 파묻고 향기를 맡는 사랑스러운 아이는 앙케르의 외동딸 헬가다. 앙케르는 양귀비꽃을 아이의 얼굴보다 더 크게 그림으로써 아이의 앙증맞은 귀여움을 강조했다.

작품에는 오직 아이와 꽃만 보인다. 붉은색 꽃과 푸른 드레스의 강한 대비를 통해 관람자의 시선을 주제 쪽으로 고정시킨다. 또한 이런저런 배경도 생략했다. 다른 데 주의를 뺏기지 않고, 오직 딸만을 바라보는 아버지의 시선이 느껴진다.

후에 헬가는 앙케르 부부의 문화 예술적 유산을 소중히 관리했다. 현재 덴마크의 주요 미술관에 앙케르 부부의 작품이 소장된 것도, 그들의 집이 원래 그대로의 모습으로 관람객을 맞이하는 것도 모두 부모님의 예술을 아끼고 사랑한 이 작품의 주인공, 헬가 앙케르 덕분이다.

미카엘 앙케르
Michael Peter Ancher
1849-1927

「양귀비와 헬가」
c.1886,
캔버스에 유채,
사이즈 미상,
스카겐 미술관

새로이 도전하는 마음

베르트 모리조의 딸 줄리가 사촌 폴레트의 모자에 꽃을 꽂아주고 있는 이 작품은 르누아르가 56세 때 만든 판화다.

르누아르는 파리 중산층의 여가 문화와 초상화를 그리는 인상주의자로서 입지를 공고히 한 후인 50세 무렵에서야 판화를 시작했다. 군이 새로운 매체에 도전한 건, 젊은 화상 앙브루아즈 볼라르의 권유 때문이다. 20세기 초 가장 영향력 있는 화상으로 손꼽히는 볼라르는 판화의 판매 가능성을 알아보고 르누아르에게 이를 권했다. 판화는 다량 인쇄가 가능했기에 유화보다 저렴하게 판매할 수 있었다. 그런 점에서 볼라르는 작품의 구매를 원하지만 수중에 자금이 부족한 수집가들에게 판화가 대안이 되리라 믿었다. 르누아르는 여기에 동의했다. 그는 종이 위에 드로잉을 하고 이를 돌 위에 옮겨 그리고, 그 위로 판화용 잉크로 작업을 하여 찍어낸 뒤 다시 파스텔을 얹는 긴 과정을 거쳐 그의 회화 특유의 부드러운 느낌을 판화에서도 만들어냈다.

결과는 대성공이었다. 르누아르는 경제적 성공을 거머쥔 첫 인상주의 화가로 꼽힌다.

오귀스트 르누아르
Pierre Auguste Renoir
1841-1919

「모자에 핀 꽃기」
1897,
석판화,
60.0×48.9cm,
뉴욕 현대미술관

{ 꽃과 아이 }

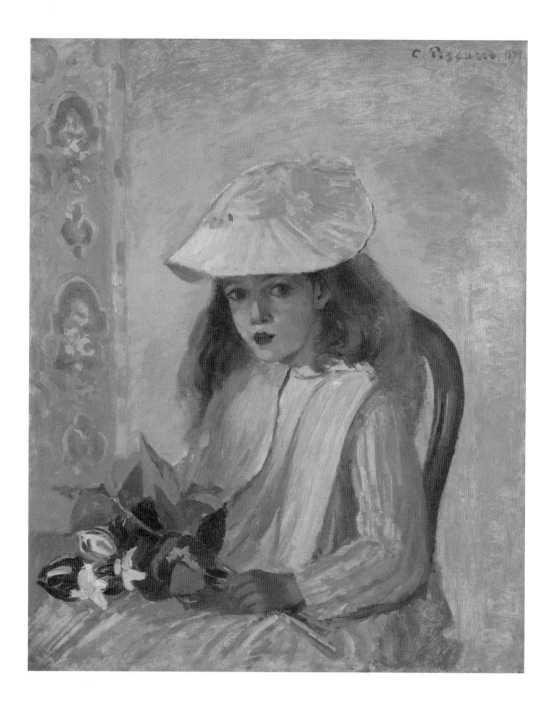

카미유 피사로
Camille Pissarro
1830-1903

「잔 피사로의 초상화」
1872,
캔버스에 유채,
72.7×59.5cm,
예일대학교 미술관

너의 마지막 모습

카미유 피사로는 총 8회 열린 인상주의 전시에 모두 참여한 유일한 화가로 수많은 후배의 귀감이 되었다. 반 고흐가 귀를 자르고 생레미 정신병원에 입원했을 때 그를 찾아간 유일한 화가였고, 폴 세잔은 그를 '아버지'라고 불렀다. 쉰넷에는 조르주 쇠라와 폴 시냐크와 함께 신인상주의를 탐험하기도 했다. 인상주의 시작부터 그로 인해 파생된 후기인상주의와 신인상주의까지, 피사로의 영향은 실로 넓었다.

이 작품은 피사로가 자신의 딸을 그린 그림이다. 피사로에게는 일곱 명의 자녀가 있었는데, 그중 여섯이 화가로 성장했다. 이 작품 속의 주인공, 잔 라셸 피사로만이 예외였다. 아버지의 모델이 되어주던 잔은 이 그림이 그려진 지 이 년 뒤인 1874년, 아홉 살이라는 어린 나이에 세상을 떠났다. 피사로가 특별히 아끼던 딸은 그렇게 그림 속에 남았다.

시들어가는 꽃처럼…

크리스티안 크로그는 19세기 말 수많은 유럽인의 목숨을 앗아
갔던 폐렴에 걸린 여자아이를 그렸다. 크로그는 배경을 제거하
여 보는 이가 다른 데 주의를 빼앗기지 않고, 오직 아픈 여자아이
에게 시선을 집중하도록 구성했다. 소녀는 분홍색 장미꽃을 쥐
고 있다. 누군가 병문안을 와서 그녀의 쾌유를 빌며 선물한 꽃일
거다.

작품 속 소녀가 누구인지는 정확하지 않다. 다만, 크로그의 동
생 난나가 1868년에 폐렴으로 사망하였다는 사실이 추측을 돕는
다. 그녀가 피로한 모습으로 흔들의자에 앉아 있었다는 기록은 이
작품의 모습과 일치한다. 실제 모델은 다른 사람이었을지 몰라도
크로그는 필시 그림을 그리며 일찍 세상을 떠난 동생을 떠올렸을
거다.

작품을 마주하는 관람자라면 누구나 작품 속 아이의 쾌유를 빌
지만, 흩어진 이파리는 크로그의 동생에게 그랬듯 소녀에게도 죽
음이 찾아올 것임을 암시한다.

크리스티안 크로그
Christian Krohg
1852-1925

「아픈 소녀」
1880-81,
패널에 유채,
102.0×58.0cm,
노르웨이 국립중앙박물관

나의 작은 소녀

한껏 멋을 낸 그림 속 소녀는 미국의 화가, 조지 웨슬리 벨로스의 둘째 딸 진이다. 아홉 살 소녀가 착용한 푸른색 무늬가 들어간 흰색 드레스, 빨간 핸드백, 베일이 늘어진 검은 모자는 모두 엄마의 물건이었다. (엄마의 옷과 장신구를 가지고 꾸미는 걸 즐기던 진은 커서 영화배우가 되었다.)

벨로스는 초창기에 뉴욕의 풍경을 그린 그림으로 명성을 얻었고, 특히 복싱 경기 장면을 그린 시리즈로 미술사에 남았다. 도시인들의 척박한 삶을 주로 다루다가 1910년 결혼 이후 행복한 가정생활로 주제가 옮겨갔다. 그는 특히 아내와 딸의 초상화를 그렸다. 이 작품처럼.

안타깝게도 이 그림을 그리고 얼마 지나지 않은 1925년 1월, 벨로스는 맹장염으로 갑자기 사망했다. 그의 나이 마흔둘이었다. 이 그림은 가족을 다룬 벨로스의 마지막 초상화다.

조지 웨슬리 벨로스
George Wesley Bellows
1882-1925

「소녀 진」
1924,
캔버스에 유채,
182.9×91.4cm,
예일대학교 미술관

{ flowers and children }

꽃과 노동자

꽃을 즐기는 사람에게 꽃은 아름다움과 기쁨이지만,
꽃을 다루는 사람들에게는 생업이자
노동의 또다른 얼굴일 수 있습니다.
화훼 농가, 꽃장수, 식물학자 등
꽃과 함께하는 이들을 담은 작품을 보며,
그들의 하루와 마음을 상상해보는 것은 어떨까요?

flowers and workers

존 조지 브라운
John George Brown
1831-1913

「짓궂은 구매자들」
1881,
캔버스에 유채,
76.0×63.5cm,
티센 보르네미사 미술관

길거리의 아이들

영국의 화가, 존 조지 브라운은 열네 살부터 유리 공장에서 견습생으로 일했다. 하지만 그림을 배우고 싶었던 그는 야간 학교를 다니며 겨우겨우 미술의 기초를 습득해나갔다. 스물두 살에 뉴욕으로 이주한 후에도 그림과 유리 기술자 일을 병행했다.

그가 온전히 그림에 몰두하게 된 것은 결혼 후, 장인이 그의 예술적 재능을 신뢰하고 전폭적으로 지지해주면서부터였다. 브라운은 뉴욕 길거리의 아이들을 주로 그렸다. 신문을 파는 소년이나 꽃을 파는 소녀, 길에서 연주하는 어린 악사 등등. 브라운의

작품은 뉴욕 대중의 마음을 움직였고, 부유층들이 그의 작품을 구매하기 시작했다.

'감성팔이' 그림이라 비난할 수도 있을 테지만, 브라운의 작품은 얄팍한 동정심에 기댄 그림이 아니다. 브라운은 이런 말을 남겼다. "나는 잘 팔리기 때문에 불쌍한 소년들을 그리는 것이 아니다. 나는 그들을 사랑하기 때문에 그린다. 나 또한 한때 그림 속 아이들 같은 처지였기 때문에." 비슷한 유년을 보낸 그는 누구보다 작품 속 어린이들을 이해했고, 그들에게 애정을 보냈다. 브라운의 그림에는 그의 진심이 담겨 있다.

꽃을 파는 소녀

　오거스터스 멀레디는 아이들이 겪는 가난의 풍경을 자주 그렸다. 자신의 시각을 강하게 드러내지 않았기 때문에, 보는 이에 따라 그의 그림은 다르게 읽힌다. 누군가는 이 그림을 보고 멀레디가 가난을 낭만적으로 미화시켰다고 비난할 테고, 또다른 누군가는 어려움 속에서도 아름다움을 발견했다고 평가할 것이다. 전자에게 멀레디는 싸구려 동정심을 가진 부르주아 화가일 테고, 후자에게는 따뜻한 마음과 부드러운 화법을 가진 화가가 될 테다.

　작가의 삶을 알면 작품을 읽어내기가 더 쉬울 텐데, 안타깝게도 멀레디의 사생활은 알려진 바가 많지 않다. 예술가 집안이었고 할아버지가 화가였다는 것, 그리고 1874년에 결혼하여 두 명의 아이가 있었다는 것밖에는…… 작품에 대한 해석은 그렇기에 더욱 관람자에게 달렸다.

오거스터스 멀레디
Augustus Edwin Mulready
1844-1905

「거리의 꽃 판매원」
1882,
캔버스에 유채,
55.0×38.0cm,
개인 소장

여유롭고 편안한 여름

　사르트만은 덴마크에서 태어나고 활동했지만, 그의 그림은 전형적인 북유럽 화가의 그림과는 사뭇 다른 느낌이다. 따뜻한 공기가 작품을 감싸고 있으며, 편안하고 나른한 분위기가 진하다. 이는 사르트만이 이탈리아에 머물며 보고 느꼈던 것을 작품 안으로 가져왔기 때문이다. 사르트만은 1875년부터 1878년까지 이탈리아에 거주했고, 1890년부터 1911년까지는 매해 이탈리아 중부에서 여름을 보내곤 했다. 그래서인지 사르트만의 작품에는 종종 이 그림처럼 이탈리아 중부의 여유 있고 따뜻한 분위기가 흐른다.

　작품을 만드는 데는 화가의 태생적인 특성도 중요하지만, 때로는 살면서 놓이는 환경과 접하는 자극이 더 큰 역할을 할 때도 많다. 사르트만의 이 작품이 좋은 예다.

크리스티안 사르트만
Kristian Zahrtmann
1843-1917

「피렌체의 꽃 판매원」
1880,
캔버스에 유채,
58.5×54.0cm,
덴마크 국립미술관

바다를 건너온 꽃과 나무

어깨에 짐을 진 남자 하나가 중앙에 서 있다. 「중국인 꽃장수」라는 제목을 보지 않더라도 이 사람이 중국인이라는 것은 금방 알아차릴 수 있다. 모자와 복장, 중국식 지게가 그의 국적을 효과적으로 나타내기 때문이다. 그가 든 돌과 식물의 식재 모습 또한 '중국적'인 분위기를 물씬 풍긴다. 1700년대 후반부터 1800년대 초반, 중국과 영국이 꽃과 나무도 교역했음을 보여준다.

스토서드는 어린 시절부터 드로잉에 재능을 보인 화가다. 런던 왕립미술학교에서 그림을 배웠는데, 지금 이 작품에서 보이는 인물의 완벽한 비례와 골격, 사물의 정확한 묘사는 학창 시절에 받은 양질의 교육에 기인한다. 그는 독립적인 유화 작품을 제작하기도 했지만, 종이 위에 수채와 펜으로 책의 삽화도 상당히 많이 그렸다. 지금 이 작품처럼.

토머스 스토서드
Thomas Stothard
1755-1834

「중국인 꽃장수」
연도 미상,
종이에 수채와 펜,
24.4×19.1cm,
예일 영국 미술 센터

꽃이 펼치는 이야기

스위스의 화가 자크 로랑 아가스는 동물 그림으로 유명했다. 젊은 시절 수의학을 공부하면서 쌓은 지식이 그림을 그릴 때 십분 활용된 것이다.

작품 속 인물들이 만들어내는 이야깃거리도 풍부하다. 아가스는 화면에 여러 인물을 등장시키면서도, 그들 사이의 정확한 관계를 설정하지는 않았다. 관람자가 각자 상상을 펼치도록 열어두었다.

작품 속 인물들 중, 제목에서 말하는 '꽃을 파는 사람'은 누구일까? 붉은 조끼를 입은 남자일까? 그렇다기에 그는 태도가 꽤나 고압적이다. 그렇다고 꽃을 든 여자라고 하자니, 그녀는 너무 수동적이다. 화면의 오른쪽에는 옷깃을 여민 채 바삐 걸어가는 사람도 보인다. 전면의 아이가 반팔을 입은 것을 보면 따뜻한 날인데 그는 두꺼운 코트를 입고 있고, 뭔가 소중한 물건이라도 품은 것처럼 코트 깃을 여미고 몸을 웅크린 채 걸어간다. 그는 누구일까? 화가는 왜 굳이 이 사람을 그려넣었을까? 여러 등장인물 위로 각자의 이야기를 펼쳐봐도 재미있는 그림 읽기가 될 거다.

자크 로랑 아가스
Jacques Laurent Agasse
1767-1849

「꽃 파는 사람」
1822,
캔버스에 유채,
35.0×43.5cm,
빈터투어 미술관

일찍 저문 재능

들라크루아의 작품을 보고 미술에 관심을 갖기 시작한 프랑스의 화가 프레데리크 바지유. 그는 의학과 미술을 병행하다가 의과대학 시험을 낙방한 후 화가의 길을 걷기로 결심을 굳혔다.

바지유는 이 그림처럼 야외의 빛 속에 있는 사람들의 형상을 포함한 풍경화를 즐겨 그렸다. 작품 제목에 따르면, 작품 속 남자는 '어린 정원사'다. 물을 주려고 녹색 통을 들었다. 왼쪽의 꽃 덤불 같은 부분은 높은 완성도를 보이지만, 정원사나 앞쪽 화단은 미완성에 가까운 모습으로 남겨졌다.

바지유는 정치적 소용돌이에 휩쓸려 스물아홉 살에 유명을 달리할 때까지, 그림에 매진하는 한편 재정적으로 넉넉하지 않은 친구 화가들에게 스튜디오를 빌려주는 등 지원을 아끼지 않았다. 더 오래도록 그림을 그렸다면, 프랑스의 인상주의를 대표하는 화가로 자리매김했을 아까운 화가다.

프레데리크 바지유
Frédéric Bazille
1841-1870

「어린 정원사」
1865-67,
캔버스에 유채,
128.0×168.9cm,
휴스턴 미술관

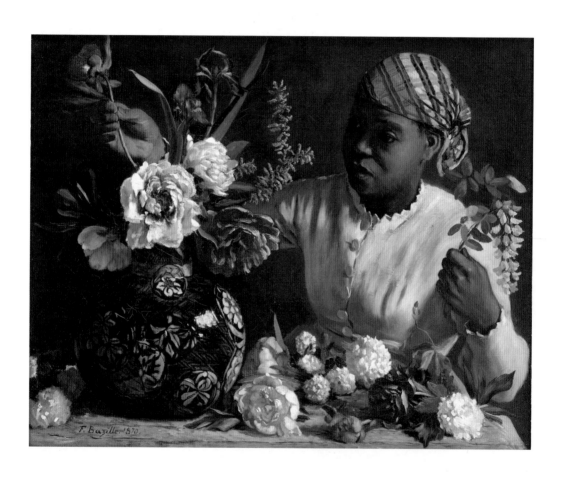

힘을 지닌 꽃

바지유가 사망하던 바로 그해에 그린 그림이다. 꽃꽂이를 하고 있는 흑인 여인을 사실적인 기법으로 화면에 담았다.

흑인 여인이 들고 있는 꽃은 모란인데 당시 사람들은 이 꽃이 위험한 주술의 효력을 없애준다고 믿었다. 금사슬나무 가지도 들고 있는데, 이 또한 '주술'이라는 꽃말이 있다. 이국적인 여인, 그리고 주술을 의미하는 꽃들. 바지유는 이 그림을 통해 아프리카와 미신을 연결시켰다.

바지유는 이 그림에 주술적인 힘을 불어넣어 나쁜 기운을 쫓아내는 효과를 노리지 않았나 싶다. 동양인이 복숭아를 그리며 건강을 빌고, 학을 그리며 장수를 빌던 것처럼 말이다.

프레데리크 바지유

「모란을 든 흑인 여인」
1870,
캔버스에 유채,
60.5×75.4cm,
파브르 미술관

식물을 향한 애정, 동생을 향한 애정

렘브란트 필은 19세기 미국에서 사실적인 초상화로 이름을 알렸던 화가다. 여덟 살 때부터 본격적으로 그림을 그리기 시작해 열일곱 살에는 조지 워싱턴 대통령의 초상을 그리기도 했다.

이 작품은 자신의 형제, 식물학자 루빈스 필을 그린 것이다. 렘브란트는 작품에서 식물을 향한 동생 루빈스의 애정을 한껏 드러냈다. 제라늄 화분에 조심스럽게 올린 손은 정성껏 식물을 돌보는 그의 태도를 나타내며, 안경을 쓴 깊은 눈과 왼손에 든 또다른 안경은 루빈스가 식물을 진지하게 연구하는 학자임을 보여준다.

이 그림은 이중 초상화라고도 불린다. 인물은 분명 한 명이지만, 그의 옆에 함께 있는 제라늄을 마치 초상화처럼 정성스레 그렸기 때문이다. 그렇게 공들인 묘사는 렘브란트의 실력도 나타내지만, 식물을 그만큼 소중히 여긴 루빈스의 태도도 반영한다. 동생에 대한 렘브란트의 애정과 지지를 엿볼 수 있는 대목이다.

렘브란트 필
Rembrandt Peale
1778-1860

「제라늄과 함께 있는
루빈스 필」
1801,
캔버스에 유채,
71.4×61.0cm,
워싱턴 D.C. 국립미술관

{ flowers and workers }

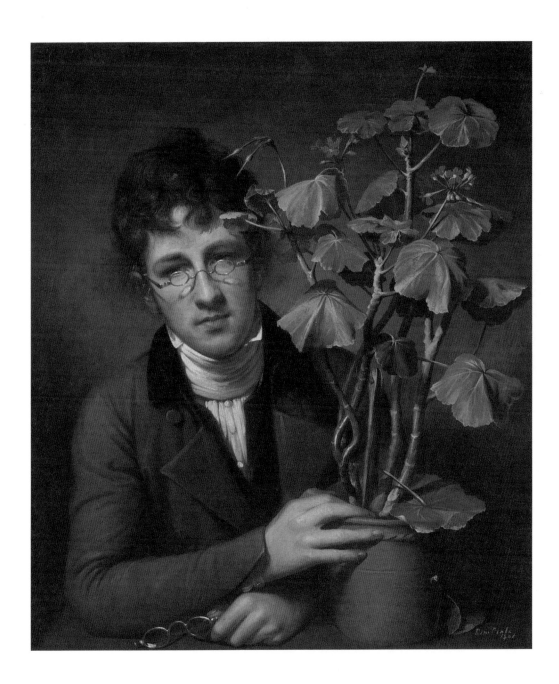

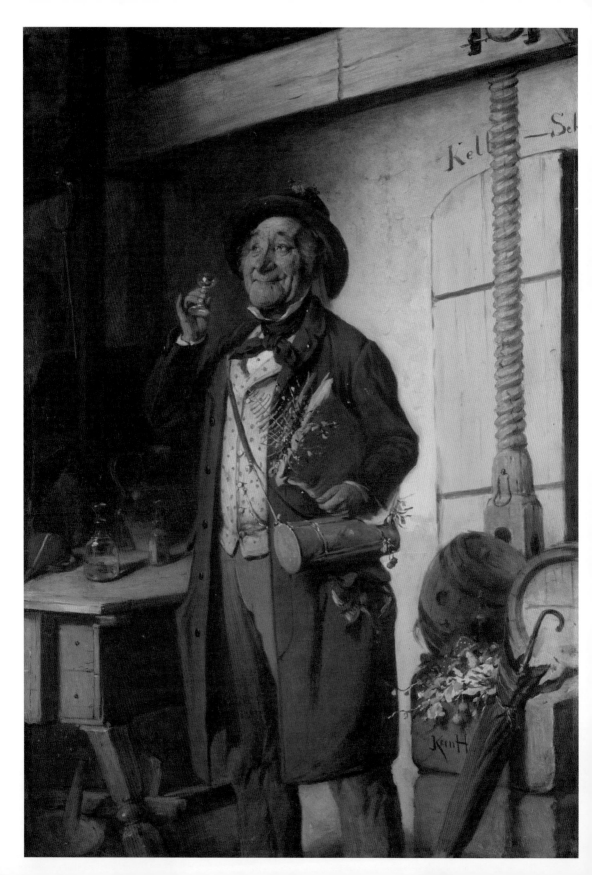

식물 좋아하세요?

풍속화에 능했던 헤르만 케른의 작품이다. 작품 속, 녹색 옷을 입고 녹색 모자를 쓰고 녹색 가방을 메고 있는 사람이 제목에서 말하는 식물학자다. 식물을 사랑해서 온통 녹색인가보다. 그의 노트 사이에는 빨간 꽃이 핀 식물이 끼워져 있다. '식물학자가 가장 사랑하는 꽃'이 바로 이 꽃인가보다. 대단한 발견을 한 것인지, 오늘의 연구가 흡족한 것인지, 아니면 이 식물을 손에 넣어 기쁜 것인지…… 그 이유는 정확지 않지만, 그는 매우 흡족하게 미소를 짓고 있다. '이제 후회가 없다'는 표정이 이런 표정일까.

슬로바키아에서 태어난 케른은 어린 시절부터 미술에 남다른 재능을 보였고, 아버지의 전폭적인 지원 덕분에 프라하와 뒤셀도르프, 빈과 뮌헨에서 미술 공부를 지속했다. 음악에도 조예가 깊어 친구였던 프란츠 리스트와 함께 곡을 쓰기도 했다. 그의 자녀들 열 명 중 여럿은 장성하여 음악가와 미술가가 되었다. 이 작품은 케른이 젊은 시절에 그린 그림이긴 하지만, 케른이 그림 속 남자의 나이가 되었을 때 꼭 같은 표정으로 생을 마감하지 않았을까 싶기도 하다.

헤르만 케른
Hermann Kern
1838-1912

「식물학자가
가장 사랑하는 꽃」
1870-1890,
캔버스에 유채,
68.5×47.0cm,
슬로바키아 국립미술관

{ 꽃과 노동자 }

모델에서 화가로

때로는 화가의 모델로,
때로는 스스로 붓을 쥔 예술가로
살아간 여성들이 있습니다.
이곳에서는 그런 예술가 세 명을 조명합니다.
그들이 모델로 담긴 그림과
직접 그린 작품을 비교하며 감상해보세요.

models become painters

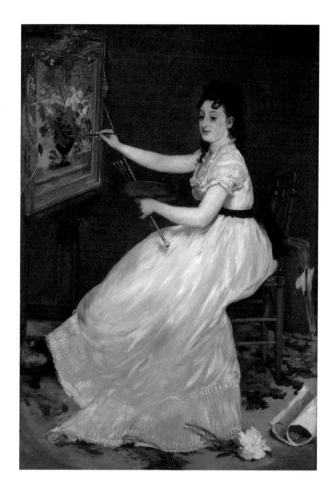

에두아르 마네

「에바 곤잘레스」
1870,
캔버스에 유채,
191.1×133.4cm,
런던 내셔널 갤러리

어긋난 의도

사교성이 뛰어나고 매력이 흘러넘쳤다는 에두아르 마네 주변에는 그를 따르는 젊은 화가들이 많았다. 그러나 공식적으로 마네의 '제자'라고 말할 수 있는 사람은 그림 속 인물, 에바 곤잘레스가 유일하다.

마네가 그린 이 작품 속에서 곤잘레스는 그림을 그리고 있다. 그런데 하필 당시 프랑스에서 가장 하위 장르로 꼽힌 '꽃 그림'이다. 그것도 물감이 전혀 묻으면 안 될 것 같은 흰색 실크 드레스를 입고서…… 심지어 그림에 몰두하고 있지도 않다. 이 모든 장치를 통해 마네는 자신의 유일한 제자였던 곤잘레스를 전문화가보다는 우아한 취미를 가진 상류층 여성으로 표현했다.

마네는 이 그림을 파리의 정부가 진행하는 전시회인 살롱에 출품해서 큰 주목을 받았다. 공교롭게도 같은 해, 같은 살롱에 곤잘레스도 자신의 그림을 출품했다. 그러나 그녀의 그림은 전혀 관심을 받지 못했다. 마네가 의도했다고까지 말할 수는 없겠지만, 결과적으로 이 작품 때문에 곤잘레스는 파리 미술계에서 화가보다는 모델로서 먼저 각인되어버렸다.

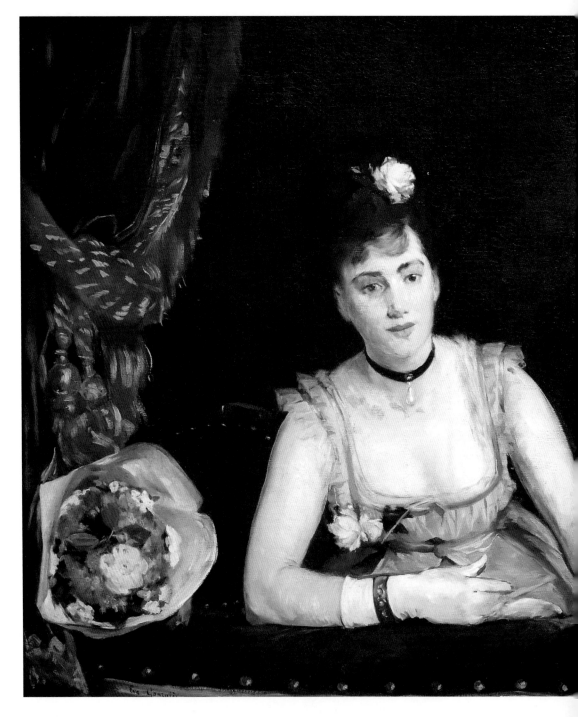

에바 곤잘레스

Eva Gonzalès

1847-1883

「극장 이탈리안의 박스석」

1874,

캔버스에 유채,

97.7×130.0cm,

오르세 미술관

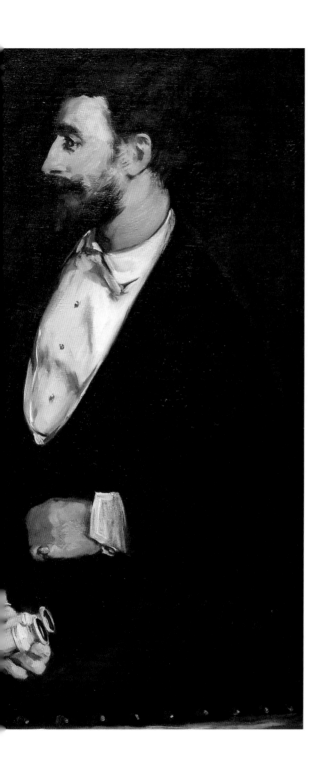

그림은 이야기를 품고 있다

　에바 곤잘레스가 꽃 그림만 그렸던 것은 결코 아니었다. 그는 특히 초상화에 일가견이 있는 상당한 실력자였다. 오페라극장 박스석에 있는 인물들을 그린 작품만 봐도 묘사가 상당히 단단하고 힘이 있다. 곤잘레스는 인물의 교차하는 시선을 통해 화면에 묘한 긴장감도 불어넣었다.

　그런데, 정면을 보는 여자와 측면을 바라보는 남자. 이 둘은 누구일까.

　그림 속에는 이렇다 할 힌트가 남겨져 있지 않다. 연인인 것 같기도 한데, 모델이 된 인물의 실제 관계를 알고 나면 그 가설은 힘을 잃는다. 화면 속 여성은 곤잘레스의 동생 잔이고, 남성은 곤잘레스의 연인이자 후에 남편이 되는 앙리 제라르이기 때문이다. 따라서 이 작품은 혼자서는 밖에 나올 수 없던 잔 또는 어떤 여성을 위해 오페라에 동행해준 제라르 혹은 어떤 남성을 그린 것이라 해석하는 편이 더 타당하다.

　1879년 결혼한 에바 곤잘레스는 그후에도 화가로서 활동을 지속하였다. 첫째 아이를 낳았을 때도 붓을 놓지 않았다. 그러나 둘째를 출산하던 중 세상을 떠났다. 그녀의 나이 서른넷, 선생님이었던 마네가 죽은 지 닷새 후였다.

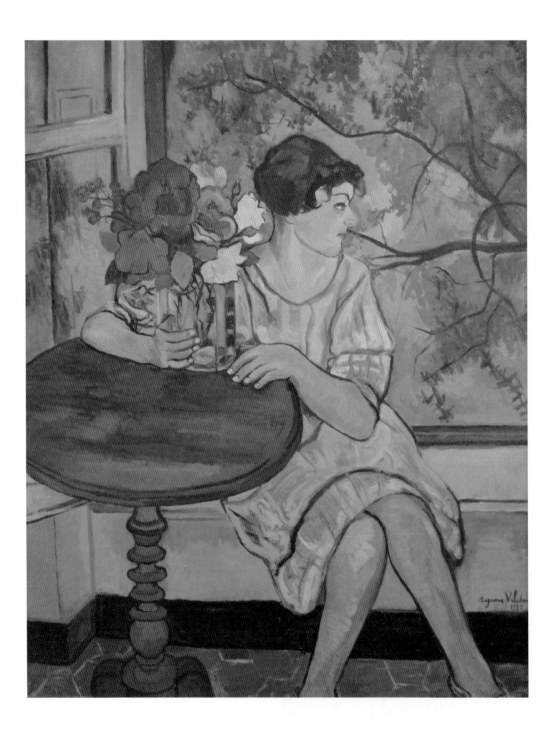

그녀에게는 무슨 사연이 있기에

쉬잔 발라동
Suzanne Valadon
1865-1938

「창문 앞의 소녀」
1930,
캔버스에 유채,
92.4×73.5cm,
샌디에이고 미술관

쉬잔 발라동의 그림은 묘하다. 화면 속 주인공은 분명 여성인 것 같은데, 고개를 돌리고 있어 관람자의 시선이 비껴 간다. 오히려 정면을 향하는 붉은 꽃이 주인공 같다. 아니면 고개를 쳐들고 있는 테이블일 수도 있다. 화면 너머를 응시하고 있는 여성은 어딘가 사연이 있어 보인다. 갈매기 눈썹에 꽉 다문 입술, 발달한 턱과 목을 가진 여성이 꽃병을 꽉 쥔 모양새는 마치 화면 밖에서 누군가가 소중한 꽃을 뺏겠다고 그녀를 위협하는 상황 같기도 하다.

세탁부의 혼외자로 태어나 양재사, 공장 직공으로 일하던 쉬잔 발라동의 원래 꿈은 곡예사였다. 그러나 서커스 단원으로 일하다 열다섯 살에 사고로 허리 부상을 입고 그 꿈을 접어야 했다. 그후 세탁부로 일하던 발라동은 우연한 기회에 화가들의 모델로 활동하면서 어깨너머로 그림을 배웠고, 에드가 드가 등의 격려를 받으며 서른 살에 화가로 데뷔했다. 알쏭달쏭한 분위기의 그림을 그린 것은 그녀가 사연 많은 인생을 살았기 때문이 아닐까.

강렬한 색채에 매료되다

　쉬잔 발라동의 또다른 작품이다. 앞의 그림에서 꽃병 부분만 확대해서 그렸다고 해도 될 만큼 색감과 표현 방식이 비슷하다.

　특히 눈길을 끄는 것은 색채다. 다양한 녹색이 지배적인 화면에 분홍과 빨강을 적절히 사용해 화면에 생기를 불어넣었고, 약간의 갈색을 첨가하여 화면을 중재했다. 좌측 상단, 나뭇가지 주변으로 가미된 팥죽색은 세련미를 더한다. 이토록 선명하고 강한 색들을 이만큼 자유자재로 사용한 것은 그 안에 예술성이 이미 충만히 흐르고 있었다는 뜻이다. 모델에서 화가로 전향한 그의 행보에 고개가 끄덕여진다.

쉬잔 발라동

「창문 앞의 꽃」
1930,
65.0×54.0cm,
캔버스에 유채,
프라하 국립미술관

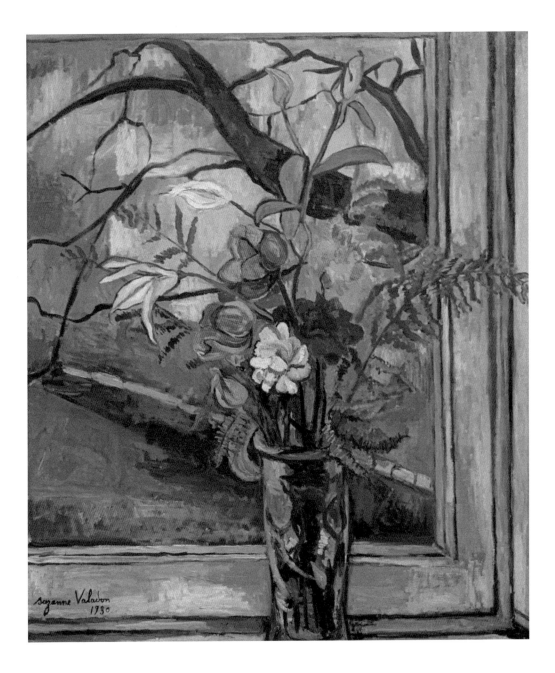

사랑에 빠지는 순간

모델로서의 쉬잔 발라동을 볼 수 있는 작품이다. 고운 분홍색 드레스를 차려입고, 빨간 모자로 포인트를 준 그림 속 여성이 쉬잔 발라동이다. (르누아르가 쉬잔 발라동에 자기 아내의 모습을 접목시켰다는 주장도 있다.)

이 작품은 그 크기가 거의 실제 사람의 사이즈에 가깝다. 르누아르가 인물 화가로서의 입지를 공고히 하고자 욕심을 냈던 거다.

르누아르는 그 목표를 성공적으로 달성했다. 새초롬한 표정으로 바닥을 보는 여인과 그런 그녀에게서 눈을 떼지 못하는 남자. 르누아르는 그들의 시선만으로 둘 사이에 흐르는 로맨틱한 기류를 표현했다. 두 사람 외에는 모두 흔들리는 붓질로 흐릿하게 그렸는데, 이를 통해 '이 세상에 오직 당신과 나'로 느껴지는 사랑에 빠졌을 때의 전형적인 현상을 효과적으로 시각화하기도 했다. 소품도 영리하게 활용했다. 바닥에 떨어진 담배꽁초와 타고 남은 성냥은 아름다운 여인을 발견한 후 피우던 담배를 서둘러 끄고 춤을 청하던 남자의 다급함을, 떨어진 꽃다발은 옷깃에 꽂은 꽃이 떨어지는 것도 모를 정도로 그녀에게 빠진 그의 마음을 드러낸다.

오귀스트 르누아르

「부지발의 무도회」
1883,
캔버스에 유채,
181.9×98.1cm,
보스턴 미술관

한겨울에 꽃을 피운 마법

마리 스파털리 스틸먼은 모델로 활약하면서 서서히 그림에 눈을 떴다. 결국 화가가 된 그녀는 83세로 사망할 때까지 육십여 년에 걸쳐 백오십여 점에 이르는 작품을 남겼다. 「안살도의 마법의 정원」은 그중에서도 수작으로 꼽힌다. 보카치오의 『데카메론』의 한 장면을 표현한 것이다.

화면의 가장 오른쪽, 하얀색 옷을 입고 있는 남자는 안살도이다. 왼편의 여성 디아노라에게 쭉 구애를 해오던 그는 디아노라로부터 한겨울에 꽃을 가져오면 고려해보겠다는 대답을 들은 터였다. 디아노라는 거절의 의미로 불가능한 요구를 한 것이지만, 안살로는 꽃이 만발한 정원을 만들어 디아노라와 수행원들을 꽃이 핀 정원으로 초대했다. 스틸먼은 이 극적인 장면을 화면에 담았다. 그녀의 그림 안에서는 디아노라와 수행원들이 왼편의 아치를 지나 각종 꽃이 만발한 정원으로 들어서고 있다. 그 뒤로 그들이 걸어온 하얀 눈으로 덮인 길이 보인다.

스틸먼은 인물의 표정에서 감정이 느껴지지 않는다는 평을 받곤 했다. 그러나 이 작품에서는 난처해하는 디아노라, 그녀의 반응이 궁금한 안살도, 한겨울에 꽃이 핀 것이 마냥 신기한 수행원들의 모습을 효과적으로 표현했다.

마리 스파털리 스틸먼
Marie Spartali Stillman
1844-1927

「안살도의 마법의 정원」
1889,
패널에 수채와 구아슈,
72.4×102.9cm,
개인 소장

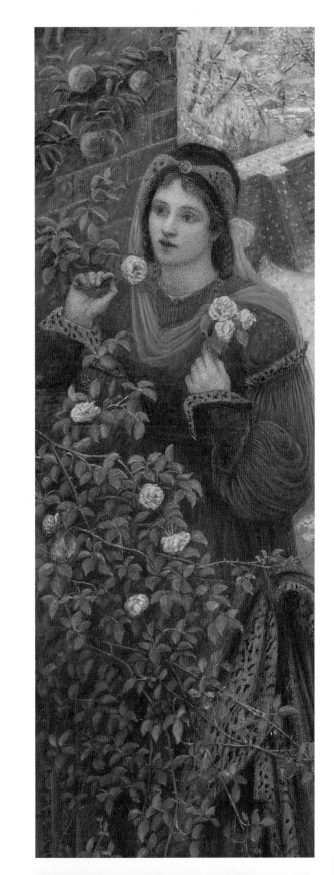

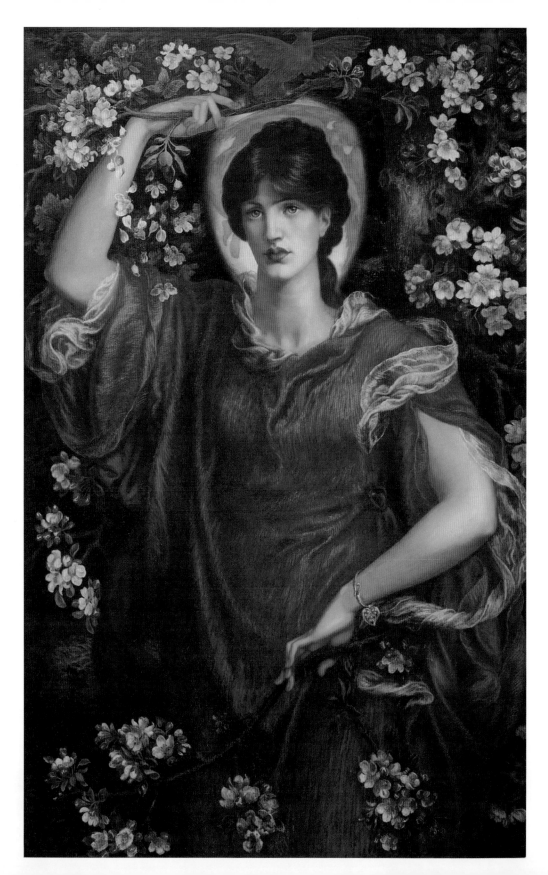

환상의 여인

어린 시절부터 아름다운 자태로 명성이 자자했던 마리 스파털리 스틸먼은 게이브리얼 로세티를 포함한 영국의 라파엘 전파 화가들을 위해 모델을 서곤 했다.

이 그림에서 스틸먼은 사과꽃을 들고 있는 '피아메타'가 되었다. 피아메타는 이탈리아 시인 조반니 보카치오의 글에 등장하는 가상의 여인이다. 보카치오는 피아메타를 자신의 연인으로 여기며 작품 속에서 그녀에 대한 애정을 담았다. 로세티는 환상을 보고 있는 듯 몽환적인 분위기를 연출하여 피아메타를 아름답고도 신비로운 존재로 묘사했다.

보카치오의 작품에서 피아메타는 사랑하는 이에게 버림받아 깊은 슬픔에 빠지고 절망하는 등 비극적인 사랑을 겪는 인물로 자주 등장한다. 로세티는 "피아메타가 나뭇가지를 흔들 때 사과 꽃잎이 눈물처럼 떨어진다"는 내용이 담긴 자신의 시를 액자에 삽입하여 문학과 그림 간 연관성을 높이고 작품에 애잔함도 더했다.

단테이 게이브리얼 로세티
Dante Gabriel Rossetti
1828-1882

「피아메타의 환상」
1878,
캔버스에 유채,
146x90cm,
개인 소장

꽃과 연인

꽃말을 알면 더욱 흥미로워지는 그림들이 있습니다.
루벤스와 루소가 그린 꽃과 연인의 작품이 바로 그렇습니다.
두 화가는 왜 특정한 꽃을 연인의 곁에 두었을까요?
꽃이 전하는 상징과 화가의 의도를 알면,
그림에 담긴 사랑의 메시지를 더욱 깊이 이해할 수 있습니다.

flowers and lovers

앙리 루소

「시인에게 영감을 주는 뮤즈」
1909,
캔버스에 유채,
146.2×96.9cm,
바젤 미술관

위대한 뮤즈

앙리 루소는 마리 로랑생과 그녀의 연인이자 비평가였던 기욤 아폴리네르의 초상을 그렸다.

제목을 보면 루소가 아폴리네르는 '시인'으로, 마리 로랑생은 '화가'가 아닌 '뮤즈'로 표현했음을 눈치챌 수 있다. 그림 속 인물 표현도 제목 그대로다. 아폴리네르의 손에는 펜과 종이를 들게 함으로써 그가 시인임을 명시한 반면 마리 로랑생에게는 붓과 팔레트가 보이지 않는다. 아폴리네르에게 영감의 가루를 뿌려주는 '뮤즈'일 뿐이다.

루소는 이 그림을 그릴 때 모델의 치수를 자로 재면서까지 꼼꼼히 스케치를 했다. 피부색을 재현하기 위해 물감을 모델의 피부에 칠해보기도 했다. 그런데 완성된 초상화는 대상과 전혀 닮지 않았다. 초상화라면 대상을 더 미화시키는 것이 관례인데, 루소는 늘씬하던 로랑생을 후덕하게 그렸다. 왜 이렇게 변형시켰느냐고 누군가가 묻자 루소는 위대한 시인 옆에는 위대한 뮤즈가 있어야 하기 때문이라고 답했다. 위대함을 덩치로 표현한 것이다.

인동덩굴 아래서 한때 행복했으나

플랑드르 바로크의 스타 작가, 페테르 파울 루벤스가 그린 자신과 아내 이사벨라 브란트이다. 서른두 살의 루벤스는 열여덟 살의 이사벨라를 만나 결혼했다. 이 그림을 그린 바로 그해였다. 다소 세속적이기는 하지만, 루벤스는 고급스러운 착장을 통해 자신들의 부와 지위를 과시했다. 그는 왼손에 커다란 칼도 한 자루 잡고 있는데, 이는 왕의 상징이다. 꽤나 과감한 표현이다.

한껏 치장한 부부는 인동덩굴 아래 앉아 있다. 루벤스가 화려한 장미나 작약이 아닌 인동을 고른 것은 그것이 '결혼의 행복'을 상징하기 때문이다. 부부는 하얀 인동꽃 아래에서 서로의 오른손을 잡는 혼인서약의 자세를 취하고 있다.

현재에 대한 만족감과 앞날에 대한 희망이 충만한 이 그림처럼 이들 부부는 세 자녀를 낳으며 풍족하게 살았다. 그 행복은 십육 년 동안 지속되었다. 그러나 서른네 살의 이사벨라가 전염병으로 사망하면서, 남부러울 것 하나 없던 그들의 결혼생활은 끝을 맞았다.

페테르 파울 루벤스
Peter Paul Ruben
1577-1640

「인동덩굴 그늘에 있는 루벤스와 이사벨라 브란트」
c. 1609/10,
캔버스에 유채,
178.0×136.5cm,
알테 피나코테크

{ flowers and lovers }

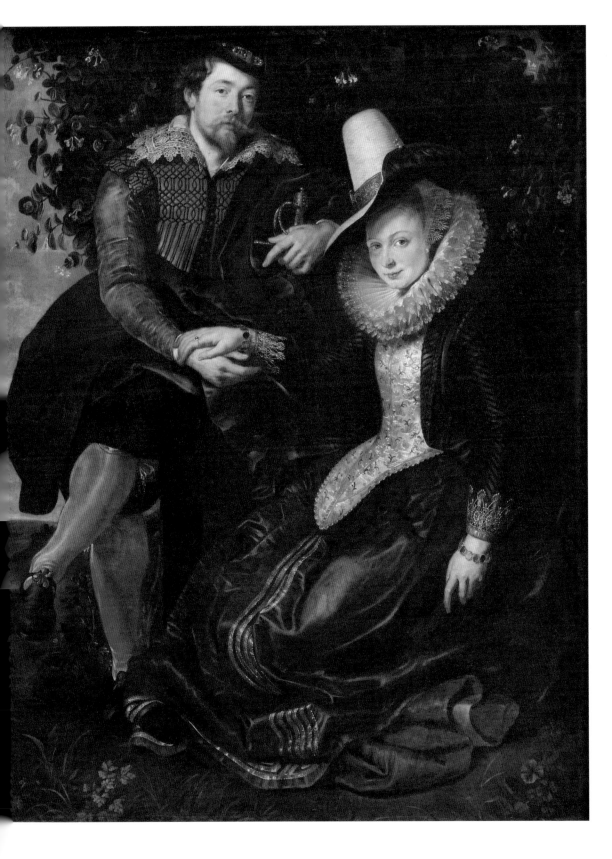

화가의 집

화가의 집에 피어난 꽃들은
그들의 일상 속에서 자연스레 스며들며,
창작의 영감을 불어넣어주었습니다.
그들의 집을 채운 꽃들이 전하는
특별한 이야기를 만나보세요.

painter's house

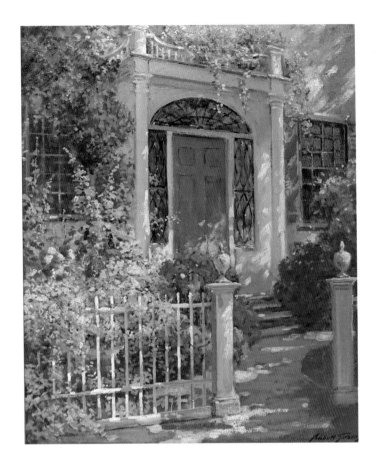

애벗 풀러 그레이브스
Abbott Fuller Graves
1859-1936

「포츠머스 출입구」
1910,
캔버스에 유채,
사이즈 미상,
피바디 에섹스 박물관

꽃향기 가득한 문

애벗 풀러 그레이브스는 젊은 시절부터 꽃 그림을 자신의 장르로 삼았던 미국의 화가다. 그는 당시 꽃 그림의 일인자로 꼽히던 조르주 자냉을 만나러 파리를 방문하기도 했다. 세계 미술의 중심인 파리에서 꽃 그림의 대가를 직접 만나 그 그림을 자신의 눈으로 보고 싶었던 거다. 그레이브스는 그만큼 꽃 그림에 진심이었다.

그런데 파리를 방문했을 때 그레이브스는 자냉이 아닌 인상주의자들에게 매료됐다. 그는 햇빛이 찬란하게 담긴 인상주의자들의 그림에 감탄했다. 미국으로 돌아온 후에는 그들을 따라 햇빛이 가득한 정원을 화면에 담기 시작했다. 물론, 자신의 주특기인 꽃이 만발한 모습으로.

「포츠머스 출입구」는 중년의 그레이브스가 그린 것이다. 화면 밖에 위치해 있을 커다란 나무 사이로 들어오는 햇살이 집의 외벽과 바닥에 스며들고, 색색의 꽃이 만개했다. 집으로 향하는 작은 문을 지날 때마다 꽃향기에 흠뻑 취할 것만 같다. 오늘날 그레이브스는 미국 인상주의의 대표적인 화가로 평가받는다.

단정한 공간

　덴마크의 화가, 카를 홀쇠는 집의 실내를 그린 작품으로 유명
하다. 건축가였던 아버지로부터 집에 대한 관심을 어느 정도 물
려받았을 거다. 집안 풍경을 그리던 친구 빌헬름 함메르쇼이의
영향도 있었을 거다. 다만, 홀쇠의 작품은 함메르쇼이에 비해 훨
씬 따뜻하다. 이는 홀쇠가 이탈리아에서 공부하면서 전성기 르네
상스 작품이 가진 따뜻한 빛을 자신의 작품에 도입했기 때문으로
보인다.

　빛으로 충만한, 그리고 모든 것이 제자리에 놓인, 게다가 화사
한 꽃까지 피어 있는 홀쇠의 거실은 아름답다. 그 앞에서 캔버스
와 팔레트를 오가며 붓을 움직였을 홀쇠의 손을, 그리고 그가 붓
을 들기 전, 이 공간을 단정히 했을 또다른 누군가의 손을 생각
한다.

카를 홀쇠
Carl Holsøe
1863-1935

「마호가니 가구가 있는
흰 거실의 햇빛」
연도 미상,
패널에 유채,
45.0×37.0cm,
개인 소장(추정)

{ painter's house }

{ falling in fall }

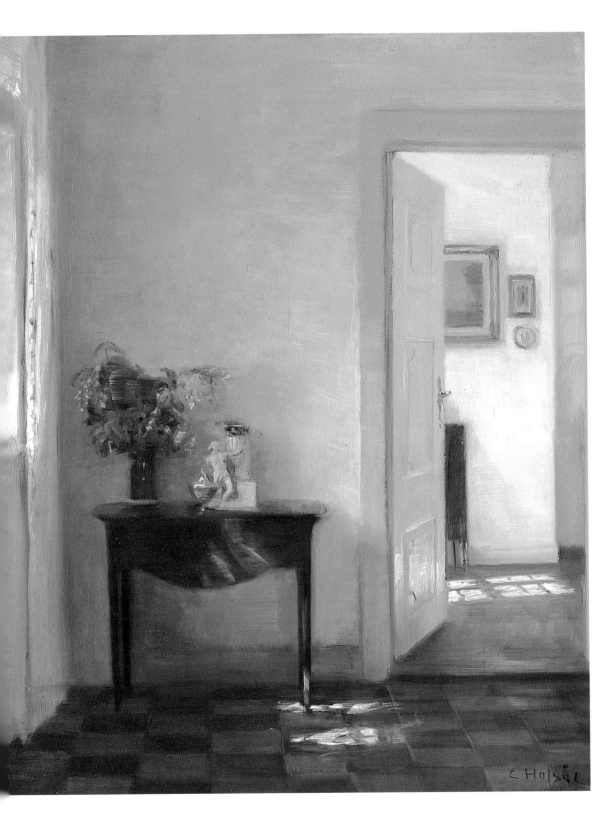

C Holsøe

만찬을 준비하며

스웨덴의 화가 판뉘 브라테는 자신의 집과 가족을 화폭에 담았다. 가톨릭의 기념일인 영명축일을 준비하는 중이다. 벽에 걸린 「최후의 만찬」은 이들의 식사에 성스러운 면모를 더한다.

브라테의 작품은 화사하다. 빛 덕분이다. 어릴 때부터 양질의 미술 교육을 받았던 브라테는 프랑스 파리로 유학을 가면서 인상주의에 눈을 떴다. 집안으로 가득 들어오는 빛은 빛을 중시하는 인상파의 영향이라고도 할 수 있다. 브라테는 이를 본인의 방식으로 재해석해 보다 단정하고 차분한, 그러면서도 충분히 환한 실내 풍경을 만들어냈다.

동시에 브라테의 작품은 편안하다. 등장인물들이 움직이고 있지만 그 동작이 크지 않다. 분주해 보이지도 않는다. 사뿐사뿐, 착실히 만찬이 준비되는 중이다. 창밖으로 펼쳐지는 녹색 풍경도 작품에 평온한 느낌을 더한다.

판뉘 브라테
Fanny Brate
1861-1940

「영명축일」
1902,
캔버스에 유채,
88.0×110.0cm,
스웨덴 국립미술관

작지만 확실한 행복

북유럽 미술가들이 그린 실내 풍경에는 꽃이 자주 등장한다. 꽃을 주인공으로 삼아 그리기보다는 곳곳에 꽃이 소품처럼 배치된 경우가 많다. 꽃이 일상에 완전히 스며든 모습이다. 친구와의 식사 자리, 크뢰위에르의 식탁 한편에도 노란색 꽃다발 하나가 자리한다.

꽃을 화병에 담아 식탁 위에 두는 일은 쉬운 듯하지만, 실은 꽤 손이 가는 일이다. 매일 물을 갈고, 시든 꽃과 잎을 따줘야 한다. 그럼에도 그 수고를 기꺼이 감당하는 건, 일상을 가꾸기에 그만큼 힘을 쓴다는 뜻일 거다.

밤에는 양초가 북유럽의 차가운 공기를 따뜻하게 감싸줬다면, 낮에는 아름다운 꽃이 실내를 환히 밝히지 않았을까.

페데르 세베린 크뢰위에르
Peder Severin Krøyer
1851-1909

「예술가, 그의 부인,
그리고 작가 오토 벤존과의
점심식사」
1893,
캔버스에 유채,
39.2×50.0cm,
히르슈스프룽 컬렉션

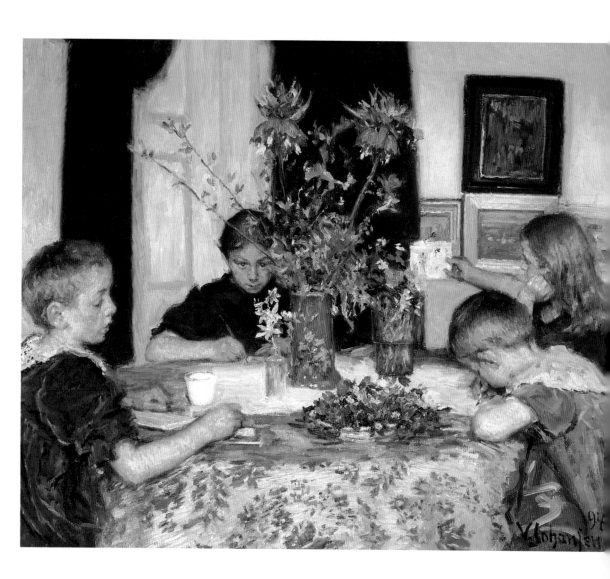

꽃을 그리다

　동그란 테이블 가운데 놓인 꽃을 보며 네 명의 아이가 그림을 그리고 있다. 정면에 보이는 여자아이는 하얀색 꽃을 뚫어져라 관찰하고 있다. 옆의 푸른 옷을 입은 남자아이도 입을 벌리고서 그림에 열중하고 있다. 막내로 보이는 아이 또한 고개를 숙인 채 작품에 몰두한다. 그 뒤로는 자신의 그림을 들고 멀리서 감상하고 있는 누나도 보인다. 진지한 모습이 사랑스럽다.

　이 그림에서 미술 교육의 이상적인 모습을 본다. 집요한 관찰을 통해 보는 훈련을 하고, 각자의 방법대로 풀어내고, 또 완성한 작품을 감상하는 것. 우리가 미술 수업에서 정말 기대해야 하는 바는 그럴듯한 결과물이 아닌, 이 모든 과정이다.

비고 요한센
Viggo Johansen
1851-1935

「봄꽃을 그리는 아이들」
1894,
캔버스에 유채,
47.6×56.2cm,
스카겐 미술관

수수한 아름다움

덴마크의 화가 비고 요한센은 결혼하고 얼마 뒤, 부엌에서 꽃을 다듬는 아내의 모습을 화폭에 담았다. 실내는 소박하다. 비싼 조리 도구도, 화려한 실내 장식도 없다. 그저 도기와 냄비 등이 가지런히 놓여 있을 뿐이다. 여성의 옷 또한 장식 없이 소박한 검은 원피스다. 다듬고 있는 꽃도 수수하다.

비고 요한센은 전체적으로 색채의 명도를 낮춰 화면에 차분함을 부여했다. 갈색과 올리브 그린, 그리고 무채색이 주조를 이룬다.

소재도 색채도 특별할 것 없지만 자꾸 이 작품에 눈이 간다. 소박한 일상을 정성스레 가꾸는 삶이 아름답기 때문 아닐까.

비고 요한센

「부엌 실내」
1884,
캔버스에 유채,
84.0×64.0cm,
스카겐 미술관

칼 라르손
Carl Larsson
1853-1919

「창가의 꽃들」
1895,
종이에 수채,
31.5×47.0cm,
스웨덴 국립미술관

돌봄의 손길

칼 라르손의 집 창틀에는 다양한 크기의 화분에 심긴 식물이 놓여 있다. 각양각색의 식물 하나하나 가 꼭 알맞은 크기의 화분에서 자란다. 햇볕이 듬뿍 내리쬐는 곳에 터를 마련하고, 때에 맞춰 분갈이를 해주고, 적절하게 물을 주며 식물에 적합한 환경을

만들어준 수고가 느껴진다. 돌보는 손길에 따라 식물도 부지런히 자라나는 중이다.

정성스레 식물을 돌보는 아이는 칼 라르손의 첫째 딸, 수산네 라르손이다. 녹색 물조리개에 물을 담아 일렬로 놓인 화분에 물을 주며 각각의 화분을 조심

스레 살피는 중이다. 자신이 살아가는 공간을 소중히 가꾸던 부모의 태도를 그대로 물려받은 모습이다.

칼 라르손과 카린 라르손 부부가 꾸민 집은 스웨덴 가구 브랜드 '이케아'를 설립한 잉바르 캄프라드에게 영감을 준 것으로도 유명하다.

작은 꽃봉우리

그림에 뛰어난 소질을 보였던 헝가리의 화가 미하이 문카치는 장학금을 받아 오스트리아와 독일에서 공부를 했다. 평생 동안 그림을 그리면서 그의 작품 주제는 몇 번에 걸쳐 변화를 맞이했다. 초기에는 가난한 사람들과 농부를 그렸고, 이후에는 행복한 가정생활을 담았다. 이 그림처럼 어머니와 아이의 모습을 담거나 아이와 동물이 함께 있는 장면 말이다.

탄탄한 기본기를 바탕으로 아름다운 장면을 성실히 그린 문카치의 작품은 당시에 좋은 평가를 받았고, 대중에게도 사랑을 받았다. 미국 구매자에게 특히 인기가 많아 고가에 거래되기도 했다. 잔잔한 행복이 묻어 있는 그의 그림은 몇백 년이 지난 지금도 여전히 관람자의 눈을 사로잡는다.

미하이 문카치
Mihály Munkácsy
1844-1900

「꽃꽂이」
1881-1882,
패널에 유채,
99.0×78.5cm,
푸쉬킨 미술관

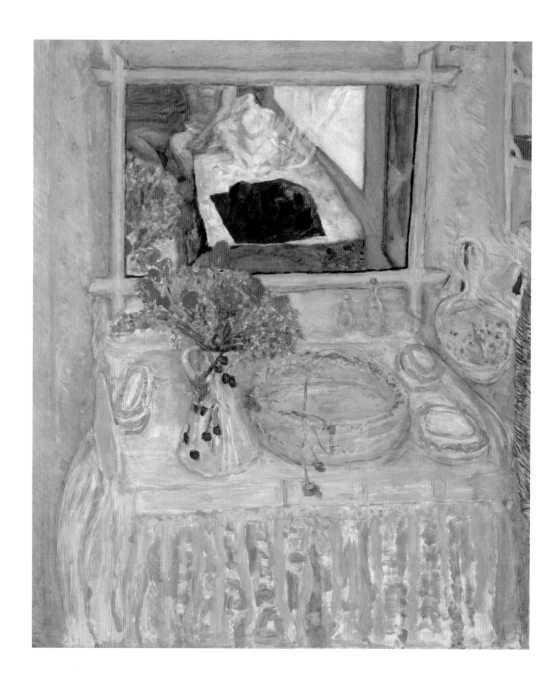

시선이 향하는 곳

구도가 재미있는 작품이다. 처음 작품을 보면 관람자의 눈은 자연스레 오렌지색 꽃을 향한다. 화면 중앙에 위치하기도 하거니와 색도 가장 눈에 띄기 때문이다. 그후 시선은 갈색의 형상으로, 또 그 위의 복숭아빛 형체로 향한다. 이런, 나체의 남자다. 그제야 관람자는 상황을 정확히 이해한다. 이곳은 욕실이고, 세면대와 거울이 목욕 준비중인 남자를 비추고 있다는 것을. 이러한 구도는 무심코 손을 씻으러 욕실에 들어갔는데, 뒤에 있는 벗은 남자의 몸을 보고 깜짝 놀라게 되는 상황 같다. (그래도 보나르는 남자의 얼굴 부분을 자름으로써 관람자의 민망함을 대폭 축소했다.)

작품의 구성을 정확히 알게 된 이후, 관람자의 눈은 어디를 먼저 향할까? 여전히 오렌지색 꽃일까? 아니면 거울 속 장면일까?

피에르 보나르
Pierre Bonnard
1867-1947

「세면대와 거울」
c. 1913,
123.8×116.7cm,
캔버스에 유채,
휴스턴 미술관

[화가의 집]

화가의 정원

화가의 정원은 계절마다
다른 빛깔로 채워졌습니다.
모네나 카유보트처럼,
손수 정원을 가꾼 화가도 여럿이지요.
그들이 사랑한 정원에
잠시 머물러보시기를 권합니다.

painter's gardens

피에르 보나르

「정원」
1936,
캔버스에 유채,
127.0×100.0cm,
파리 시립 현대 미술관

주인을 닮은 정원

　앞의 작품이 보나르의 욕실을 담았다면, 이 작품은 보나르의 정원을 보여준다.

　그의 정원에서 식물들은 다소 제멋대로 자라고 있는 듯하다. 정갈하게 배열을 맞춘다거나 특별한 디자인을 시도하지도 않았고, 신기한 수종을 수집한 것 같지도 않다. 보나르는 나름대로 진지한 정원사라고 알려져 있는데, 과연 사실인가 싶기도 하다.

　그러나 다시 보면 이 정원은 보나르의 모습과 비슷해 보인다. 보나르는 작품에서도 삶에서도 인위

적인 것을 지양했다. 그림을 그릴 때도 작품을 위한 소품도 따로 구입하지 않았고, 전문 모델을 부르지도 않았다. 그의 화폭에는 그가 매일 사용하던 테이블보, 후추통, 꽃병이 담겼고, 대상 또한 대부분 그 자신, 아내, 반려견이었다. 이런 성향을 고려하면 정원을 가꿀 때도 인위적인 개입을 최소화한 것이 아닐까 하는 생각이 든다. 구획이 각 잡혀 나뉘거나, 특별한 토피어리나 정돈된 생울타리가 있었다면 오히려 보나르답지 않았을 것 같다. 정원이란 어쩔 수 없이 주인을 닮는다고 하니 말이다.

언제나 그대를 돌보며

피에르 보나르

「미모사가 있는 계단」
1946,
캔버스에 유채,
80.8×68.8cm,
폴라 미술관

1920년대 중반, 보나르는 오만 프랑을 지불하고 그림 속 공간을 구매했다. 프랑스 남서부 지중해 연안에 위치한, 오렌지와 미모사를 심은 정원이 있는 집이었다. 끔찍이 아끼던 아내 마르트를 위해서였다. 보나르는 심신이 약한 마르트에게는 북적이는 파리보다 따뜻하고 한적한 시골이 좋을 거라 믿었다. 또한 목욕을 하며 안정을 취하던 아내를 위해 따뜻한 물이 잘 나오고 큰 욕조를 둘 수 있어야 한다는 걸 집을 선택하는 중요 조건으로 삼았다. 이 집에 머물 때 보나르는 타인과의 교유를 어려워하는 아내를 배려하는 마음으로 외부와의 접촉을 거의 단절하다시피 했다. '나의 작은 새'라고 부르던 마르트를 보살피는 보나르의 방법이었다.

이 작품 안에 담긴 양산을 들고 계단을 오르는 여자와 그를 보호하는 남자 또한 필시 마르트와 보나르 자신일 거다. 보나르가 이 그림을 그린 1946년은 마르트가 이미 사망한 이후였지만, 보나르는 그림 속에서나마 계속 그녀를 돌보고 싶었던 것이 아닐까.

해질녘 따스함

　파리의 도시 생활에 지친 앙리 르 시다네르는 작고 조용한 제르베루아 마을에 정착했다. 그림 속 공간에서 애정을 쏟아 정원을 가꾸며 삼십 년을 살았다. 특히 이곳은 그가 가장 먼저 조성했던 '하얀 정원'이다. 시다네르는 이곳에서 가족들과 식사를 하고, 로댕 같은 친구들과 함께 저녁을 먹으며 시간을 보냈다. 그는 같은 장소를 다양한 시간대에 그렸는데, 특히 이 작품에 담긴 해질녘의 빛을 가장 사랑했다.

　그림 속 시다네르의 정원은 손자 부부가 복원 사업을 진행한 덕분에 작품 속 모습 그대로 유지되고 있다. 2013년에는 프랑스의 '뛰어난 정원'으로도 선정됐다. 정원이 있는 제르베루아 마을 또한 '프랑스의 아름다운 마을'로 뽑혔다고 하니, 프랑스로 여행을 떠난다면 시다네르의 정원을 방문해보아도 좋을 것 같다.

앙리 르 시다네르
Henri Le Sidaner
1862-1939

「제르베루아의
하얀 정원의 테이블」
1900,
캔버스에 유채,
89.5×117.0cm,
헨트 미술관

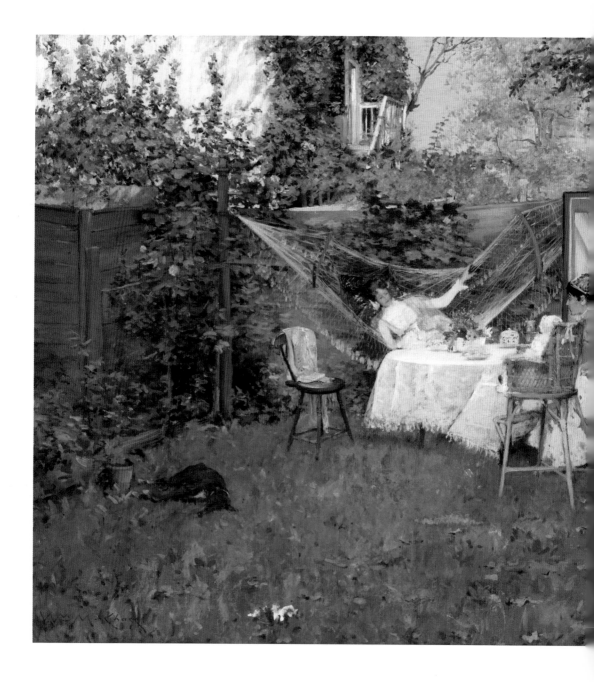

취향을 담은 공간

미국의 화가 윌리엄 메릿 체이스의 그림에서 그의 가족이 집 뒤뜰에서 단란한 한때를 보내고 있다. 일본풍 병풍, 열대 식물, 해먹 위에 놓인 담요의 무늬가 이국적이면서도 고급스러운 분위기를 풍긴다. 인물들이 쓴 모자도 색다르다. 한눈에 봐도 아무데서나 산 물건은 아닌 것 같다.

실제로 체이스는 당시 뉴욕에서 세련된 취향을 가진 걸로 유명했다. 자신의 집과 스튜디오를 신중히 모은 수집품으로 채웠고, 세련된 취향을 가진 뉴욕 미술계 인사들 사이에서 그의 공간은 주목받았다. 이후 체이스는 경제적 문제로 작품 속에 보이는 대부분의 소장품을 팔아야 했지만, 부족할 것 하나 없던 1888년 가을의 풍경은 그림 속에 고스란히 남았다.

윌리엄 메릿 체이스
William Merritt Chase
1849-1916

「야외의 아침식사」
1888,
캔버스에 유채,
95.1×144.1cm,
톨레도 미술관

가족이 있는 정원

여성에게 교육과 사회활동의 기회가 제한되었던 것은 인상주의자 베르트 모리조가 활동하던 19세기 말 프랑스에서도 마찬가지였다.

베르트 모리조는 화가를 꿈꾼 다른 여성들보다는 비교적 유리한 조건을 갖고 있었다. 집안이 부유했기에 개인 교습을 받을 수 있었다. 고위급 공무원이자 건축을 전공했던 아버지를 둔지라 예술계 네트워크도 좋았고, 남편도 화가여서 화가들의 그룹에 비교적 수월히 받아들여질 수 있었다.

그러나 '인상주의자'로 활동했음에도 불구하고, 모리조는 다른 인상주의자들처럼 밖에 나가 이젤을 펴고 그림을 그리기가 쉽지 않았다. 인상주의의 핵심인 빛이 그림에 중요하다는 것에 동의했던 그녀에게 이는 큰 제약이었다.

그래도 다행이었던 건 그녀에게는 정원이 있었다는 사실이다. 사적인 야외 공간이 있었기에 모리조는 햇빛을 관찰하며 그림을 그릴 수 있었다. 그녀의 많은 작품이 거기에서 탄생했다. 그리고 종종 그 안에는 이 작품에서와 같이, 남편 외젠 마네와 딸 줄리 마네가 함께 있다.

베르트 모리조
Berthe Morisot
1841-1895

「부지발에서
딸과 함께 있는
외젠 마네」
1881,
캔버스에 유채,
73.0×92.0cm,
마르모탕 모네 미술관

모네가 꿈꾼 정원

모네가 이 그림을 그린 1873년은 아르장퇴유가 빠르게 현대화되던 시기였다. 철도 개설 이후 다른 도시와 접근성이 급격히 좋아지면서 인구가 급증했고, 새로운 집도 많이 지어졌다. 그런데 모네의 화면은 조용하고 한적하다. 자연과 가까이 있고자 하는 모네의 바람을 담은 의도적인 변형이었다.

모네가 파리를 떠나 아르장퇴유로, 베퇴유로, 지베르니로 거처를 옮긴 것은 보다 한적한 자연 속에서 살고 싶었기 때문이다. 누구보다 자주 꽃과 나무를 그린 것도, 지베르니에서 그토록 정원을 열심히 가꾼 것도 같은 이유에서였다. 한 기자가 화실을 보여달라고 요청하자 그는 "자연이 바로 내 화실입니다"라고 답하기도 했다.

모네의 '인상주의'는 마음에 떠오른 인상을 그린다는 뜻이 결코 아니다. 모네는 항상 눈앞의 순간을 정확하게 포착하고자 했다. 그러나 이 그림만큼은 예외로 두어야겠다. 「아르장퇴유의 예술가의 정원」은 현실 속 풍경이라기보다, 모네가 마음으로 바라던 풍경이기에……

클로드 모네

「아르장퇴유의
예술가의 정원」
1873,
캔버스에 유채,
61.0×82.5cm,
워싱턴 D.C. 국립미술관

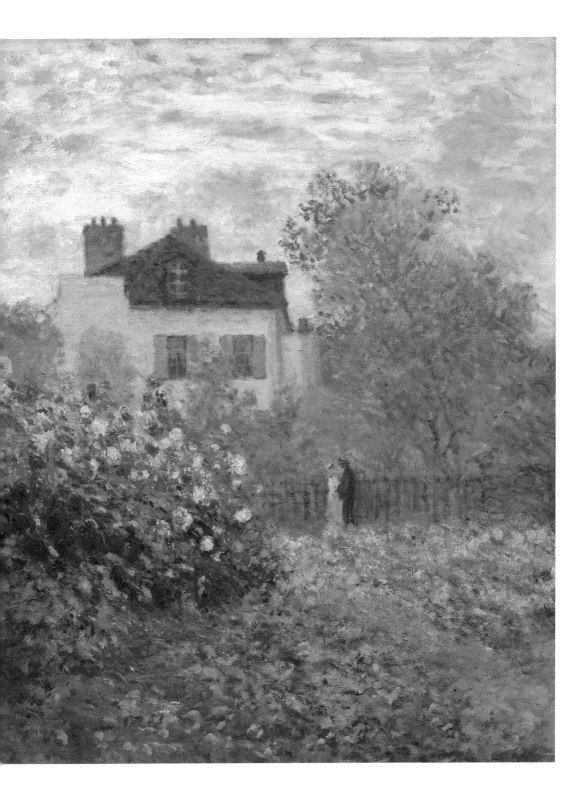

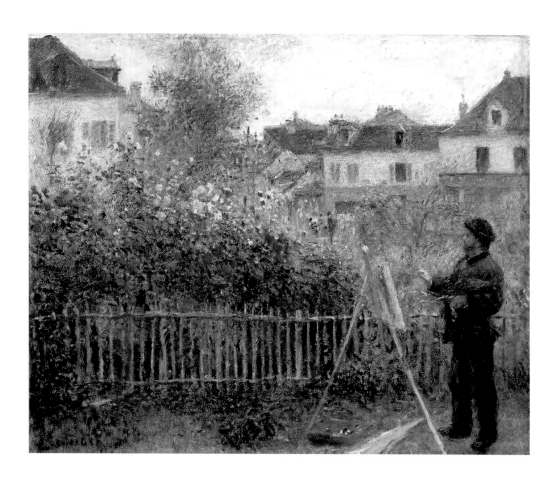

아르장퇴유의 또다른 풍경

오귀스트 르누아르

「아르장퇴유에 있는
자신의 정원에서
그림을 그리는 모네」
1873,
캔버스에 유채,
46.7×59.7cm,
워즈워스 아테네움 미술관

앞서 보았던 모네의 그림과 같은 장소를 그린 르누아르의 작품이다. 파리에 머물며 작품활동을 하던 르누아르는 종종 파리 근교에 있는 동료 화가들을 방문했는데, 1873년 여름에는 아르장퇴유에 있는 모네를 찾아왔다. 그리고 달리아가 핀 정원을 그리는 친구의 모습을 화폭에 담았다. 울타리 앞에 이젤을 두고 붓을 들고 있는 사람이 모네다. 야외에서 햇빛을 보며 작업하는 모네의 방식을 화면으로 옮겼다. 르누아르는 모네의 머리에 베레모를 씌워 모네가 더욱 '화가'처럼 보이도록 했다.

르누아르와 모네는 친밀한 관계를 지속적으로 유지했다. 같은 소재를 그리기도 하고, 같은 전시에 출품하기도 했다. 함께 미술에 대해 고민하고, 서로의 작품을 응원하며 각자의 성취를 이룬 거장들의 우정이다.

바니타스 정물화

삶의 유한함을 상기시킬 목적으로 그린 정물화를
바니타스 정물화라고 부릅니다.
여기에는 꽃이 자주 등장합니다.
지금은 영원할 것처럼 아름답지만,
곧 시든다는 의미에서요.
낙엽이 떨어지는 가을날,
떠올려볼 만한 그림들입니다.

vanitas still life

얀 판 케셜
Jan van Kessel de Elder
1626-1679

「바니타스 정물화」
c. 1665-1670,
구리판에 유채,
20.3×15.2cm,
워싱턴 D.C. 국립미술관

인생, 그 화려함과 허무함

17세기 네덜란드에서는 종교개혁이 한창이었다. 칼뱅파는 성서의 인물을 그린 작품이 우상 숭배로 기능할 수도 있다고 우려해 구교식의 종교화를 전면 금지했다. 이에 사람들은 이를 대신할 그림을 찾았고 이때 정물화가 인기 장르로 떠올랐다. 유럽 교역의 황금시대, 무역의 중심지였던 네덜란드에 진귀한 물건들이 유입되면서, 돈을 가진 사람들은 자신의 소유를 드러내고 싶어했기 때문이다.

하지만 화려한 물건으로 도배된 정물화는 검소함과 근면을 강조하는 칼뱅파와는 맞지 않았다. 절충이 필요했다. 영리한 화가들은 고급스럽고 이국적인 물건을 담으면서도 덧없음을 상징하는 시계, 양초, 해골을 함께 그려넣었다. 아름답고 좋은 것을 원하는 관람자의 욕망을 충족시키면서도 이 모든 것이 부질없다는 메시지를 담아 종교적인 명분도 획득한 것이다. 세속적인 물건을 한껏 감상하면서도 그 덧없음을 상기시키는 바니타스 정물화는 현대에도 끊임없이 회자된다.

클라라 페터르스
Clara Peeters
1588(?)-1621(?)

「꽃, 은도금 잔, 말린 과일,
사탕, 빵 스틱, 와인 그리고
백랍 항아리가 있는 정물화」
1611,
패널에 유채,
52.0×73.0cm,
프라도 미술관

오래도록 잊힌 진실

17세기 네덜란드에서 그려진 또다른 정물화다. 바니타스 정물화와 형식은 비슷하지만, 내용은 다르다. 이 작품을 그린 화가는 인생의 덧없음보다는 오히려 인생의 풍요로움을 보여준다. 접시 한가득 담긴 건포도나 아몬드, 브레첼 같은 음식은 식욕마저 돋운다.

이 작품은 네덜란드 안트베르펜을 중심으로 활동했으리라 추정하는 여성 화가, 클라라 페터르스의 그림이다. 페터르스는 빛을 반사하는 용기들을 특히나 잘 그렸다. 오른쪽의 푸른색 주전자에는 그녀가 그림을 그리고 있는 실내 풍경이 반사되면서 그 반짝임이 시각화되었다. 주전자 중앙 축과 작품 가운데 놓인 금색 고블릿 볼록한 곳에는 그림을 그리는 화가의 모습까지 반사된다. 정물화에 화가의 얼굴을 넣은 것은 이 작품이 최초다.

사물의 반짝임을 이용해 자신의 얼굴을 담았던 클라라 페터르스는 이후로 오래도록 잊혀 있었다. 어두운 수장고에 묻혀 있던 작품은 그녀의 사후 삼백오십여 년이 지난 2016년에 이르러서야 다시 세상의 빛을 받아 전시장에 걸렸다. 그녀의 이야기는 이제부터 시작이다.

모든 것이 헛되도다

17세기 네덜란드의 바니타스 정물화를
동시대 현재 상황으로 변형시킨 작품이다.

17세기 네덜란드 화가들이 세속성을 나
타내는 소품으로 악기나 책, 지도, 보석 등
을 그렸다면 윤다미는 명품 가방, 외제차,
다이아몬드 등을 그려넣었다. 더불어 바니
타스 정물화로부터 차용한 도상인 타다 남
은 양초, 떨어뜨리면 깨져버리는 유리잔,
시간이 지나면 사라지는 향기, 시들어갈
꽃을 병치시켰다. 전도서의 구절, "헛되고
헛되니 모든 것이 헛되다"의 시각적 표현
이다.

작품을 통해 윤다미는 관람자에게 묻는
다. 그토록 열망하는 대상들이 결국은 참
허무한 것 아니냐고. 『성경』이 쓰인 수천
년 전에도, 네덜란드 정물화가 그려진 사
백 년 전에도, 현시대에도, 그리고 미래에
도…… 인간의 욕망이 계속되는 한 이 메
시지는 계속 유효할 거다.

윤다미
1983-

「네오-바니타스」
2013,
캔버스에 아크릴,
45.4×60.6cm,
작가 소장

작지만 확실한 특별함

예페스가 그린 정물화의 특별한 점은 배경이다. 대부분의 스페인 바로크 화가들은 정물 뒤의 벽을 어두운 하나의 색으로 칠했지만, 예페스는 벽에 창을 뚫었다. 그 창문을 통해 관람자의 시선은 나무, 그리고 그 뒤 구름으로까지 확장된다. 이 작품에서는 풍성한 사과나무가 보이는데, 이는 쟁반에 담긴 것과 같은 소재다. 예페스는 이렇게 창문 밖의 '사과나무'와 테이블 위의 '사과'로써 공간의 안과 밖을 영리하게 연결했다. 정원에 심긴 사과나무로부터 정물의 소재를 선택한 건가 하는 이야깃거리도 만들어냈다. 정물화에 생기를 불어넣는 예페스만의 방법이다.

'독창성' 또는 '창의력'이라고 하면 우리는 종종 어마어마한 어떤 것을 생각한다. 하지만 사실 그것은 배경에 창을 내는 것처럼 작은 요소가 아닐까. 작은 차이가 특별함을 만든다.

토마스 예페스

「꽃이 담긴 꽃병과
과일이 있는 정물화」
1645-1650,
캔버스에 유채,
67.6×89.5cm,
카탈루냐 미술관

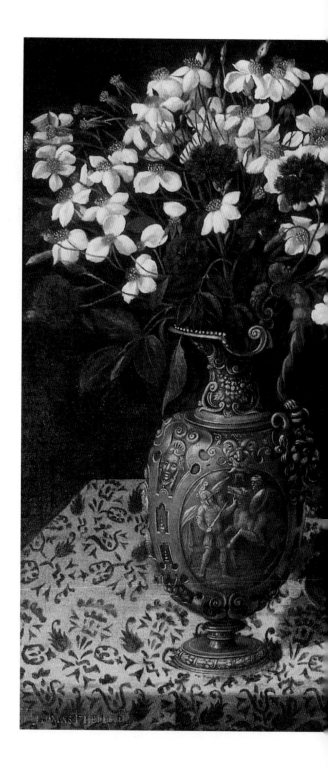

사실보다 아름다운 예술

대大 얀 브뤼헐은 1600년대 초, 플랑드르에서 꽃 그림을 하나의 독립적인 장르로 끌어올린 화가다. 그 이전까지 꽃은 주로 풍경의 일부로 자리하거나 여러 정물 중 하나로 그려졌지만, 그는 오직 꽃만으로 작품을 완성해냈다. 만년 조연에 머무르던 꽃을 주연급으로 발탁한 파격적인 캐스팅이었다. 그 독보적인 역할 때문에 그는 '꽃 브뤼헐'이라는 별명도 얻었다.

대 얀 브뤼헐의 작품은 굉장히 사실적이다. 어두운 배경에 수많은 꽃이 등장하는데, 각 수종의 특징을 살려 정확하게 그려냈다. 꽃을 겹치지 않게 배치해 꽃 한 송이 한 송이가 온전히 드러난다. 너무나 사실적이라 사진이라 해도 믿을 것 같다.

그러나 '사실적'인 이미지가 반드시 '사실'인 것은 아니다. 그의 그림은 허구다. 각기 다른 계절에 피는 꽃들이 모두 만개한 모습으로 그려져 있기 때문이다. 이는 각종 꽃을 한꺼번에 감상하고 싶은 주문자의 바람을 충족시켜주기 위함이었던 것으로 보인다.

대 얀 브뤼헐의 작품에서 나타나는 이러한 특성 그러니까 사실적이고, 꽃송이가 겹치지 않으며, 개화 시기가 다른 꽃들이 한번에 피어 있는 모습은 이후 네덜란드 꽃 정물화의 전형적인 양식으로 굳어졌다.

대(大) 얀 브뤼헐
Jan Brueghel de Oude
1568-1625

「나무통에 든 꽃」
1606-1607,
나무에 유채,
97.5×73.0cm,
빈 미술사 박물관

{ vanitas still life }

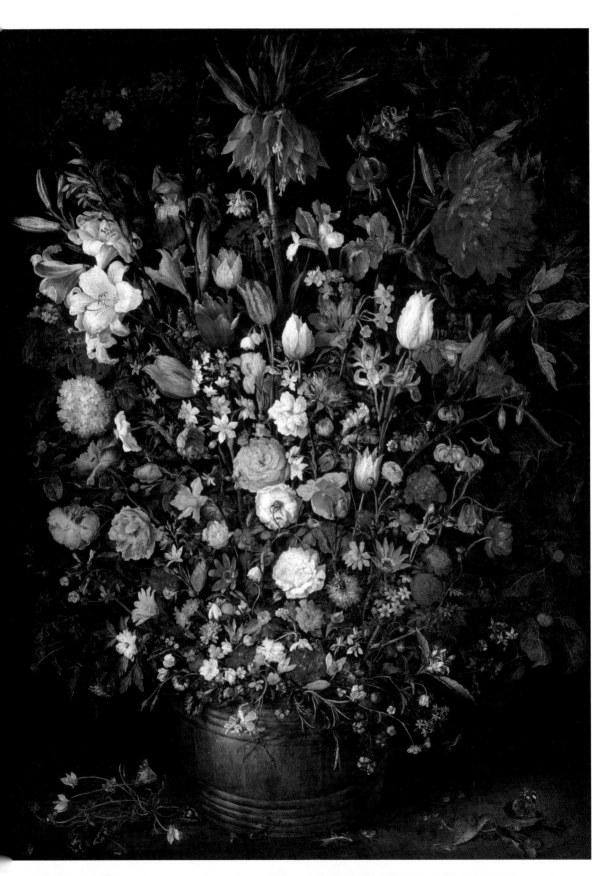

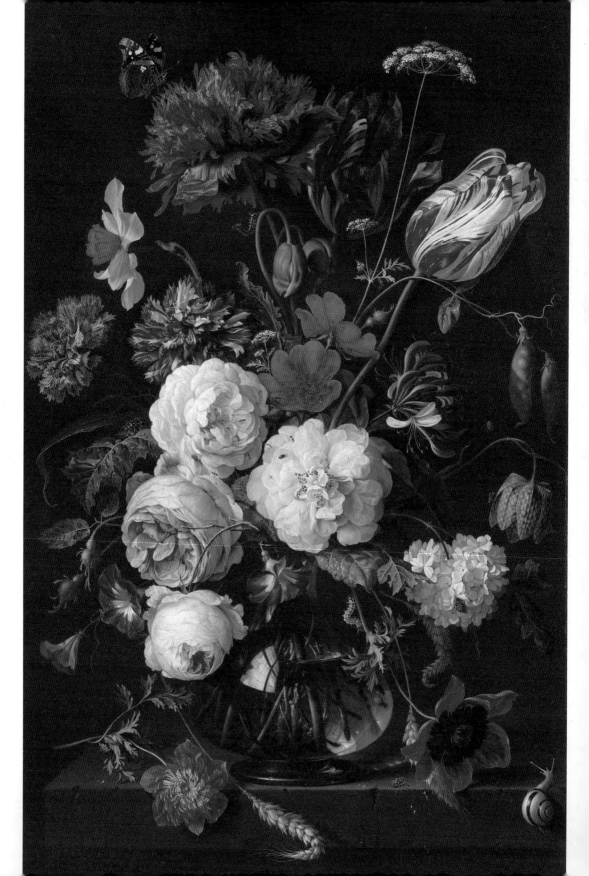

여전히 마법 같은 세계

17세기 초에 브뤼헐이 있었다면, 17세기 중반에는 얀 데 헤임이 있다. 얀 데 헤임 역시 대 얀 브뤼헐처럼 어두운 배경 앞으로 장미, 튤립, 양귀비, 모닝글로리 등 각종 꽃을 서로 겹치지 않게 그렸고, 과학적인 치밀함을 바탕으로 사실적인 묘사에 충실했다. 서로 다른 계절감을 갖는 꽃들이 다 같이 피어 있는 것도 선배의 꽃 그림과 동일하다.

그러나 얀 데 헤임은 그림에 곤충을 추가했다. 테이블을 기어 올라가는 달팽이, 줄기를 기어가는 애벌레, 양귀비에 앉아 있는 나비, 장미 꽃잎 위를 지나는 개미가 존재한다. 이는 종교적 의미를 갖는다. 애벌레에서 나비로의 변태는 '부활'이라는 종교적 상징을 내포하기 때문이다.

화가의 묘사력은 물이 담긴 유리병에서 정점을 맞는다. 유리병의 곡선에 맞추어 창문이 굴절되어 비치고, 그 안에는 창문 밖 회색조의 하늘까지 완벽하게 표현되어 있다. 투명한 유리병 안에 들어 있는 꽃줄기의 묘사도 물론이다.

아무리 사진과 인쇄 기법이 발달해도, 심지어 기계가 그림을 그리는 시대가 도래했다 해도, 솜씨 좋은 화가의 손이 만들어내는 그림의 세계는 여전히 마법 같다.

얀 데 헤임
Jan Davidsz. de Heem
1606-1684

「유리 화병에 담긴 꽃 정물화」
1650,
패널에 유채,
54.5×36.5cm,
암스테르담 국립미술관

2부 윈터 원더랜드

winter wonderland

겨울 정원

겨울의 정원을 그린 작품들은
차디찬 땅속에 품고 있는 씨앗들,
차가운 공기 속에서도 피어난
겨울 꽃과 나뭇가지의 섬세한 선율을 담아냅니다.
계절의 정취를 더욱 깊이 느낄 수 있는
고요한 겨울의 정원으로 초대합니다.

winter garden

레온 스필리아르트
Léon Spilliaert
1881-1946

「아이비와 정자가 있는 설경」
1915,
종이에 연필과 수채,
27.7×26.4cm,
개인 소장

생명을 품은 나무

스필리아르트는 조용한 분위기의 풍경화를 많이 남겼다. 눈이 모든 것을 덮은 고요한 겨울 정원의 모습을 담담한 색채로 풀어냈고, 전체적으로 하얀색이 주를 이루는 가운데 전면에 시든 아이비가 중심을 잡고 있다. 그의 작품 중에는 바다를 담은 그림이 특히 많은데, 이 작품에서도 물이 화면의 중앙을 가로지른다.

겨울 정원은 볼 것이 없다고 생각하기 쉽지만, 눈으로 덮인 풍경은 그만의 포근하고 조용한 아름다움을 갖는다. 모든 것을 덮은 눈 아래, 각종 생명이 다가오는 계절을 준비하고 있음을 생각하면 숙연해지기까지 한다. 스필리아르트의 이 작품은 보는 이로 하여금 설경만이 갖는 이러한 매력을 만끽하게 돕는다.

빈센트 반 고흐 「봄 뉘넌의 목사관 정원」
1884,
종이 위에 유채,
25.0×57.0cm,
흐로닝어 박물관

사라졌다가 돌아온 명작

이 그림을 그릴 무렵 반 고흐는 상황이 좋지 못했
다. 사람들과의 마찰로 화상 일을 접어야 했고, 아버
지를 따라 목사가 되고자 하던 시도 또한 실패했다.
첫사랑이었던 사촌에게는 매몰차게 거절당했고, 결
혼하기로 마음먹고 동거하던 신 호르닉과는 결국 헤
어졌다. 방황과 실패로 점철된 몇 년을 보낸 반 고흐

는 아버지의 목사관에 머물며 정원이 내다보이는 별
채를 화실로 사용했다. 그는 거기서 이 그림을 포함
한 여러 점의 작품을 남겼다.

그림 속 정원은 황량하다. 그림을 그린 때가 계절
의 여왕이라는 5월이었음에도 반 고흐는 이토록 스
산한 정원을 그렸다. 이는 그의 황폐한 마음을 대변
하는 것일지도 모른다. 아니면 아직 꽃피지 않은 자
신의 삶을 은유하고 싶었을 수도 있고.

장미, 마지막 열정

남아 있는 봉뱅의 작품 중에는 정물화나 실내 모습을 그린 작품이 많다. 여관 운영이라는 생업 때문에 그림을 그리러 멀리 나가지 못한 탓이다. 드물게 보이는 그의 실외 풍경은 대개 이 그림처럼 쓸쓸하고, 고독하다. 하늘이 어둡고 바람도 거세 꽃이 꺾이지는 않을까 하는 염려마저 든다.

그림 속 장미를 가만히 보고 있자면, 들판에 외롭게 핀 이 꽃은 꼭 봉뱅의 자화상 같다. 거친 들판에서 아름다운 꽃을 피워낸 장미 위로, 척박한 환경에서 작품을 만들어내는 그의 모습이 겹친다. 군세게 핀 장미를 그리며, 본인도 그렇게 예술의 꽃을 피우리라 다짐하지 않았을까.

봉뱅의 마지막은 좋지 못했다. 작품을 들고 파리의 갤러리를 찾아갔지만, 그림은 거의 팔리지 않았다. 거래 자체를 거절당하기도 했다. 작품이 너무 어둡다는 이유에서였다. 결국 그는 1866년 1월 30일, 숲에서 스스로 목숨을 끊었다. 며칠이 지나서야 싸늘한 시신으로 발견되었다. 그의 나이 서른한 살, 차가운 겨울이었다.

레옹 봉뱅
Charles Léon Bonvin
1834-1866

「들판 앞의 장미꽃봉우리」
1863,
종이 위에 수채와 펜,
24.6×18.7cm,
월터스 미술관

{ winter garden }

따스함에 사로잡히다

파리에서 태어난 마리 앙투아네트 마르코트는 벨기에의 부영
사로 파견된 아버지를 따라 어린 시절에 벨기에로 이주했다. 열
아홉 살에 다시 파리로 돌아와 미술을 배웠고, 이후 벨기에로 돌
아가 작품 활동을 했다. 프랑스와 벨기에를 잇는 화가라 할 수 있
다.

그녀가 그린 온실은 현대적이고 전문적인 느낌이 든다. 개인
온실에 이국적인 식물들을 수집하면서 부를 과시한다기보다 판
매를 위해 재배하는 모습에 가까워 보인다. 같은 수종의 꽃이 나
란히 만개해 있는 점이나 천창이 자세히 표현된 유리, 직선적인
동선 때문에 그런 분위기가 강하다.

각기 다른 지역의 작가들이 온실 그림을 빈번히 그린 것을 보
면, 당시 유럽에서 온실이 그만큼 매력적인 공간으로 여겨졌음을
짐작할 수 있다.

마리 앙투아네트 마르코트
Marie Antoinette Marcotte
1867-1929

「온실 안에서」
1920,
캔버스에 유채,
사이즈 미상

{ 겨울 정원 }

온실 속의 화초

온실 속 여성을 둘러싼 소품, 예를 들면 여인이 들고 있는 부채, 그녀가 팔꿈치를 올린 나무 탁자, 그리고 왼편 앞에 놓인 화분은 모두 당시 영국에서 유행했던 동양의 소품이다. 그림 속 여인의 세련된 취향과 부를 보여주기 위해 화가가 의도적으로 선택한 물건이다.

배경인 온실과 그 안의 식물 또한 같은 의도가 있다. 당시 경제적으로 여유 있던 사람들 사이에서는 개인 온실을 짓고 이국적인 식물을 수집하는 것이 일종의 유행이었다. 재력과 비례하여 식물의 종류와 수는 증가했다. 화가는 다양한 수종과 많은 양의 식물을 보여줌으로써 다시 한번 온실 소유주가 대단한 재력을 가졌음을 드러냈다.

영국의 화가 존 앳킨슨 그림쇼는 이렇게 영리한 방법으로 그림을 주문한 사람의 부와 고급 취향을 은근히, 그러나 확실히 자랑해주었다. 귀족들 사이에서 왜 그토록 인기가 많았는지 수긍이 간다.

존 앳킨슨 그림쇼
John Atkinson Grimshaw
1836-1893

「사색에 빠진 사람」
1875,
캔버스에 유채,
59.7×49.5cm,
개인 소장

자유와 편견

프랑스 인상주의의 중요한 화가이자 후원자였던 귀스타브 카유보트는 마흔 무렵이었던 1888년, 나고 자란 파리를 떠나 보다 한적한 프티 제네빌리에로 이사를 했다. 거기서 그는 자기 집 정원을 손수 가꾸었고, 온실을 두었다. 추운 겨울을 날 수 없는 식물들이 그의 온실에 자리했고, 그중에는 이 그림 속 난도 있었다.

작품의 구도는 단순하다. 배경은 비어 있고, 오직 난의 줄기 하나만이 중앙에 길쭉하게 올라와 있다. 묘사력을 뽐내거나 세련된 색채 감각을 자랑하지 않는다. 작품의 크기도 작다. 카유보트는 그저 자신이 좋아하던 난이라는 소재를 담백하게 화면에 담았다.

카유보트는 유산을 넉넉하게 상속받은 덕분에 주문자의 요구에 맞춰 그림을 그리거나 미술 시장에 어필하거나 자신의 실력을 증명할 필요가 없었다. 따라서 소재나 방식에서 보다 자유로울 수 있었다. 그러나 같은 이유로 카유보트는 절실하게 그림을 그리지 않았다는 편견에 시달리기도 한다. 남다른 경제적 여유는 이렇게 그에게 양날의 검으로 작용했다.

카유보트는 이 그림을 그리고 일 년이 채 지나지 않은 1894년 2월, 마흔여섯이라는 나이에 폐부종으로 사망했다. 그의 온실에 아름다운 난이 피어 있었을 무렵이다.

귀스타브 카유보트

「난」
1893,
캔버스에 유채,
46.0×33.0cm,
개인 소장

겨울 장미

겨울 장미는 차가운 계절 속에서도
꿋꿋이 피어나는 아름다움을 지니고 있습니다.
얼어붙은 공기 속에서도 그 생명력을 잃지 않지요.
어려운 환경 속에서도
기어코 작품을 피워내는 예술가들과 닮았다는 생각도 듭니다.
강렬하고 우아한 겨울 장미의 향연을 감상해보세요.

winter roses

마틴 존슨 히드
Martin Johnson Heade
1819-1904

「자크미노 장미」
c. 1883-1890,
캔버스에 유채,
50.8×30.5cm,
개인 소장

너무 선명한 장미

그림 속 자크미노 장미는 프랑스의 아마추어 원예가가 개발한 후 1853년부터 유통된 수종이다. 향이 굉장히 좋다고 알려져 있다. 사실적인 표현 능력이 탁월했던 히드는 자크미노 장미의 새빨간 색과 그 사이의 흰빛을 놓치지 않았다. 유리컵의 표현도 극히 실물에 가깝다.

하지만 히드의 작품은 너무나 사실적이라 오히려 자연미가 아쉽다. 꽃잎도 이파리도, 어디 하나 시들거나 꺾인 곳이 없다. 오히려 조화가 아닌가 하는 의심마저 든다. 천의 주름이나 조명도 연출된 느낌이 강하다. 그래서 마치 장미꽃들이 무대 위에 올라가서 연기하고 있는 것 같은 인상도 준다.

장미에 마지막을 담다

장바티스트 카미유 코로는 여느 대가들과 달리 어릴 때만 해도 미술에 그다지 재능도 흥미도 보이지 않았다. 아버지의 사업을 물려받으려다가 적성에 맞지 않는다는 사실을 깨닫고 스물여섯에야 화가가 되기로 결심했다. 그럼에도 그가 후배 화가들에게 끼친 영향은 지대하다. 직접적으로는 베르트 모리조를 가르쳤다. 인상주의자 모임에서 가장 연장자였던 카미유 피사로는 코로를 스승이라 불렀다. 클로드 모네는 코로에 비하면 자신들은 아무것도 아니라고 강조했으며, 에드가 드가는 코로의 풍경 속 인물들을 특히 좋아했다. 이 정도면 코로는 '미술가들의 미술가'라 해도 크게 틀리지 않다.

코로의 스튜디오는 학생과 화상으로 늘 붐볐고, 작품은 고가에 거래됐다. 생활이 넉넉했던 코로는 말년에 남편을 여읜 밀레의 부인에게 기부하고, 눈먼 채 떠돌던 동료 화가 도미에를 위해 집을 구매하기도 했다.

이 작품은 코로가 죽기 일 년 전에 그린 작품이다. 전반적으로 어두운 화면에 붉은 장미만 강조되어 있다. 스튜디오에 앉아 차분히 그림을 그리며, 자신의 마지막을 조용히 준비했던 것 같다.

장바티스트 카미유 코로
Jean-Baptiste Camille Corot
1796-1875

「유리에 든 장미」
1874,
캔버스에 유채,
33.0×25.5cm,
상파울로 미술관

{ winter roses }

CoroT. Juin 1874

섣부른 판단은 금물

복숭아빛 톤이 화면 전체를 아우르는 몽환적인 이 그림은 폴란드의 화가, 타데우시 마코프스키의 작품이다.

그림을 시작할 무렵에 마코프스키는 선생님들에게 배운 고전적인 스타일을 시도했지만, 점차 피카소와 같은 파리의 입체파에 흥미를 느끼면서 화풍을 변화시켰다. 제1차세계대전을 겪은 후에는 보다 자연스러운 표현 방식을 선호하게 되었다. 이 작품은 이러한 변화 과정을 거치는 중에 그린 것이다. 이후 마코프스키의 작업은 카니발이나 축제 또는 어린이들을 단순화시켜 표현한 화면으로 나아간다.

미술사에서는 종종 한 작가의 특정 시기만 부각한다. 그러나 환경이 변하면서, 나이를 먹으면서 화가들의 작품 성향은 달라지곤 한다. 오십 년을 사는 동안 마코프스키 또한 작업 스타일을 여러 번 바꾸었다. 특정 시기의 작품만 보고 한 작가를 다 안다고 생각하는 것이 위험한 이유다.

타데우시 마코프스키
Tadeusz Makowski
1882-1932

「바구니와 장미」
c. 1922,
캔버스에 유화,
37.0×55.0cm,
바르샤바 국립미술관

Tadé Makowski

P. MONDRIAAN

사물의 본질을 꿰뚫어보는 눈

피트 몬드리안은 삼원색의 똑 떨어지는 사각형의 추상 화면 덕분에 '추상미술'의 선구로 추앙받는다. 그의 추상화는 세상의 본질을 추출해내려는 노력의 결과이자 이성적으로 세상을 분석하겠다는 목표의 달성이었다.

분석적이고 이성적인, 게다가 추상미술을 절대적으로 신뢰했던 몬드리안이 이토록 서정적이고 구상적인 작품도 남겼다니 의외다. 눈을 비비고 작가 이름을 다시 확인할 만큼.

그런데 가만 보면, 1920년대에 그린 꽃 그림과 그의 대표작인 사각형의 추상 화면에는 공통점이 있다. 그것은 '사물의 본질을 이성적으로 파악한다'는 몬드리안의 목표다. 이 작품에서 몬드리안은 겹겹이 복잡한 구조의 장미꽃잎을 분석하고, 단순화시켜 표현했다. 귀결점이 하나는 장미 모양이 남아 있는 구상화이고 하나는 거기서 한 발 더 나아간 추상화였을 뿐, 몬드리안이 추구하는 바는 동일했다. '이성을 통해 사물의 본질'을 파악하는 것. 몬드리안의 목표는 추상화든 구상화든, 사각형이든 장미든 동일했던 거다.

어떤 작가의 작품세계에서 매우 의외의 작품을 만난다면, 그 아래로 흐르는 '일관된 맥'이 있는가를 살펴봐야 한다. 미술은 분명 시각예술이지만, 눈에 보이는 것이 꼭 전부는 아니기 때문이다.

피트 몬드리안

「유리병 안에 담긴 장미」
1921,
27.5×21.5cm,
종이에 수채,
덴하흐 미술관

소박하고 따뜻한 일상의 조각

흰 테이블보가 깔린 식탁 위에 흰색과 노란색 장미가 꽂힌 유리병이 놓여 있다. 식사를 막 끝낸 참인지 빨간 체크무늬 냅킨이 흐트러져 있다. 일상을 아름답게 포착한 미술가, 에두아르 뷔야르의 작품이다.

뷔야르에게 가장 중요한 목표는 일상의 조각을 화면으로 옮기는 것이었다. 따라서 그림을 그릴 때 어떤 특별한 소재를 따로 찾지 않았고, 자신의 주변 그대로를 그림으로 담아냈다.

그렇게 담아낸 그의 일상은 소박하다. 딱히 고급스럽지도 화려하지도 거창한 의미도 없는…… 별 특별할 것 없는 소재가 화면을 구성한다.

그럼에도 작품은 눈길을 끈다. 따뜻하고, 단단하고, 아름답다. 실내로 충만히 들어오는 빛, 그리고 자신의 일상을 따뜻하게 바라보는 뷔야르의 시선 덕분이다.

에두아르 뷔야르
Jean-Édouard Vuillard
1868-1940

「유리병 안의 장미」
c. 1919,
캔버스에 유채,
37.2×47.0cm,
보스턴 미술관

{ winter roses }

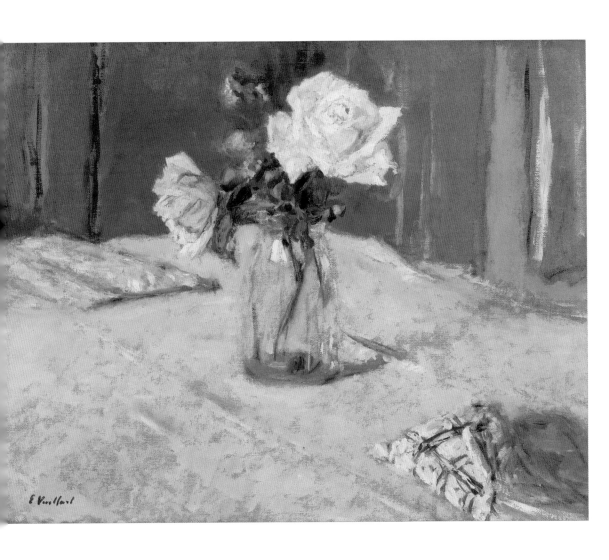

자기만의 색

핀란드의 화가, 헬레네 셰르프벡이 그린 장미다. 하얀 장미, 노란 장미, 그리고 유리병. 바로 앞에서 본 뷔야르의 작품과 꼭 같은 소재이지만, 분위기는 다르다. 뷔야르의 작품이 밝고 따뜻하다면, 셰르프벡의 화면은 차분하고 깨끗하다.

그림을 배우던 시기에 셰르프벡은 학교에서 배웠던 방식을 따라 무거운 색채를 사용하여 사실적인 그림을 그렸다. 그러다 점차 자신의 스타일을 찾아갔다. 홀로 그림에만 집중하며, 내부로 침잠한 결과였다. 이 작품에서와 같이 간결한 형태와 세련된 색채, 그리고 담백한 붓질이 그녀만의 독창적인 화면을 만들어낸다.

서로를 쉽게 모방하고 가짜가 판을 치고 오리지널리티가 교묘히 침범당하는 요즘 세상에서, '나만의 색'을 지켜내기란 더더욱 중요하고 그만큼 어려운 일이다. 이런 시대에, 자기만의 색을 구축하고 확실히 지켜낸 화가들은 귀감이 된다. 작품이 좋을 때는 그 울림이 더욱 크다. 셰르프벡의 그림이 꼭 그렇다.

헬레네 셰르프벡
Helene Schjerfbeck
1862-1946

「노란 장미」
1942,
캔버스에 유채,
24.5×26.5cm,
개인 소장

{ 겨울 장미 }

쓰레기를 예술로

독일의 미술가 쿠르트 슈비터스는 껌 종이, 포스터, 포장지 등 일상의 재료, 그중에서도 가치 없다고 생각하여 다른 이들이 버린 재료를 예술의 영역으로 끌어들였다. 이 작품도 버려진 종이를 가져다붙여서 만들었다.

이렇게 엉뚱한 방법을 사용한 것은 시대적인 배경과 관련이 있다. 제1차세계대전을 겪으며 유럽 사람들은 기존에 옳다고 믿던 가치들을 의심하기 시작했다. 슈비터스도 마찬가지였다. 그는 이전의 미술로부터 탈피하기를 원했고, 미술의 재료와 작업 방식 모두에서 급격히 새로워지고자 했다. 그렇기에 이전에는 감히 미술의 재료로 사용하지 않았던 '쓰레기'를 과감히 작품으로 편입시킨 것이다.

슈비터스의 「티 로즈」는 우중충한 갈색으로 도배된 그저 그런 작품으로 보일 수 있다. 그러나 그 재료와 거기에 담긴 의미를 알면 혁신적인 작품으로 다가온다. 작품 감상은 눈과 마음으로 하는 것 같지만, 거기에 '지식'이 더해질 때 그 시너지가 훨씬 커진다.

쿠르트 슈비터스
Kurt Schwitters
1887-1948

「티 로즈」
1924,
종이에 콜라주,
23.4×18.2cm,
암스테르담 국립미술관

{ winter roses }

변하지 않는다는 것

세잔은 모든 사물을 원뿔, 원기둥, 구로 환원하며 사물의 본질을 간파하길 원했던 이지적인 미술가였다. 그는 자기 목표에 따라 클로드 모네와 같은 인상파 화가들처럼 형태를 불분명하게 표현하기를 거부하고, 사물의 형태를 더욱더 온전하게 그리기를 추구했다. 색채 또한 인상파의 솜사탕 같은 파스텔톤 대신 중후한 색을 주로 사용했다. 이성으로 형태를 파악하고, 점잖은 색채를 사용하는 것. 이 두 가지가 세잔 특유의 방식이었다.

그런데 이러한 세잔 고유의 특징이 이 작품에서는 잘 보이지 않는다. 가장 큰 이유는 재료 때문이다. 세잔의 작업은 대부분 기름을 용매로 사용하는 유화인데, 이 작품은 물을 쓰는 수채화로 그려졌다. 덕분에 맑고 투명한 수채화의 느낌이 살아 있다.

그렇지만 한번 더 그림을 살펴보면, 세잔의 방식을 확인할 수 있다. 특히 장미의 꽃잎 하나하나를 묘사하기보다는 하나의 덩어리로 파악하는 방식이 그렇다. 세잔은 이 작품에서도 꽃잎 한 장 한 장에 연연하지 않고 꽃송이 전체를 하나의 '구'로 환원시켰던 거다. 세잔의 화두는 노년까지 이렇게 이어지고 있었다.

폴 세잔
Paul Cézanne
1839-1906

「병에 담긴 장미」
1900-1904,
43.6×31.0cm,
종이에 수채,
워싱턴 D.C. 국립미술관

{ winter roses }

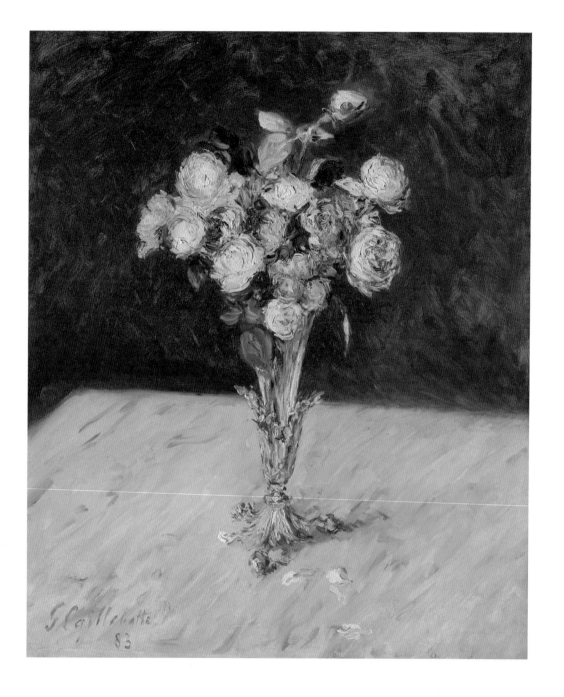

새로운 작가의 발견

귀스타브 카유보트

「크리스털 꽃병에 꽂힌
장미 꽃다발」
c.1883,
캔버스에 유채,
61.0×50.5cm,
개인 소장

인상주의의 중요한 멤버였던 귀스타브 카유보트의 장미 그림이다. 이때 카유보트는 이미 인상주의 전시에 참여하기를 중단한 뒤였지만, 인상주의 친구들과는 계속 가까이 지냈다. 열정적인 정원사이기도 했던 카유보트는 또다른 가드너 화가 클로드 모네와 가드닝 정보를 공유했고, 르누아르와는 이 그림의 배경이 된 프티 제네빌리에에서 예술, 정치, 사회, 문학을 주제로 자주 함께 토론했다.

카유보트는 상속받은 유산이 많았다. 그래서 인상주의 화가 친구들의 작품을 구매하고, 그들을 후원했다. 그래서 종종 '화가'보다는 '후원자'로 묘사되곤 한다. 좋은 작품을 많이 남겼음에도 그의 회화적 성취는 상대적으로 적게 부각되어왔다. 다행히 최근 들어 점차 화가로서 카유보트를 재조명하는 움직임이 커지고 있다. 카유보트 작품에 대한 새로운 발견이 더해지기를 기대한다.

색채의 변주

「분홍 장미, 중국 화병」
1916-1920,
캔버스에 유채,
45.7×41.0cm,
스코틀랜드 국립미술관

스코틀랜드의 화가, 새뮤얼 페플로의 그림에는 분홍 장미 네 송이가 중국풍 화기에 담겨 있다. 화병의 그림이 정확하지는 않아도 동양풍 그림임은 쉽게 인지할 수 있다. 페플로는 제목에서 그것이 중국의 것임을 다시 한번 명확히 했다. 화면 곳곳에 쓰인 붉은색 또한 중국을 연상시킨다. 20세기 초, 아시아에 대한 유럽인의 관심이 반영된 결과다.

동시에 붉은색 배경은 페플로가 스코틀랜드에서 활동했음에도 프랑스 아방가르드 미술의 영향을 받았다는 사실을 보여준다. 그는 일찍이 파리에서 유학하며 19세기 말 20세기 초의 프랑스 아방가르드 미술을 흡수했는데, 특히 이 작품의 붉은색 배경은 반 고흐, 폴 고갱, 마티스 등 색채를 자유롭게 사용하던 화가들로부터 온 것이다. 눈에 보이는 그대로 '재현'하는 것이 아닌, 화가가 임의로 색채를 변형시키는 혁명이 페플로를 통해 스코틀랜드에서도 진행되고 있었다.

겨울 꽃 정물화

차가운 겨울,
실내를 따뜻하게 밝혀주는 정물화들을 모았습니다.
부드러운 색감의 꽃이 공간에 온기를 더하며,
고요한 계절 속에서도 생명의 아름다움을 전합니다.
생기를 머금은 꽃을 통해
겨울의 따뜻한 순간을 느껴보세요.

winter flower still life

궨 존
Gwen John
1876-1939

「화병」
c. 1910s
보드에 유채,
40.0×32.0cm,
웨일스 국립도서관

역사는 마침내 안다

궨 존은 그간 작품보다 주변 두 남성과의 관계로 더 자주 회자되어왔다. 「생각하는 사람」을 조각한 오귀스트 로댕의 연인이었다는 점 때문에 그녀는 화가보다는 로댕의 수많은 연인 중 하나로 인식되었다. 또한, 당시 유명한 화가였던 오거스터스 존의 누나이기도 했기에 또다시 화가로서의 정체성이 가려졌다.

동생 오거스터스는 누나의 작품이 특별하다는 것을 누구보다 먼저 알았다. 그는 지금은 자신이 궨보다 유명할지 몰라도, 오십 년이 지난 후에는 그녀가 더 유명해질 거라 예측했다. 정확한 판단이었다. '로댕의 연인' 또는 '오거스터스 존의 누나'로 설명되던 궨 존은 요즘에는 한 명의 위대한 화가로 평가되며, 그녀의 작품은 테이트 미술관을 비롯한 세계 유수의 미술관에 소장되어 있다. 이제는 오히려 오거스터스 존을 궨 존의 동생으로 설명한다. 역사의 기록은 시대에 따라 이렇게 달라진다.

현실과 꿈 사이에서

레옹 봉뱅

「바이올렛 꽃다발」
1863,
종이 위에 수채와 펜,
24.2×18.8cm,
월터스 미술관

가난했던 소년 봉뱅은 물감을 사주며 계속 그림을 그리라고 격려해준 이복형 덕분에 겨우 그림의 끈을 놓지 않을 수 있었다. 그는 어린 시절, 무료로 진행된 소묘 수업을 들으며 그림 실력을 키워갔던 것으로 보인다.

스물여덟에 결혼한 봉뱅은 여관 관리인으로 일하기 시작했다. 아이들이 태어나면서 식구도 늘었다. 여관은 돈이 되지 않았고, 살림살이는 나아지지 않았다. 그럼에도 그림에는 열심이었다. 낮에는 여관에서 일을 하고, 이른아침과 늦은 밤 고요한 틈을 타서 그림을 그렸다. 대부분의 그림은 수채화다. 그에게 유화 물감은 너무 비쌌다.

여관의 손님들, 그리고 가족들이 행여나 깰까 숨죽이며 물감을 짜서 섞었을 봉뱅의 모습이 바이올렛 위로 어른거리는 듯하다. 모든 것을 다 걸어도 생존하기 어려운 화가의 길. 깊은 밤마다, 봉뱅은 생업과 꿈 사이에서 깊은 고뇌를 거듭했을 거다.

어둠을 밝히는 꽃

네덜란드의 화가 얀 망커스는 도시로부터 멀리 떨어진 한적한 마을에서 홀로 그림을 그렸다. 미술계의 유행을 따라가기보다는 홀로 고립되기를 택한 것이다. 그 덕분에 그는 어느 화파에도 속하지 않는 독특한 그림을 남길 수 있었다. 그러나 같은 이유로 '주류 미술사'에서는 그 이름을 접하기 어렵다. 그간 주류 미술사는 굵직한 장면들을 좇느라 바빴기에, 개별적으로 존재하는 화가들을 놓친 경우가 많았다. 망커스는 그렇게 숨겨진 보석 같은 화가 중 하나다.

망커스는 풍경화, 동물화, 꽃 그림 등을 그렸는데, 장르를 불문하고 흰색을 자주, 그리고 탁월하게 사용했다. 하얀 동물(예를 들면 흰 부엉이, 흰토끼, 흰 염소, 흰말)을 그린 작품이나 흰 눈으로 덮인 풍경화에서 하얀 물감을 투명하면서도 빛나는 것처럼 사용하는 게 그의 주특기였다. 꽃을 그릴 때도 유독 흰 꽃을 많이 그렸다. 이 작품 속 재스민처럼, 그의 꽃 그림은 늘 흰색의 꽃이 뿌연 어둠을 밝히는 모습이다.

자기 자신을 그린 자화상에서도 피부를 유독 하얗게 칠하던 망커스는 유화 이백여 점, 드로잉 백여 점, 판화 오십여 점을 남긴 채, 결핵으로 서른한 살에 생을 마감했다.

얀 망커스
Jan Mankes
1889-1920

「꽃병의 재스민」
1913,
캔버스에 유채,
30.0×26.5cm,
아른험 미술관

{ winter flower still life }

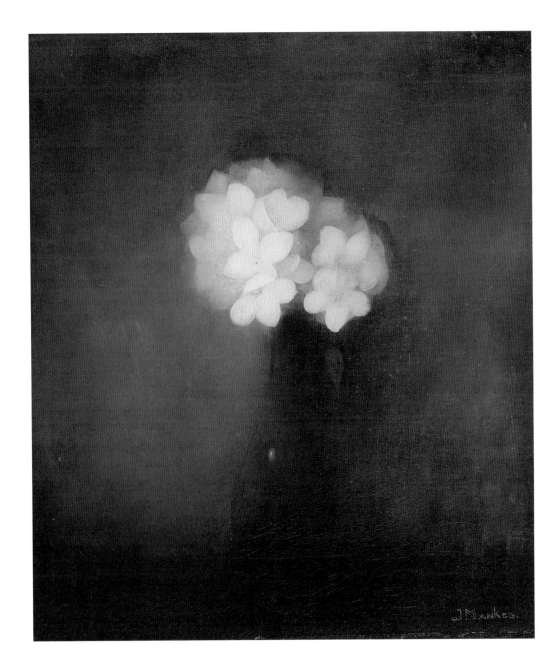

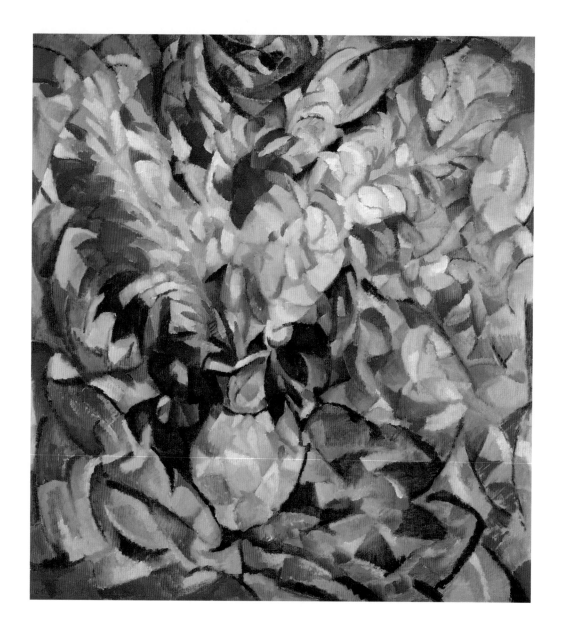

세상과 격렬히 소통하다

네덜란드의 또다른 화가 레오 헤스털의 「글라디올러스」다. 이 작품은 망커스의 「재스민」과 꼭 같은 해에 그려진 그림이다. 그럼에도 그 스타일이 확연히 다르다. 헤스털의 그림에서는 보다 '현대적인' 사조의 영향이 느껴지는데, 이는 헤스털이 네덜란드를 떠나 미술의 중심지였던 파리로 건너갔기 때문이다.

헤스털은 파리에서 당시 전위적인 작품 경향, 예를 들면 막 태동하기 시작한 야수파나 입체파 등을 알게 되었고, 최신 경향을 적극적으로 흡수했다. 이 작품에서 화려한 색채는 마티스식 야수파에, 분절된 형태는 피카소식 입체파에 연결시킬 수 있다. 망커스가 자신의 내면에 집중하는 화가였다면, 헤스털은 세상과 적극적으로 소통하는 화가였다.

안타깝게도 헤스털의 작품은 1929년, 파리의 스튜디오가 화재를 당하면서 상당수가 소실됐다. 물론 네덜란드로 돌아가 화업을 이어갔지만, 헤스털의 초기 시절을 볼 수 있는 작품은 그 수가 매우 적다. 이 작품이 귀한 이유 중 하나다.

레오 헤스털
Leo Gestel
1881-1941

「글라디올러스」
1913,
캔버스에 유채,
101.4×91.5cm,
개인 소장

{ 겨울 꽃 정물화 }

장미는 아름답다

생전에 꽃 그림으로 명성이 자자했던 프랑스의 화가, 조르주 자냉은 파리의 관전이었던 살롱전에서 1868년부터 작품을 전시하며 명성을 쌓았다. 실력이 워낙 출중했던지라 프랑스 정부가 그의 작품을 여러 점 구매했고, 미국의 젊은 화가들은 자냉에게 그림을 배우기 위해 바다를 건너오기도 했다. 자냉은 특히 구조가 복잡한 장미나 작약 같은 꽃 묘사에 탁월했다. 반 고흐는 자신에게 해바라기가 있다면, 자냉에게는 작약이 있다고 언급하기도 했다. 이 작품에서도 겹겹이 덧대어진 장미 꽃잎의 묘사가 일품이다.

자냉은 화려한 표현을 선호했던 미술가다. 크고 색이 화사한 꽃송이뿐만 아니라 정교하게 세공된 화분의 받침과 금술이 달린 부채가 그림에 고급스러움을 부여한다. 주제가 되는 꽃과 주변 소품이 어우러져 전체적으로 우아하고 기품 있는 화면을 만들어냈다. 그랬기에 특히 그림에서 아름다움을 보길 원하는 구매층에 어필할 수 있었을 거다.

조르주 자냉
Georges Jeannin
1841-1925

「장미꽃과 부채가 있는 정물」
1911,
캔버스에 유채,
73.5×60.0cm,
개인 소장

{ winter flower still life }

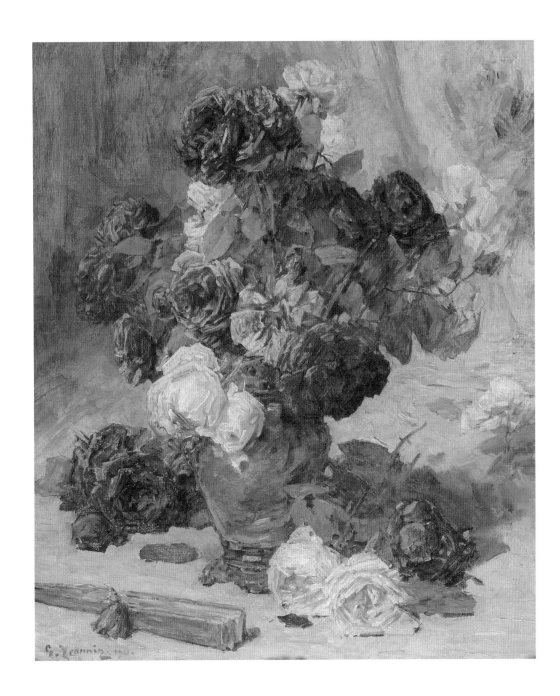

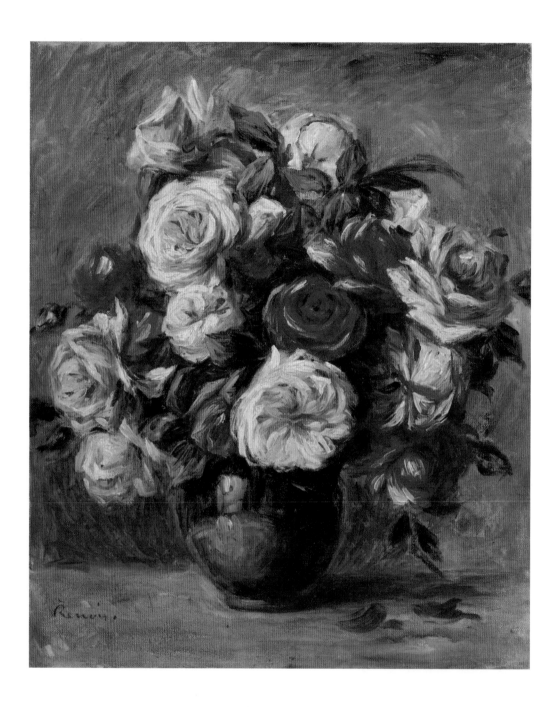

예술과 현실의 경계

르누아르의 장미는 화려하다. 송이송이가 터질 듯이 풍만하고, 전체적인 다발도 풍성하다. 여성의 누드를 육감적으로 표현하는 르누아르다운 표현 방법이다.

르누아르는 인상주의자로 불리지만, 「장미 꽃다발」은 인상주의풍의 그림이라 규정하기 어렵다. 인상파 특유의 반짝이는 빛도, 빛에 따라 부서지는 붓질도 보이지 않는다. 이 그림을 그린 것도 여덟 번에 걸친 인상파 전시회가 막을 내리고 한참이 지난 후였다.

엄밀히 말하면, 「장미 꽃다발」과 같은 르누아르의 후기 작업은 고전주의풍이라 해야 맞다. 르누아르는 1881년 이후로 보다 '고전적'인 쪽으로 작업을 틀었다. 스페인과 이탈리아 등지를 여행하면서 벨라스케스와 같은 바로크 거장, 그리고 라파엘로나 티치아노 등 르네상스 거장의 작품에서 큰 감동을 받았기 때문이다.

혹자는 르누아르가 다른 인상주의자들과는 달리 가난한 집안에서 성장했기에 더욱더 화려한 주제와 표현 방식을 추구했다고 말한다. 결핍이 선망을 낳았다는 논리다. 르누아르가 여유로운 도시인의 일상을 화려한 필치로 그린 것은 사실이다. 그가 어릴 때 경험하지 못했던 삶이다. 하지만 파리에서 내로라하는 집안의 자제였던 베르트 모리조 또한 르누아르만큼 흐드러지게 만개한 꽃을, 그만큼 부드러운 붓질로 그렸다. 어린 시절은 작품에 분명 영향을 미치지만, 그것을 어디까지 연결시켜야 할지는 보다 신중히 고민해야 한다.

오귀스트 르누아르

「장미 꽃다발」
c. 1909-1913,
캔버스에 유채,
46.5×38.5cm,
예르미타시 미술관

[겨울 꽃 정물화]

어떻게 꽃을 안 그릴 수 있나요

미국의 화가, 윌리엄 글래컨스는 당시의 여러 미국 미술가들처럼 인상주의의 영향을 흡수했는데, 그중에서도 특히 르누아르의 작품과 가장 유사하다고 평가받는다. 이 작품에서도 커다랗고 풍성한 꽃송이와 부드러운 색감, 화면을 타고 흐르는 듯한 붓 터치에서 르누아르의 느낌이 묻어난다.

글래컨스가 처음 꽃 그림을 전시한 것은 1916년이었다. (이 그림 또한 그 전시에 포함되었을 것이다.) 전시 이후 글래컨스는 강하고 조화로운 색채에 대해 극찬을 받았고, 당시 미국 미술계의 핵심적인 화가로 부상했다.

사실 그는 미국인의 일상을 담은 풍경화로 가장 유명하다. 그러나 글래컨스가 남긴 작품 중에는 꽃을 그린 정물화도 백오십 점 정도가 있다. "꽃 그림을 왜 그리느냐"라는 물음에 "어떻게 꽃 그림을 안 그릴 수 있겠느냐"라고 반문한 화가다운 양이다.

윌리엄 제임스 글래컨스
William James Glackens
1870-1938

「물주전자에 든 튤립과 작약」
c. 1914-1915,
캔버스에 유채,
39.4×31.1cm,
반스 재단

242

(winter flower still life)

고흐가 사랑한 그림

프랑스의 화가였던 아돌프 몽티셀리는 여러 개의 작은 물감 덩어리로 정물을 표현하곤 했다. 이 그림에서도 화병과 꽃 모두 물감을 톡톡 찍어가며 형태를 만들어냈다. 결과적으로 그의 붓질은 도톨도톨한 질감을 남겼다. 같은 시대를 살던 빈센트 반 고흐는 이렇게 물감의 질감을 적극적으로 화면 위에 남기는 몽티셀리의 방식에 큰 인상을 받았다.

특히 이 작품은 테오와 반 고흐 형제가 소유했던 것이다. 1886년 6월 몽티셀리가 사망하고 일 년 후, 스코틀랜드 출신의 딜러였던 알렉산더 리드가 테오에게 주었던 선물로 추정한다. 젊은 시절, 부소&발라동 갤러리에서 함께 일했던 인연이었다. 반 고흐는 이 작품을 보며 물감을 사용하는 방식을 연구했던 것으로 보인다. 그가 특별히 사랑했던 이 작품은 현재 암스테르담의 반 고흐 미술관이 소장하고 있다.

아돌프 몽티셀리
Adolphe Joseph Thomas
Monticelli
1824-1886

「꽃병」
1875,
패널에 유채,
51.0×39.0cm,
반 고흐 미술관

나 자신을 지킨다는 것

　프랑스의 화가 앙리 팡탱라투르는 어린 시절 아버지로부터 드로잉 수업을 받으면서 미술을 시작하였고, 당시 가장 권위 있는 미술학교였던 에콜 데 보자르에서 수학하였다. 졸업 후에는 루브르 박물관에서 대가들의 작품을 모사하기를 즐겼다. 그의 탁월한 묘사력, 원숙한 붓놀림과 중후한 색채는 이렇게 오랜 기간 정통적인 훈련을 통해 얻은 것이었다.

　라투르가 살던 시대 파리 미술계에는 가히 혁명적인 움직임이 일어나고 있었다. 라투르가 이 그림을 그렸던 1887년은 마네의 「올랭피아」가 이미 프랑스 미술계를 크게 흔들고, 클로드 모네가 「해돋이」를 통해 또하나의 파격을 선사한 후였다. 그러나 라투르는 고전적인 양식을 고수했다. 자신이 무엇을 가장 잘하는지 알고 있었던 거다. 그가 자신의 장기를 버리고 동시대의 기류에 가담했더라면 오늘날 그의 이름은 미술사에서 사라졌을지도 모른다.

　세상의 소용돌이 속에서 자신의 강점을 파악하고, 그것을 지키기란 얼마나 어려운지…… 그 또한 새로움을 향해 발을 내딛는 일만큼이나 큰 용기이자 성취라는 것. 라투르의 작품을 보며 그런 생각을 한다.

앙리 팡탱라투르
Henri Fantin-Latour
1836-1904

「노르망디의 꽃」
1887,
캔버스에 유채,
72.0×60.0cm,
암스테르담 국립미술관

예술가의 유대감

빅토리아 팡탱라투르는 아네모네, 글라디올러스, 국화, 마리골드, 달리아, 카네이션을 이토록 섬세히 묘사했다. 앙리 팡탱라투르의 아내이기도 했던 빅토리아는 유명한 남편의 스타일을 따라하는 데 그쳐 독창성이 결여되었다는 비판을 종종 받는다. 그러나 그녀의 작업을 면밀히 연구한 학자들은 빅토리아가 남편을 만나기 이 년 전부터 이미 이러한 꽃 정물화를 그렸음을 밝혔다. (미술사에서 연도가 중요한 까닭이 이런 데 있다.)

남편 앙리 팡탱라투르가 사망한 후, 빅토리아는 그의 회고전을 준비하고 작품을 총망라한 화집을 만드는 데 수년을 보냈다. 자신의 작품을 제작하는 것보다 남편의 작품 세계를 잘 정리하는 것을 우선시했기 때문이었다. 빅토리아처럼, 남편의 사후 몇 년 동안 유작을 정리하는 데 힘을 쏟은 여성 화가들이 종종 있다. 그렇다고 해서 그들이 자신의 세계를 구축하지 못한 것은 결코 아니다. 오히려 같은 미술가였기에 유작을 정리하는 것이 얼마나 소중한 일인지 이해하고 거기에 공을 들였다고 해석하는 편이 옳다.

빅토리아 뒤부르 또는
빅토리아 팡탱라투르
Victoria Dubourg or
Victoria Fantin-Latour
1840-1926

「꽃」
연도 미상,
캔버스에 유채,
42.7×47.8cm,
도쿄 국립 서양 미술관

[겨울 꽃 정물화]

성품이 담긴 꽃

샤르댕이 살던 18세기의 프랑스는 귀족들이나 궁정 사람들의 사랑놀이를 간지럽게 표현하는 로코코 양식이 지배적이었다. 그러나 샤르댕의 작품은 소재나 표현 방식이 언제나 놀라울 정도로 검소하다. 이 작품도 마찬가지다. 화면은 깨끗한 화병 하나, 그리고 소담스러운 꽃다발로만 이루어져 있다. 샤르댕은 자신이 즐겨 사용하는 초콜릿색을 배경에 사용해 화면을 부드럽게 눌러주었다. 꽃을 그린 그림은 화려하기 쉽지만, 샤르댕은 그 특유의 단정함을 잃지 않았다.

샤르댕은 평생 동안 서민의 일상적인 삶을 진중하게 담아냈다. 장을 보고 온 평범한 여인이나 부엌 한편에 놓인 일상적인 정물을 따뜻한 눈으로 바라보았다. 당시 유행하던 주제인 부유층이 유희를 즐기는 장면이나 돈과 권력을 쥔 사람들의 초상화를 그리는 일에는 관심이 없었다. 그가 화려함을 추구하는 미술가였다면 이 작품에서도 보다 화려한 꽃을, 예를 들어 커다랗고 윤기 나는 장미나 작약, 또는 빛나는 해바라기를 선택했을 거다. 작가의 성향은 이렇게 꽃을 그릴 때도 드러난다.

장 바티스트 시메옹 샤르댕
Jean-Baptiste-Siméon
Chardin
1699-1779

「꽃병」
c. 1950s/1960s,
캔버스에 유채,
45.2×37.1cm,
스코틀랜드 국립미술관

{ winter flower still life }

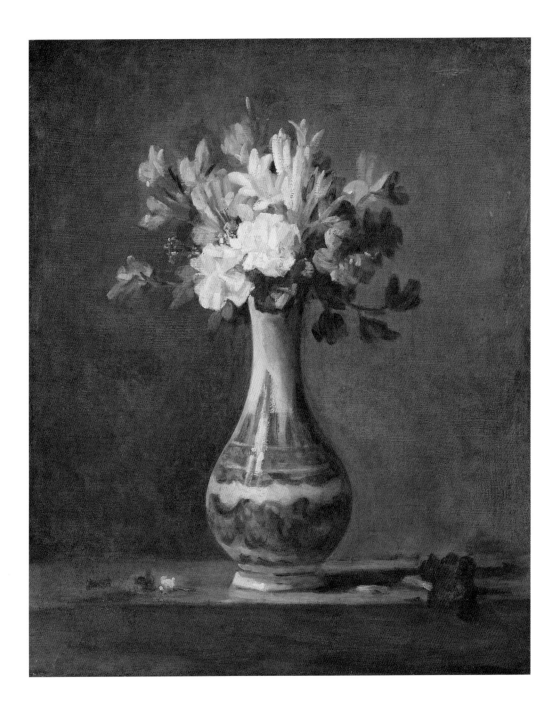

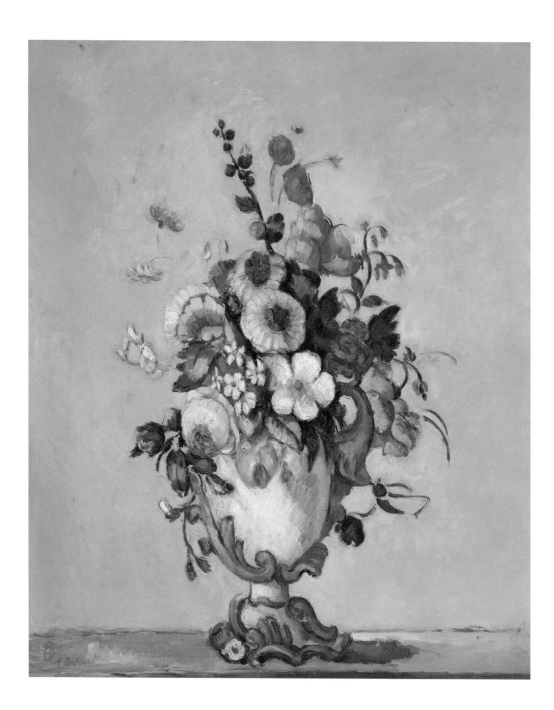

평생 동안 쌓아온 노력

후기 인상주의의 대표적인 화가 폴 세잔은 평생 정물화에 매진했고, 그중에는 다수의 꽃 그림이 포함되어 있다. 이 그림은 그중에서도 화려한 장식이 있는 로코코식 화병에 귀여운 꽃들이 꽂혀 있는 사랑스러운 그림이다. 우리가 흔히 아는 전성기 세잔의 정물화는 아니다. 다양한 시점에서 대상을 분석적으로 보는 세잔 특유의 날카로움 대신 부드러운 색채, 구불거리는 선, 간질거리는 분위기가 화면을 채우고 있다.

이 그림을 그렸을 때 세잔은 삼십대 후반이었다. 아직 '세잔스러운' 작품이 완전히 무르익지 않은 시기, 다른 말로 세잔이 여러 가지 실험을 진행하던 시기였다. 그가 오늘날의 '세잔'다운 작품을 만들기까지는 보다 많은 시간과 연구가 필요했다. 무엇이든, 하루아침에 이루어지는 일은 없다.

폴 세잔

「로코코식 화병에 꽂힌 꽃」
c. 1876,
캔버스에 유채,
73.0×59.8cm,
워싱턴 D.C. 국립미술관

{ 겨울 꽃 정물화 }

세상 전부를 담은 꽃

　회색빛 실내에 몽글몽글한 사과꽃이 유리컵에 담겨 있다. 루마니아 현대미술의 선구자라고 불리는 니콜라에 그리고레스쿠의 작품이다.

　그리고레스쿠는 열 살 무렵 미술을 시작했고, 청년이 되어 장학금을 받아 파리로 향했다. 학교에서는 정통 기법을 터득했고, 친구 르누아르에게 밝은 색채를 배웠다. 그 외에도 그리고레스쿠는 노동자와 농민을 존엄하게 그린 쿠르베와 밀레를 좋아했다.

　「사과꽃」에는 그 모든 영향이 혼재한다. 프랑스 학교에서 배운 완벽한 형태감과 묘사력, 인상주의의 파스텔톤, 그리고 꺾인 가지마저 소중히 다루는 밀레와 쿠르베와 같은 태도까지. 그리고레스쿠는 이렇게 파리에서 받은 모든 자극을 자신의 것으로 흡수하여 작품세계를 펼쳤다. 분홍빛을 머금은 사과꽃의 흰색 몽우리가 칙칙한 실내를 밝힌다.

니콜라에 그리고레스쿠
Nicolae Grigorescu
1838-1907

「사과꽃」
ca. 1868-1890,
캔버스에 유채,
34.0×24.5cm,
개인 소장

254

{ winter flower still life }

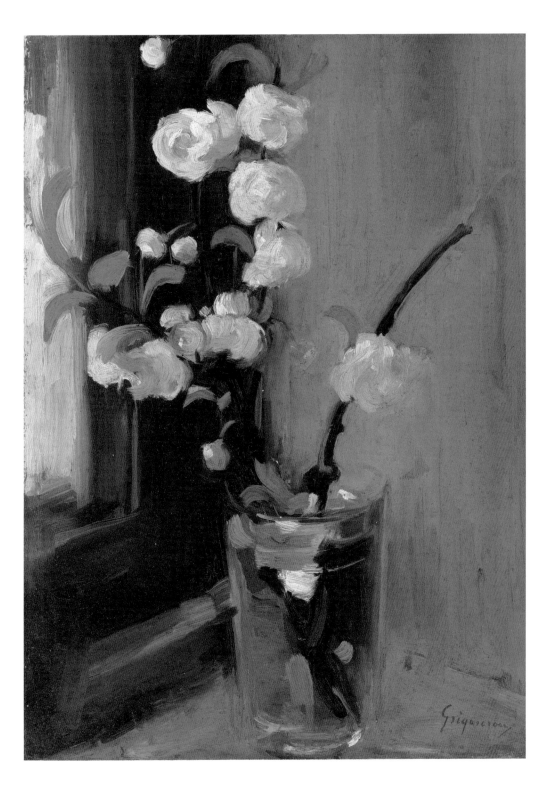

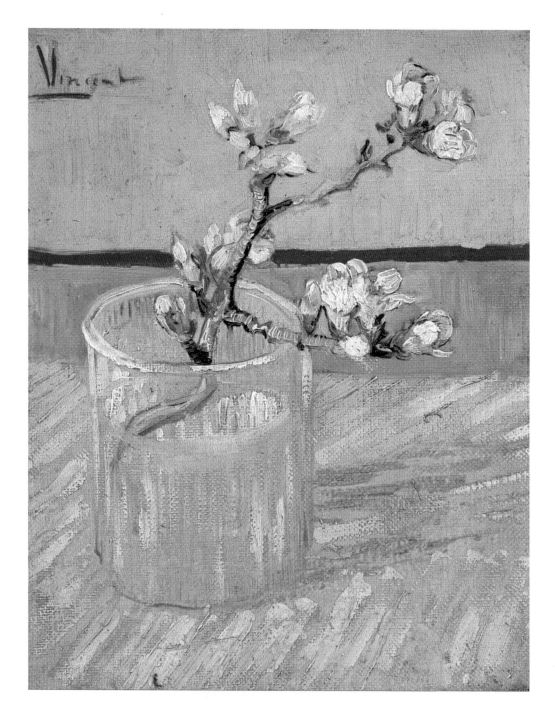

이른 봄 첫 꽃

　반 고흐는 예술가 공동체를 만들 수 있으리라는 기대를 품고 아를로 향했다. 아직 겨울의 차가운 공기가 느껴지던 2월의 어느 날이었다. 그는 새로운 장소에서 짐을 풀자마자 아몬드나무 가지 하나를 화면에 담았다.

　아몬드나무는 이른봄, 가장 먼저 꽃을 피우는 기특한 나무다. 반 고흐는 왜 아몬드 꽃을 아를에서의 첫 소재로 삼았을가. 학자들은 아몬드 꽃이 아를에 도착했을 때 반 고흐가 갖고 있던 희망, 즉 늘 꿈꿔왔던 예술가 공동체를 실현할 수 있으리라는 그의 낙관적인 마음을 보여주는 소재라고 해석한다. 작은 캔버스 안에 반 고흐의 희망이 충만하다.

빈센트 반 고흐

「유리컵에 꽂힌
아몬드 꽃 가지」
1888,
캔버스에 유채,
24.5×19.5cm,
반 고흐 미술관

{ 겨울 꽃 정물화 }

성탄 전야

크리스마스의 따뜻한 분위기를 담은
꽃 그림을 모았습니다.
화려한 색감과 생동감 넘치는 꽃들은
겨울의 차가운 공기 속에서도
따스함과 축제의 기운을 전합니다.
크리스마스의 기쁨과 환희의 꽃 그림을 소개합니다.

christmas eve

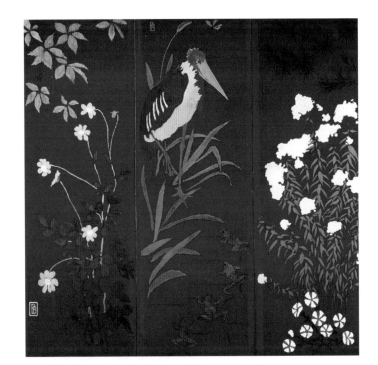

피에르 보나르

「학, 오리, 꿩, 대나무,
고사리가 있는 병풍」
1889,
사이즈 미상

오리엔탈리즘

프랑스의 화가 피에르 보나르의 작품이다. 채도 높은 붉은색이 배경을 채우고 있고, 그 앞으로 새와 개구리, 풀과 꽃을 배치했다. 평소 부드러운 파스텔 톤으로 잔잔한 그림을 그린 보나르의 스타일을 생각해볼 때, 예외적으로 강렬한 작품이다.

보나르는 일본의 병풍을 참조하여 이 작품을 그렸다. 세 폭으로 나뉜 화면이 접어서 보관하고 펼치는 병풍의 형태와 흡사하다. 화면에 그려넣은 동물과 식물도 무병장수를 염원하는 동양의 상징물을 보고 따라 한 것이리라. 밝은 색채 또한 화려한 색으로 화면을 채우던 일본식 채색 방법에서 영감을 받았다. 왼쪽 하단에는 흰색으로 자신의 머리글자 PB를 사각형 안에 넣어 그렸다. 동양의 화가들이 찍는 낙관을 흉내낸 것이다.

작품 자체도 강렬하지만, 평소 일본에 많은 관심을 가졌던 보나르, 그리고 그 시대 프랑스 미술의 경향을 볼 수 있는 흥미로운 작품이다.

강렬한 대비

　보나르와 함께 나비파로 활동하던 프랑스의 화가, 폴 세뤼시에의 작품이다. (여기서의 나비는 곤충 나비가 아니라, 선지자를 뜻하는 히브리어 단어다.) 나비파는 고갱으로부터 많은 영향을 받았다. 그들은 고갱이 머물던 브르타뉴 지방으로 이동해 작업을 함께했다. 세뤼시에의 이 작품에서도 브르타뉴 여인 특유의 복장이 보인다.

　큰 면을 하나의 색으로 칠하는 기법 또한 고갱에게 받은 영향이다. 세뤼시에는 보색의 대비를 적극적으로 사용하여 테이블은 빨간색으로, 배경은 녹색으로 처리했다. 이 모두는 상상의 색이다. 화면을 조화롭게 만들기 위해 임의로 선택한 색상이었다. 이 또한 땅을 붉은색으로 칠하던 고갱의 작품을 연상시킨다.

　녹색과 붉은색의 부드러운 대비를 발휘한 세뤼시에의 작품은 그 자체로도 충분히 매력적이지만, 미술사에서 작가들의 영향 관계를 구체적으로 확인할 수 있다는 점에서도 중요하다.

폴 세뤼시에
Paul Sérusier
1864-1927

「꽃다발을 든 브르타뉴 여인」
1892-1893,
캔버스에 유채,
73.0×59.5cm,
프티 팔레 미술관

백합, 종교와 현실을 잇다

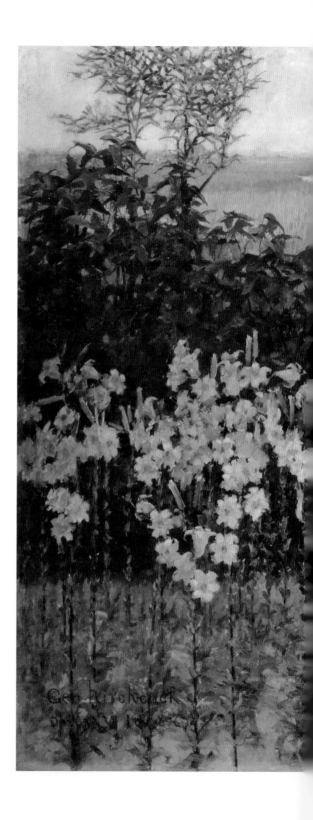

히치콕은 전통적인 도상을 사용하면서
도 이를 자신의 방식으로 변형시켜 「수태
고지」를 그렸다. 백합은 마리아의 순결을
상징하는 꽃으로 수태고지 그림에 늘 등장
한다. 주로 마리아 근처에 놓인 꽃병에 꽂
혀 있거나 대천사 가브리엘이 들고 오지만,
히치콕은 백합밭을 그렸다. 튤립밭을 그린
작품으로 명성을 얻었던 화가다운 표현이
다. 천사는 과감히 생략했다. 마리아는 이
천 년 전의 유대인 여성이기보다는 그림을
그린 1887년의 프랑스 수녀에 가까운 외모
다. 천사를 생략하고 마리아의 외모와 복장
을 변형시켜서, 마치 현실 속 장면 같아 보
인다. 성경 속 장면임을 나타내는 것은 오
직 마리아가 머리 뒤로 두른 얇은 광채와
제목뿐이다.

성경의 내용을 다루면서도 지극히 현실
적으로 보이게끔 한 히치콕의 해석을 통해
성경 속 장면은 현실로 이어진다.

조지 히치콕
George Hitchcock
1850-1913

「수태고지」
1887,
캔버스에 유채,
158.8×204.5cm,
시카고 미술관

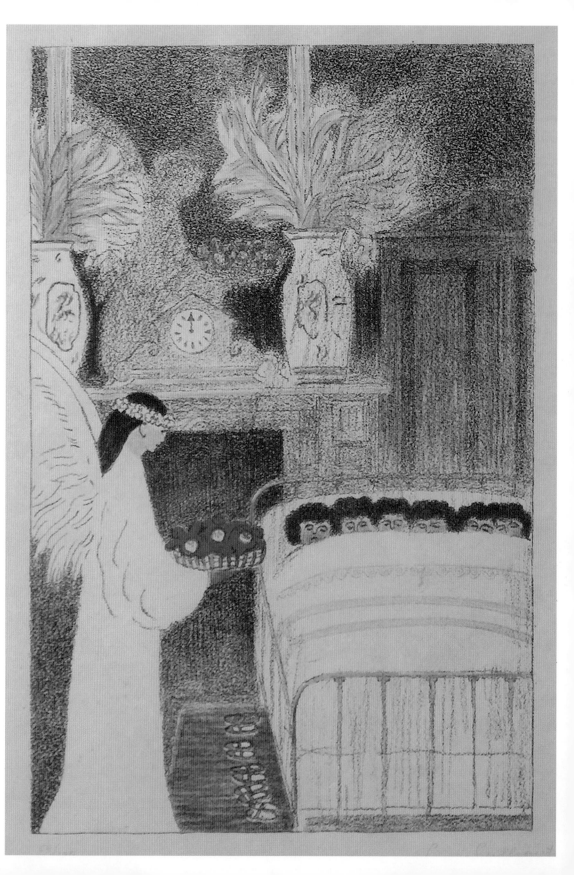

더없이 기쁜 성탄

캄캄한 밤, 아이들 여섯 명이 커다란 침대에 쪼르르 누워 있고, 커다란 날개를 가진 천사가 선물이 담긴 바구니를 방으로 들어온다. 크리스마스이브일까. 발 매트 위에 가지런히 놓인 아이들의 슬리퍼가 귀엽다. 선반 위에는 시계, 그리고 커다란 꽃이 담긴 화분 두 개가 자리한다. 어둠이 스며든 창에 천사의 그림자가 비친다.

이 사랑스러운 작품은 벨기에의 미술가 레온 스필리아르트의 그림이다. 그의 그림은 일러스트 같은 느낌이 진하다. 그가 이전에 출판사에서 일하기도 했고, 책에 들어갈 삽화를 그리기도 했기 때문이다. 이 작품 또한 『겨울의 기쁨』이라는 책의 한 페이지다.

곤히 잠들어 있는 아이들은 천사가 두고 간 선물을 보면 어떤 표정을 보일까. 뛸듯이 기뻐하지 않을까. 천사도 아이들의 상기된 얼굴을 상상하는지 잔잔한 미소를 띠고 있다. 늦은 밤, 트리 아래 선물을 놓아두는 부모의 표정과 닮았다.

레온 스필리아르트

「장난감 천사의 방문을 받는
어린 여섯 소녀들」
약 30.4×20.7cm,
1918,
채색 석판화,
오스텐트 미술관

크리스마스의 꽃

 화면에 가득찬 이 정열적인 식물은 '크리스마스선인장'이다. 브라질의 자생 식물로, 크리스마스 무렵에 줄기 끝에서 빨간색 꽃을 피우는 특성 때문에 이런 이름이 붙었다. (줄기 모양이 가재 발처럼 생겼다고 하여 '가재발선인장'이라는 별명도 갖고 있다.)

 크리스티안 묄박은 이 식물을 마치 사진처럼 그렸다. 마디와 가시가 있는 줄기, 그 끝에서 피어나는 붉은색 꽃, 그리고 꽃이 피면서 아래로 처지는 줄기를 다큐멘터리 영상처럼 생생히 담아냈다. 동시에, 크리스마스를 연상시키는 색인 녹색과 붉은색에만 집중해 이 식물이 '크리스마스'선인장임도 더욱 부각시켰다.

크리스티안 묄박
Christian Juel Møllback
1853-1921

「크리스마스선인장」
1884,
캔버스에 유채,
43.0×35.0cm,
소장처 미상

동백

동백은 겨울철 차가운 바람 속에서도
굳건히 피어나는 특성 때문에
고난 속에서도 꿋꿋하게 살아가는
강인함을 상징합니다.
동백이 아름다운 것은
단순히 꽃의 형상 때문만이 아니라,
역경을 이겨내고 피어난 생명력을 가져서일 겁니다.
동백이 전하는 깊은 아름다움에 취해볼까요.

camellia

헬레네 셰르프벡

「동백」
c. 1934,
보드에 유채,
35.0×31.0cm,
개인 소장

향보다 진한 색감

동백은 추운 겨울에 꽃을 피우는 기특한 수종이다. 향이 없는 것을 보완이라도 하는 듯 그 색은 더욱 진하고 밝다.

셰르프벡은 그 누구보다 사실적인 그림을 잘 그리는 화가였다. 젊은 시절 아카데믹한 화풍을 완벽히 습득했지만 나이가 들면서 그는 점점 더 자유로워졌다. 대상을 단순화하고, 색을 바꾸고, 원근을 없

애고, 명암을 지웠다. 세상의 기준에 그림을 맞추지 않았다. 더이상 자신이 얼마나 잘 그리는 사람인지 증명하느라 에너지를 쏟지 않았다.

「동백」은 셰르프벡이 72세에 그린 작품이다. 큰 붓으로 툭툭 사각형을 남기며 화면 곳곳에 칠하지 않은 곳을 남겼다. 대범히 붓을 휘두르며, 빈 공간이 남아 있어도 과감히 '완성'이라 말한다는 것은 그만큼 작품에 확신이 있다는 뜻이다. 노년을 맞은 화가의 자유로움과 자신감이 화면을 채운다.

동백 아가씨, 화려하게 피다

크리스마스를 앞둔 12월의 어느 날, 파리의 유명 배우 사라 베르나르는 연극을 준비하고 있었다. 공연 홍보를 시작하기 직전, 그녀는 연극 포스터를 다시 만들라고 요구했다. 부랴부랴 인쇄소를 찾은 홍보 담당자는 텅 빈 인쇄소를 보고 망연자실했다. 모두 크리스마스 휴가를 떠났던 거다.

남아 있는 사람은 오직 한 명, 알폰스 무하뿐이었다. 지푸라기라도 잡는 심정으로 그는 무하에게 포스터를 그려보라 했다. 무하는 세로로 긴 화면 가운데 주인공이 자리하는, 화려하고 장식적인 작품을 완성했다. 사라 베르나르는 무하의 작품을 보고 한눈에 반했고, 육 년 간 전속 계약을 맺었다. 무명의 인쇄소 직원이 파리 상업 미술계의 중심으로 떠오르는 순간이었다.

「동백 아가씨」는 그 계약 기간 중 만들었던 포스터 중 하나다. 화려하고 정교한 장식이 돋보이는 이 스타일은 무하 특유의 포스터 방식으로 자리를 잡았다. 그러면서 그에게 향수나 초콜릿 등의 상품 디자인 의뢰가 끝없이 이어지게 되었다. 이후 무하는 파리에서 화가이자 일러스트레이터, 조각가이자 보석 및 가구 디자이너, 무대와 의상 디자이너 등으로 활약하며 종횡무진 파리의 상업 미술계를 누볐다.

알폰스 무하
Alfons Maria Mucha
1860-1939

「동백 아가씨」
1896,
석판화,
207.3×76.2cm,
미국 의회 도서관

{ camellia }

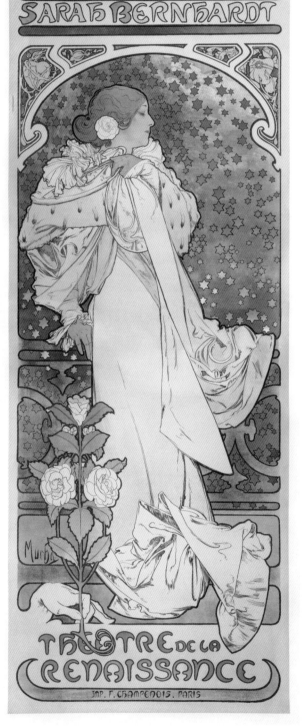

꽃과 여인

화가들은 각각 다른 이유로
여인과 꽃을 한 화폭에 담았습니다.
하나같이 매력적이지만,
대상에 따라 꽃의 종류와 형태,
풀어내고자 한 이야기가 다양합니다.
꽃과 여인을 다룬 여러 작품을 보며,
각 여인의 이야기에 귀기울여보시길 권합니다.

flowers and woman

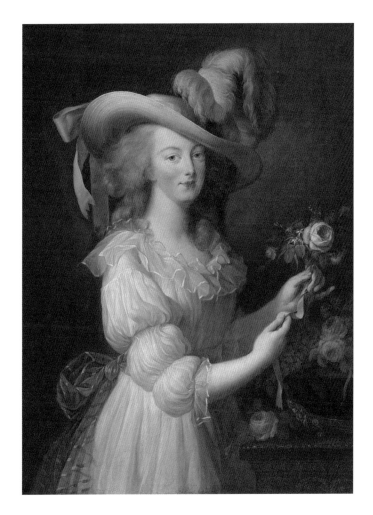

엘리자베스 비제 르 브룅
Élisabeth Vigée Le Brun
1755-1842

「슈미즈 드레스를 입은 마리
앙투아네트」
1783,
캔버스에 유채,
89.8×72.0cm,
메트로폴리탄 미술관

앙투아네트와 장미

장미는 마리 앙투아네트가 특별히 사랑했던 꽃이
다. 앙투아네트는 그녀의 정원 프티 트리아농에 심
기 위해 이천 송이가 넘는 장미를 주문했다. 꽃을 머
리에 꽂는 새로운 헤어스타일을 상류층 여성 사이
에서 유행시키기도 했다. 장미향 향수를 뿌린 것은
물론이다.

이 그림을 그린 비제 르 브룅은 마리 앙투아네트
의 전속 화가였다. 왕비의 총애를 받으며 전속 화가
로서 그녀의 초상화를 스물다섯 점 이상 남겼다.

앙투아네트의 평판이 안 좋아지면서 그 초상화도
적의적인 눈길을 받았지만, 이 작품은 특별히 더 많
은 비판을 받았다. 펑퍼짐한 흰색 드레스가 마치 속
옷 같다는 이유에서였다. 결국 르 브룅은 작품을 철
거한 뒤, 격식 있게 갖춰 입은 왕비의 초상을 새롭
게, 그리고 더욱 크게 그려서 설치해야 했다.

당당한 아름다움

프란츠 빈터할터는 독일의 화가이자 판화가로 활동했는데 1836년, 살롱에 전시한 그림이 인기를 얻으면서 프랑스 궁정 화가로 임명돼 파리를 거점으로 활동을 이어갔다.

특히 프랑스의 외제니 황후가 그를 아꼈다고 한다. 빈터할터는 황후의 전속 화가처럼 외제니 황후와 그 측근들의 초상화를 그렸다. 빈터할터는 외제니 황후를 언제나 흐트러짐 없는 자세로 표현했다. 이 작품에서도 황후는 화려한 장식과 고급스러운 옷감의 드레스를 입은 채, 꼿꼿한 자세로 조금도 기품을 잃지 않은 모습이다. 보랏빛 꽃이 만개한 정원을 배경으로 하지만, 배경에 비해 인물의 완성도가 월등히 높아 화면에 공간감을 주는 동시에 작품의 주인공이 황후임을 부각시키고 있다.

외제니 황후를 그린 작품은 만국박람회에 전시되었고, 이후 빈터할터의 명성은 더욱 자자해져 그는 스위스, 벨기에, 영국, 스페인, 멕시코, 러시아, 포르투갈의 왕실에서 주문을 받았다.

프란츠 빈터할터
Franz Xaver Winterhalter
1805-1873

「외제니 황후」
1854,
캔버스에 유채,
92.7×73.7cm,
메트로폴리탄 미술관

(flowers and woman)

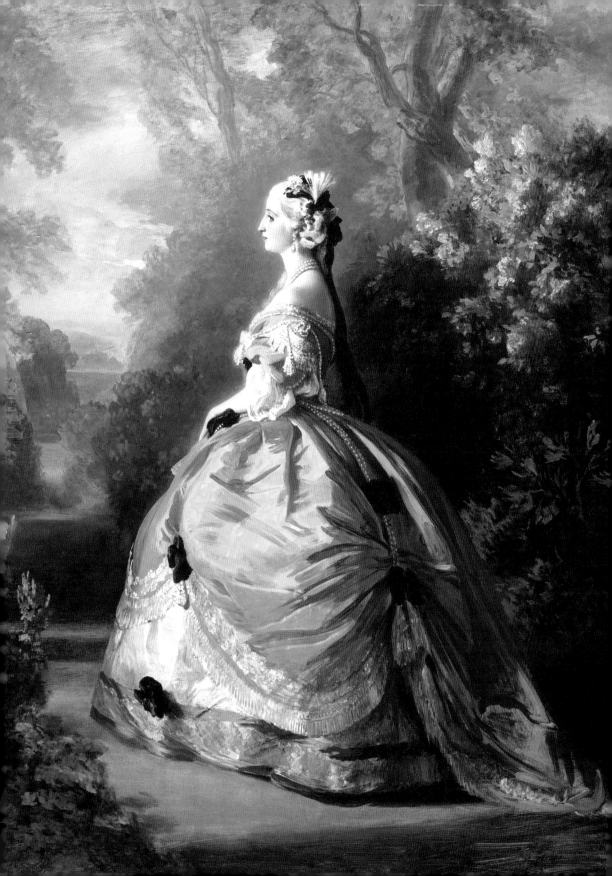

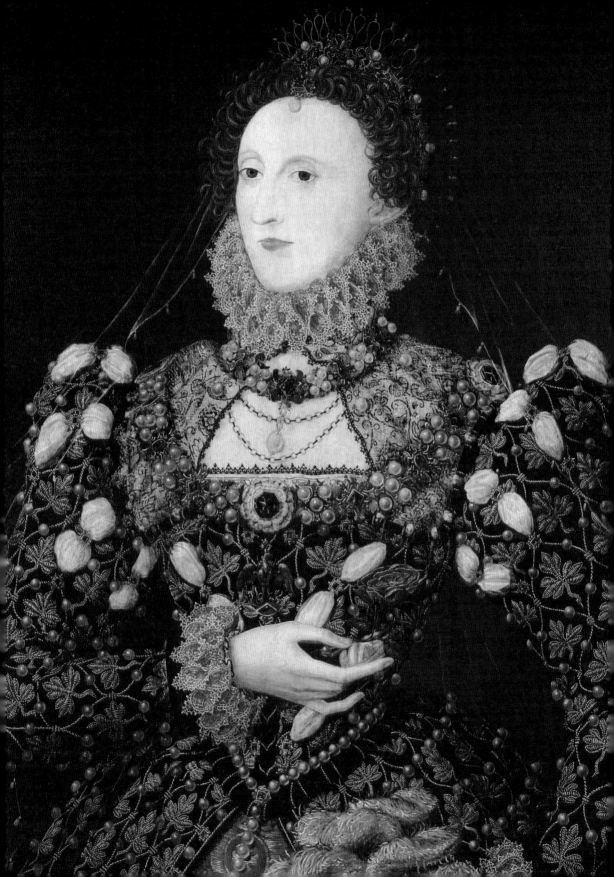

순결한 권위

궁정화가였던 니컬러스 힐리어드가 그린 것으로 추정되는 엘리자베스 1세의 초상이다. 엘리자베스 1세는 자신의 공적인 이미지를 철저하게 관리한 것으로 유명하다. 그림이 이렇게 남아 있다는 것은 이 그림이 그녀가 인정한 공식적인 초상화 중 하나라는 뜻이다. 그도 그럴 것이 그림 안에는 여왕의 권위를 상징하는 장치가 가득하다. 흰색과 검은색이 섞인 옷은 순결함과 불변성을 상징한다. 가슴에 착용한 불사조 모양의 팬던트는 처녀성을 의미하는 것으로, 비혼이었던 본인이 고수한 '처녀 여왕'의 이미지를 강조하기 위한 장치다. 손에 쥔 붉은 장미 또한 중요하다. 튜더 왕가의 상징물로, 엘리자베스 1세가 왕조를 잇고 지켜나갈 계승자임을 말해주기 때문이다.

이 그림은 한눈에도 그 정교한 묘사력에 놀라게 되지만, 그림속 작은 소품들을 읽다보면 주인공을 어떻게 묘사하는지 더 면밀히 파악할 수 있다.

니컬러스 힐리어드
Nicholas Hilliard
1547-1619

「여왕 엘리자베스 1세」
1575,
패널에 유채,
78.7× 61.0cm,
국립 초상화 미술관

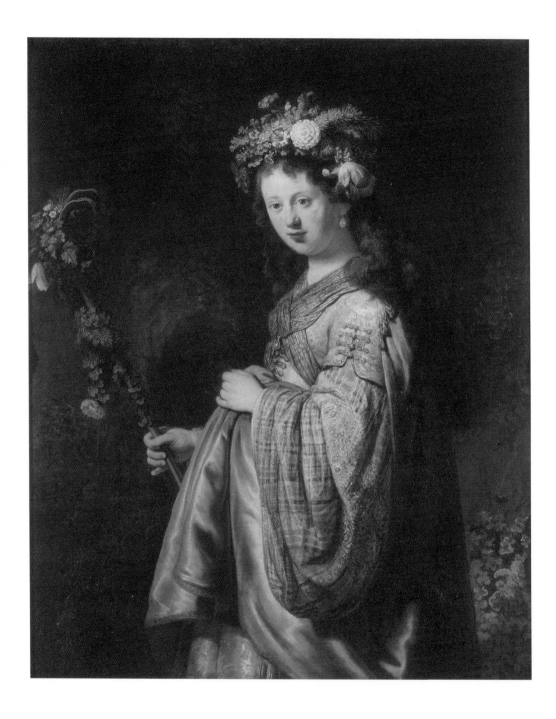

금빛 장식

렘브란트 하르먼스 판레인
**Rembrandt Harmenszoon
van Rijn
1606?-1669**

「플로라」
1634,
캔버스에 유채,
125.0×101.0cm,
예르미타시 미술관

　　낮은 계급 출신이라는 이유로 상류층의 그림 주문을 받는 데 어려움을 겪던 렘브란트는 1634년, 그림 속 주인공 사스키아와 결혼하면서 날개를 달았다. 귀족층 자제와의 혼인으로 일종의 신분 상승을 하였고, 그때부터 귀족들에게 수많은 초상화 주문을 받았다. 그는 점점 더 부유해졌고, 그의 소비벽은 수입보다 훨씬 더 빠르게 늘었다. 작품 소재로 활용한다는 명목으로 세계 각국의 희귀한 소품들을 마구 구매했다. 이 작품에서 사스키아가 입은 이국적이고 고급스러운 옷 또한 매우 비싼 값을 지불했을 거다. 머리에 쓴 화관에는 값비싼 튤립도 보인다. 암스테르담의 렘브란트 집에는 그 소장품들이 전시되어 있는데, 각종 동물 뼈부터 알 수 없는 구슬 등등까지…… 그 품목이 많고도 다양하다.

　　사스키아는 결혼생활에 행복감을 느끼지 못했다. 출산을 네 번 했지만 세 명이 태어난 지 얼마 되지 않아 세상을 떠났다. 네번째 아이를 출산하고 얼마 후 사스키아는 결핵으로 사망했다. 죽기 전, 29세의 사스키아는 유언을 남겼다. 아들 티투스를 유산 상속인으로 하고, 렘브란트가 재혼을 하면 유산 사용권을 박탈한다는 내용이었다. 렘브란트의 낭비벽을 익히 알았던 그녀가 홀로 남겨질 아들을 위해 마련한 묘수였다.

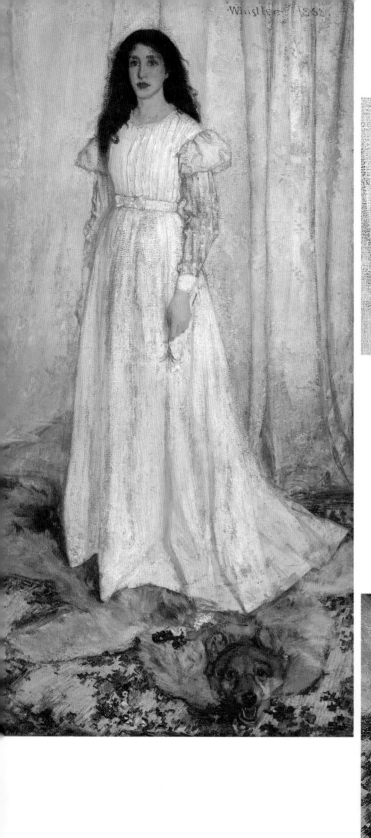

순백의 아름다움

휘슬러는 자신의 연인 조애나 히퍼난을 그린 이 작품에 어떠한 상징이나 이야기가 부여되는 것을 거부했다. 그는 자신의 작품이 오직 '예술을 위한 예술'임을 강조하며 작품 안에서 백색의 조화와 형태의 아름다움만을 느끼기를 요청했다.

반면 평론가들은 끊임없이 이 그림에 의미를 부여했다. 손에 '순결'을 의미하는 백합을 들고 있다는 것과 순백의 색채에 기대어 이 작품이 여성의 순결을 뜻한다고 해석하거나 카펫의 늑대에게 그 순결을 빼앗긴 상태라 풀이했다.

이 여성이 성경 속 마리아를 의미한다고 보는 이들도 있었다. 종교화에서 백합이 마리아의 꽃 중 하나라는 점이 그 이유였다. 이때 카펫의 늑대는 여성을 유혹한 뱀으로 해석되었다. 그렇다면 이 그림은 마리아가 사탄인 뱀을 짓밟고 있는 도상이 된다.

화가의 경고에도 불구하고 이야기가 거듭 생산되고 전달되는 것은, 좋게 말하자면 그림이 그만큼 매력적이라는 뜻일 거다.

제임스 맥닐 휘슬러
James McNill Whistler
1834-1903

「흰색 교향곡 1번: 하얀 소녀」
1861-1863, 1872,
캔버스에 유채,
213.0×107.9cm,
워싱턴 D.C. 국립미술관

[꽃과 여인]

꽃과 남겨지다

커다란 창문으로 햇살이 따뜻하게 내리쬐는 실내에 테이블이 놓여 있고, 하얀색 드레스를 입은 여인이 팔을 턱에 괴고 앉았다. 화면 안에 활짝 핀 분홍과 흰색 꽃에서 실내의 따뜻한 온도를 느낄 수 있다. 하얀 테이블에는 보라색 꽃이 놓여 있다. 맞은편에 앉아 있던 누군가가 선물하고 떠난 걸까? 어둡게 묘사된 눈의 형태를 보면 어쩐지 행복한 이야기는 아닐 것 같다.

확실한 설명이 없어서 상상의 나래를 펼 여지가 많다. 몽환적인 분위기도 관람자의 상상을 부채질한다.

마리 앙투아네트 마르코트

「여인」
1910,
캔버스에 유채,
사이즈 미상

{ flowers and woman }

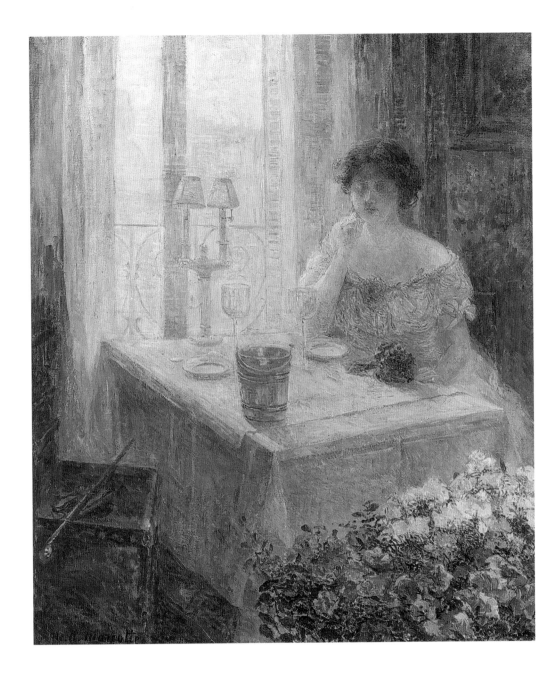

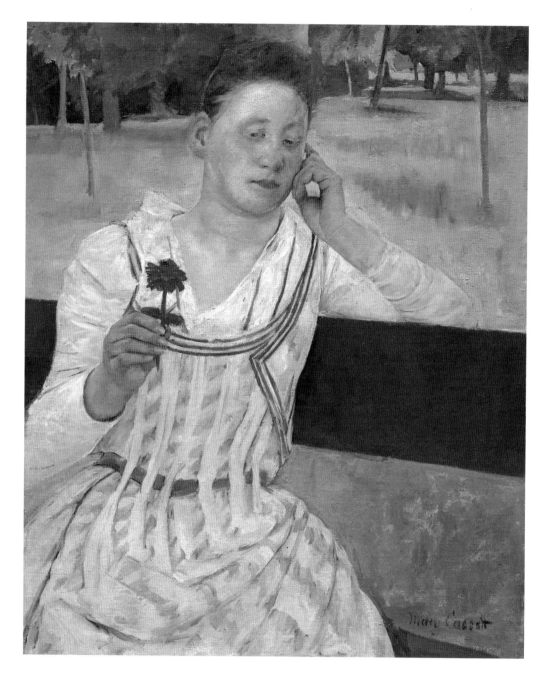

행복과 인연을 찾아서

백일홍은 여름부터 가을까지 화단을 색색으로 물들이는 튼튼한 꽃이다. 그 이름도 백 일 동안 꽃이 핀다는 속설에서 유래한 것이다. 꽃말은 '행복과 인연'이다.

그림 속, 한 여인이 물끄러미 백일홍을 쳐다본다. 무슨 생각중인 걸까? 표정이 아리송하다. 고민에 빠져 있는 것도 같다. 꽃을 주고 간 남자의 알쏭달쏭한 마음을 추측하는 걸까? 아니면 상대가 영 마음에 들지 않아 괴로운 걸까? 그것도 아니면, 백일홍의 꽃말대로 그 사람과 행복한 인연을 맺기를 바라는 걸까?

정답은 없다. 자유롭고 자신 있게 작품 위로 이야기를 풀어내면 된다. 보는 이의 상황과 감정에 따라 같은 작품도 전혀 다르게 읽힐 수 있다. 그림의 수만 가지 매력 중 하나다.

메리 커샛트
Mary Cassatt
1844-1926

「붉은 백일홍과 여인」
1891,
캔버스에 유채,
73.6×60.3cm,
워싱턴 D.C. 국립미술관

사랑의 풍경

회색 옷을 입고 온실에 점잖게 앉아 있는 이 여인은 에두아르 마네의 부인, 쉬잔이다. 이 그림이 그려지기 한참 전, 마네의 부모는 아들에게 피아노를 가르치기 위해 쉬잔을 고용했다. 17세였던 마네와 두 살 위의 쉬잔은 몰래 연애를 시작했고, 아기를 가졌다. 어마어마한 명문가 집안의 장남인 마네에게 혼외자가 생기는 일은 가문의 수치로 여겨졌다. 게다가 상대는 네덜란드에서 온 가난한 음악 교사였다.

임시방편으로 마네는 자신의 아들을 쉬잔의 남동생이라고 주변에 소개했고, 아들의 대부 역할을 했다. 마네는 아버지가 사망한 후 쉬잔과 결혼식을 올렸지만, 아들의 존재는 오래도록 비밀에 부친 채 그림에서만 혼외자의 존재를 상징적으로 인정했다.

불같은 사랑을 한 지 약 삼십 년이 지난 1879년, 결혼식을 올리고도 십육 년이 지났을 때, 마네는 어느덧 중년이 된 자신의 아내를 화면에 담았다. 그리고 그녀의 주변에 아가판투스를 그려 넣었다. '사랑의 방문, 사랑의 편지, 사랑의 소식'이라는 꽃말을 가진 식물이다. 지난 세월 동안 삶의 우여곡절을 함께 겪어낸 믿음직한 동반자, 아내 쉬잔을 향한 마네의 마음을 담아 선택한 수종일 거다.

에두아르 마네

「온실에 있는 마네 부인」
1879,
캔버스에 유채,
81.0×100.0cm,
노르웨이 국립미술관

진한 향기

꽃이 있는 화장대 앞에 앉은 한 여인이 파우더 가루를 얼굴에 칠하고 있다. 창문 밖에 놓인 꽃이 핀 화분에까지 파우더 향이 날아갈 것 같다. 꽃향기가 더 진할까, 아니면 파우더 향이 더 진할까?

조르주 쇠라는 신인상주의의 대표 주자답게, 커다란 화면을 언제나 수많은 작은 점으로 채웠다. 인상주의자들이 표현하고자 했던 '빛'을 더 순수하게, 또 과학적으로 표현하고 싶어서 물감을 섞지 않고 색점을 찍었기 때문이다.

점으로 찍어 그린 그림이라고 말은 쉽게 하지만, 거의 1미터에 육박하는 이 그림 전체를 점으로 채웠다고 상상해보면 그 노고가 보통이 아니었음을 짐작할 수 있다. (쇠라의 작품은 대개 굉장히 크다. 3미터에 달하는 작품도 있다.) 열정을 너무 쏟아부어서일까. 쇠라는 서른두 살이라는 젊은 나이에 사망했다.

조르주 쇠라
Georges Pierre Seurat
1859-1891

「분첩을 가지고
화장하는 젊은 여인」
c. 1888-90,
캔버스에 유채,
95.5×79.5cm,
코톨드 갤러리

(flowers and woman)

질감이 감싼 풍경

　그림 속에서 고개를 숙인 채 글을 쓰는 여인은 뷔야르의 어머니다. 남편이 사망한 이후 바느질 상점을 열어 생계를 이어간 어머니 덕분에, 뷔야르는 패턴이 가득한 천에 둘러싸여 살았다. 뷔야르의 작품에 직물 패턴이 가득한 것은 이 때문이다. 어머니는 평생 동안 뷔야르의 가장 든든한 지지자였다.

　뷔야르는 정통 미술사의 계보에서는 중심으로부터 살짝 비껴나 있다. 이는 직물 패턴처럼 보이는 화면 때문이라고 학자들은 분석한다. 작품을 평가할 때 '남성적'인 특성을 우위로 두던 미술사에서, 뷔야르의 옷감 같은 작품은 '여성적'이라 간주되며 평가 절하되었다는 것이다. 이토록 아름다운 작품을 남긴 뷔야르로서는 억울한 일이 아닐 수 없다.

에두아르 뷔야르
Édouard Vuillard
1868-1940

「글쓰는 뷔야르 여사,
보크레송에서」
1920-1924,
종이에 파스텔,
31.4×24.5cm,
개인 소장(추정)

시클라멘, 생명의 힘

시원한 청색이 주를 이루는 화면 속, 왼편에는 시클라멘 화분이, 오른쪽에는 단발머리의 여인이 쪼그려 앉아 있다.

작품의 주인공은 화가의 아내였던 소피아다. 이 그림이 그려진 1921년은 두 사람이 결혼한 지 일 년 정도 되었을 무렵인데, 신혼 초 소피아는 심한 경련과 신장염으로 생사의 갈림길에 놓여 있었다고 한다. 다행히 소피아는 극적으로 회복했고, 그라마테는 건강해진 아내의 모습을 개화하는 시클라멘과 함께 담았다.

시클라멘은 키가 매우 작은데, 아마 척박한 기후에 적응하기 위해 몸을 한껏 낮춰서일 거다. 작은 꽃임에도, 색이 무척 강렬하다. 이른봄, 산등성이에 진분홍의 시클라멘이 지천으로 필 때면 마치 생명의 폭죽이 터지는 것 같다.

죽음의 문턱에서 살아 돌아온 아내와 쌀쌀한 초봄에 꽃을 피워내는 시클라멘. 그라마테는 아내와 시클라멘에게서 각각 죽음과 겨울을 뚫고 얻은 '생명'이라는 공통점을 발견했을 거다. 시클라멘이 겨울을 이기고 꽃을 피우듯, 아내가 병마를 극복하고 삶을 얻었음을 축하하는 작품일 수도 있겠다.

발터 그라마테
Walter Gramatté
1897-1929

「시클라멘과 소녀」
1921,
캔버스에 유채,
66.0×77.4cm,
소장처 미상

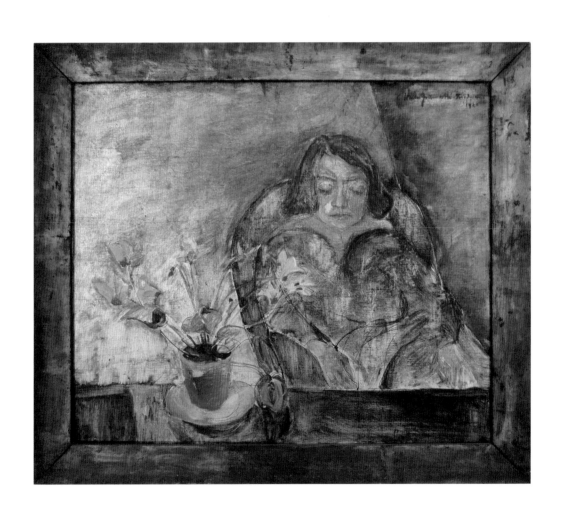

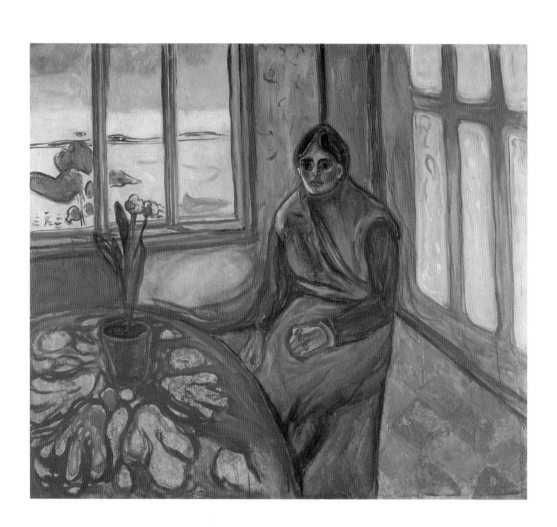

흔들리는 마음

창문을 통해 노란 햇살이 가득 들어옴에도 불구하고 작품은 명랑하지 않다. 오히려 불안하다. 방바닥과 테이블의 각도가 심하게 기울어져 있는데다 여인의 머리 바로 위로 벽의 모서리를 나타내는 직선이 지나가서 그렇다. 테이블 위 무늬 또한 어지럽다. 불안정한 방의 분위기는 여인의 마음 상태를 대변하는 것 같다.

작품 속 여인은 뭉크의 동생, 레우라다. 뭉크보다 네 살 어린 동생으로 어린 시절 정신병을 진단받았다. 뭉크를 연구하는 전문가들은, 뭉크가 유전적으로 자신이 동생과 같은 질환을 갖고 있을지 모른다며 불안해했다고 이야기한다. 실제로 뭉크는 '멜랑콜리'라는 주제로 여러 작품을 남겼다. 정신질환에 대한 뭉크의 지속적인 염려 내지는 관심을 볼 수 있다. 그렇게 생각하면, 이 작품 속 불안한 분위기는 정신질환에 대한 뭉크 자신의 걱정스러운 마음을 표현한 것일 수도 있다.

에드바르 뭉크
Edvard Munch
1863-1944

「멜랑콜리」
1911,
캔버스에 유채,
120.0×125.0cm,
뭉크 미술관

코카콜라와 꽃

1900년에 만들어진 코카콜라 광고다. 백 년도 더 전부터 사람들이 코카콜라를 마시고 있었다는 사실이 새삼 놀랍다. (코카콜라가 만들어진 것은 무려 1886년이었다.)

이미지를 자세히 살펴보면, 코카콜라의 초기 브랜딩 전략을 알 수 있다. 화면 중앙에는 인형 같은 얼굴의 여자가 로코코 스타일의 화려한 의상을 입고 깃털 달린 모자를 쓰고 진주 목걸이를 늘어뜨린 채 앉아 있다. 이 아리따운 여인이 하얀 장갑을 낀 손에 들고 있는 것이 코카콜라다. 고급 유리잔에 담겨 있다. 새끼손가락까지 꺾어 올렸다. 앞에는 "5센트짜리 코카콜라를 마시세요"라는 문구가 들어 있는 정교한 장식의 액자가 놓여 있다. 이렇게 우아한 세팅에 꽃이 빠지면 섭섭하다. 노란 장미 세 송이를 담은 갈색 화병도 보인다.

이는 모두 당시 코카콜라를 고급 상품으로 만들려는 장치다. 저렴한 청량음료로 간주되는 지금과는 온도차가 크다.

작자 미상

코카콜라 광고
1900,
다색 석판화

{ flowers and woman }

모자를 쓴 여인

 키르히너의 작품 속 파란 얼굴의 주인공은 도리스 그로세다. 키르히너가 '도도'라는 애칭으로 불렀던 모델이자 연인이었다. 11남매의 아홉번째 아이로 태어난 도리스는 일찍이 아버지와 어머니를 여의고, 드레스덴에서 상점 점원으로 일하다가 1903년(또는 1904년) 무렵 키르히너를 만났다. 그들은 1911년, 키르히너가 베를린으로 떠날 때까지 관계를 이어갔다.

 키르히너와 헤어진 후 도리스의 행적은 정확하지 않다. 1930년대 중반, 드레스덴에서 모자 만드는 사람으로 등록된 주민증이 확인될 뿐이다. 키르히너의 모델이 아닌 이상 도리스는 수많은 평범한 여인 중 하나였을 뿐이기에 미술사는 그녀에 대한 기록을 열심히 남기지 않았다. 그럼에도 궁금해진다. 쉽지 않은 인생의 전반부를 보내다가, 전도유망한 화가의 모델로 최신 아방가르드 미술을 접했던 그녀는 그후 어떻게 살았을까. 그녀는 왜 수많은 직업 중 모자를 만드는 사람이 되었을까. 혹시 키르히너의 모델로 활동할 때 써보았던 다양한 모자가 그녀에게 새로운 돌파구를 만들어줬던 걸까.

에른스트 루트비히 키르히너
Ernst Ludwig Kirchner
1880-1938

「도도의 초상(앉아 있는 여인)」
1910,
캔버스에 유채,
112.0×114.5cm,
노이에 피나코테크

{ flowers and woman }

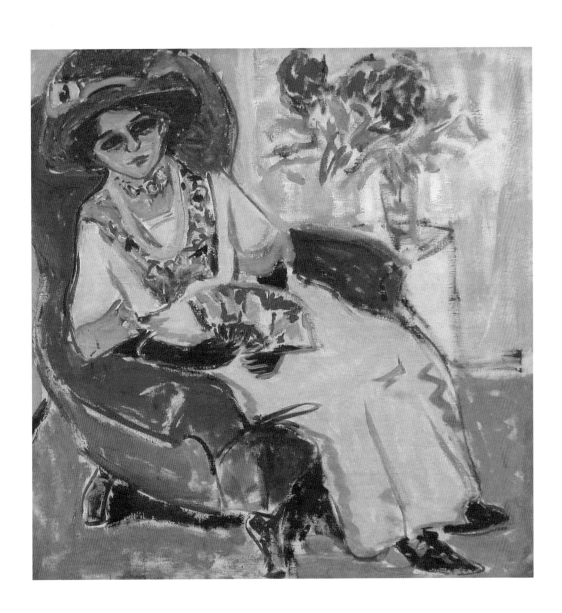

꽃을 찾아서

숨은그림찾기를 하는 것 같은 재미를 주는 이 작품은 프랑스의 화가, 로베르 들로네의 것이다. 미술사에서 들로네는 아내 소니아 들로네와 함께 '오르피즘'으로 분류된다. 음악의 율동감을 추상적인 형태, 특히 원의 형태를 빌려 표현하는 화파다. 이 작품에서도 들로네는 다양한 크기와 다채로운 색의 원으로 화면을 표현했다.

작품의 배경은 포르투갈이다. 프랑스 사람이었던 로베르 들로네와 러시아 출신이었던 아내 소니아 들로네 부부는 제1차세계대전이 발발한 후 파리를 떠났다. 그들은 마드리드와 리스본을 거쳐 포르투갈 북쪽 해안 마을인 빌라 두 콘드에 다다랐다. 두 사람은 그곳의 강한 햇빛에 매료되었고, 포르투갈의 여유로운 분위기에도 빠져들었다. 들로네는 1915년 6월부터 1916년 3월까지 거기 머무르며 그곳의 꿈같은 분위기를 반영하는 작품을 다수 남겼다. 그중에서도 2미터가 넘는 이 작품은 걸작을 남기고자 했던 그의 야심이 한껏 담긴 대표작이다.

로베르 들로네
Robert Delaunay
1885-1941

「거대한 포르투갈 여인」
1916,
캔버스에 유채와 왁스,
180.0×205.0cm,
티센 보르네미사 미술관

시대의 소용돌이 속에서

키르히너는 20세기 초, 드레스덴과 베를린에서 미술의 혁신을 추구했던 화가다. 제1차세계대전의 소용돌이 속에서 날카로운 선과 강한 색채로 사회에 흐르던 긴장과 위태로움을 표현했다. 이 작품에서는 특히 배경에 그 특유의 뾰족뾰족한 선이 나타난다.

화가로서의 소명을 다하던 키르히너는 참전해서 전쟁의 참상을 두 눈으로 목격하고 정신적으로 큰 충격을 받았다. 조기 전역을 한 뒤 스위스의 자연 속에서 몸과 마음을 회복하며 작품활동을 시도했지만, 불운한 시대는 그를 또 한번 덮쳤다. 1937년 나치 정권은 뮌헨에서 선전용으로 마련한 '퇴폐미술 전시회'에 키르히너를 포함시켰다. 무서운 권력이 자신을 불건전한 화가로 지목하자 그의 불안감은 증폭되었다. 결국 키르히너는 일 년 뒤 스스로 생을 마감했다. 시대의 소용돌이를 피할 수 없었던, 아까운 화가 중 하나다.

에른스트 루트비히 키르히너

「조각이 있는 정물」
1924,
캔버스에 유채,
60.5×50.5cm,
쿠어 예술 박물관

세 여신

페테르 파울 루벤스

「삼미신」
1630-35,
캔버스에 유채,
220.5×182.0cm,
프라도 미술관

　사별한 루벤스는 사 년간 홀로 지낸 후 새로운 여인을 만난다. 16세의 아가씨, 헬레나 파우르멘트였다. 헬레나는 첫번째 부인 이사벨라와는 달리 평범한 집안의 딸이었다. 다만 그 미모가 뛰어나기로 정평이 났다고 한다. 루벤스는 서른일곱 살 어린 헬레나와 1630년, 재혼을 했고, 다섯 명의 아이를 낳았다. (막내 아이가 루벤스가 죽은 직후에 태어났을 정도로 이 둘은 금슬이 좋았다.)

　아내 헬레나를 끔찍이 사랑했던 루벤스는 그녀를 모델로 하여 여러 작품을 남겼다. 「삼미신」도 그중 하나다. 르네상스 시대부터 꾸준히 그림의 소재가 된 '삼미신'은 그리스 신화에 등장하는 제우스의 세 딸인 아글라에아, 탈리아, 에우프로시네다. 각각 아름다움, 풍요로움, 기쁨을 상징한다. 루벤스는 이들 중 아름다움을 상징하는 여신의 모델로 헬레나를 선택했다. 화면의 가장 왼편에 자리한, 금발의 여인이다. 현대의 기준에서는 세 여인이 다소 후덕해 보일 수 있지만, 그 당시로서는 최고의 몸매였다.

에두아르 마네 　「올랭피아」
1863,
캔버스에 유채,
190.0×130.5cm,
오르세 미술관

고루한 관습에 도전하다

19세기 말 프랑스에서 엄청난 스캔들을 불러일으켰던 마네의 「올랭피아」다. 논란의 이유는 이렇다.

먼저 마네의 「올랭피아」 속 여성은 전통적인 누드화의 여성과는 달리 관람자(당시로서는 대부분 남성)를 똑바로 쳐다본다. 그림 속 여인과 눈이 마주친 관람자는 불편함을 느끼게 된다. 아무리 그림이라 해도 옷을 벗은 여자와 눈을 마주치는 것은 민망한 일이니까. 게다가 이 여자는 신화 속 비너스도 아니고, 저 먼 곳 아프리카의 여인도 아니다. 19세기 말 파리에 살던 남성이라면 이 여성이 같은 도시에 살고 있는 매춘부임을 단번에 인지할 수 있었다. 어쩌면 어젯밤 마주쳤을지도 모를 실재하는 여성인 것이다. 쳐다보기 껄끄러운 또하나의 이유다. 이렇게 마네는 '누드화의 정석'을 거부했다.

형식 면에서 보면, 마네의 「올랭피아」는 지나치게 평면적이다. 여자는 마치 종이인형을 오려다 붙인 것 같고, 배경도 벽과 커튼으로 막혀 답답하다. '그림의 정석'이었던 입체감과 원근감을 과감히 부정한 것이다.

이처럼 여러 이유로 관람자는 그림 속 올랭피아와 이를 그린 마네를 도발적이라 느꼈을 수밖에 없다. 마네는 이로써 정통 미술계에 과감히 도전장을 내밀고 회화의 새로운 막을 열었다.

대상화된 여성

그림 속에 다소곳하게 앉아 있는 여성은 그림을 그린 필립 레슬리 헤일의 아내 릴리언이다. 그녀 또한 화가였다. 비록 남편의 그림 속에서는 전문적인 능력을 가진 예술가의 모습으로 그려지지 않았지만 말이다.

실제로 이 그림은 여성을 묘사한 방식 때문에 큰 논란을 불러일으켰다. 정원에 핀 꽃 같은 존재로, 다시 말해 수동적인 대상으로 표현했다는 지적을 받은 것이다. 붉은 장미와 릴리언이 허리 뒤춤의 붉은 리본, 머리에 꽂은 꽃까지 연결되면서 헤일이 여성을 마치 꽃처럼 '대상화'했다는 의심은 더욱 증폭되었다.

그 당시 미국에서는 여성의 참정권 문제를 심각하게 논의하고 있었다. 반대와 찬성의 입장이 첨예하게 대립했던 만큼, 하나의 그림에도 더더욱 민감하게 반응할 수밖에 없었다.

필립 레슬리 헤일
Philip Leslie Hale
1865-1931

「새빨간 덩굴장미」
c.1908,
캔버스에 유채,
64.1×76.6cm,
펜실베이니아 미술 아카데미

누구의 아내가 아닌 그녀

한 여인이 푸른 하늘 아래 펼쳐진 황금색 들판을 지나 노란 꽃을 한아름 들고 걸어온다. 오른손에는 푸른 꽃 한 줄기도 들고 있다. 해가 강한지 모자로 드리운 그림자가 얼굴 전체를 덮었다. 푸른색과 노란색이 청명한 대조를 이룬다.

미카엘 앙케르가 그린 아내의 초상이다. 그는 이 작품 외에도 아내의 초상을 몇 점 더 그렸다. 대부분의 그림에 '아나 앙케르', 또는 '화가 아나 앙케르'라는 제목을 붙였다. '화가의 아내'나 '여인'이 아니었다. 그는 아내의 이름을 부르고 전문적인 직업을 명시했다.

아내를 표현하는 방식도 눈여겨볼 만하다. 작품 속에서 아나 앙케르는 머리를 들고서 먼 데 시선을 두고 있다. 당당하고 권위 있는 모습이다. (다른 그림에서도 마찬가지다.) 학자들은 이것이 아내에 대한 존경심을 나타낸 것이라 해석한다.

아내를 멋진 화가이자 삶의 동반자로서 아끼고 존중하던 미카엘 앙케르의 태도가 묻어난다.

미카엘 앙케르
Michael Ancher
1849-1927

「들판에서 돌아오는 아나 앙케르」
1902,
캔버스에 유채,
187.0×94.0cm,
스카겐 미술관

{ flowers and woman }

여성 화가와 꽃

과거 여성 화가들은 여러 제약 속에서
꽃과 자연을 화폭에 담아왔습니다.
하지만 그들은 이를 한계가 아닌
자신만의 예술적 언어로 승화시켜,
강렬하면서도 섬세한 꽃 그림을 남겼습니다.
그들의 개성 있는 작품을 통해
다양한 아름다움을 마주하시면 좋겠습니다.

female painters and flowers

아르망 캄봉
Armand Cambon
1819-1885

「꽃 연구」
c. 1859,
캔버스에 유채,
27.0×21.5cm,
앵그르 미술관

그럼에도, 다시 그림을

아르망 캄봉이 이 그림을 그렸을 무렵, 프랑스 미술계에서는 장르에 따른 위계질서가 확고했다. 역사화나 종교화는 가장 위에, 정물화는 가장 아래에 위치했다. 실력을 인정받기 위해서는 당연히 역사화나 종교화를 그려야 했다. 역사화나 종교화에는 인물이 많이 등장하기에 이를 그리려면 모델을 보며 인체의 골격과 근육을 그리는 방법을 훈련받아야 한다. 여성에게는 허락되지 않던 교육이다.

그래서 여성은 주로 정물화를 그릴 수밖에 없었다. 꽃은 그중에서도 단골 소재였다. 아름답기도 하고, 여성이 그리기에 '어울린다'는 선입견도 있었기 때문이다.

이 작품 속 여성도 정물화, 그중에서도 꽃 그림을 그리고 있다. 한쪽으로 갸우뚱한 머리를 보니, 형태나 구도에 대해 고심중인가보다. 스케치를 끝내고 어떤 색채를 사용할까 고민하는 걸지도 모르겠다. 이렇게 진지하게 그림을 그려도 그녀의 꽃 그림은 결코 높이 평가될 수 없었다. 그림 속 여성도 그 사실을 알았을 거다. 그럼에도, 붓을 든다.

생명력 넘치는 영혼

고아였던 세라핀 루이는 파리 중산층 가정에서 가정부로 일을 하면서 생계를 유지했다. 언제부터인지는 정확지 않지만, 루이는 일을 마친 뒤 자신의 방으로 올라가 혼자 촛불을 켜고 그림을 그렸다. 골방에서 그린 그림이 대중에게 알려진 것은 비평가 빌헬름 우데 덕분이었다. 어느 날, 우데는 우연히 이웃집에서 사과 정물화를 보고 감탄했고, 수소문 끝에 그것이 가정부의 작품임을 알게 되었다. 그는 세라핀 루이의 그림을 전시에 포함시켰고, 이 일을 계기로 루이는 점차 이름을 알리게 되었다.

세라핀 루이의 작품은 생명력이 넘친다. 손을 대면 꽃을 움츠리는 미모사의 민감한 움직임을 반영한 듯 구불대는 선이 요동친다. 식물에서 느껴지는 리듬감이 화병까지 전해진다. 어쩌면 환상적인 그녀의 화면은 환각과 같은 정신질환을 앓던 자신의 모습이 투영된 건지도 모른다.

세라핀 루이
Séraphine Louis
1864-1942

「미모사 다발」
1932,
캔버스에 유채,
145.0×97.0cm,
라발 미술관

새로운 도전의 시간

베르트 모리조의 「달리아」다. 인상주의 특유의 부드럽고 빠른 붓질과 온화한 색채가 돋보이는 동시에 사물의 완전한 형태를 잃어버리지 않았던 모리조의 고전주의적 성향도 드러나는 작품이다.

특이한 점은 꽃의 표현이다. 꽃을 그린 정물화는, 꽃이 화면의 중심이 되도록 가장 눈에 잘 띄는 지점에 크고 탐스럽게 그리는 것이 정석이다. 탁월한 실력자였던 모리조가 이를 몰랐을 리 없다. 그런데도 모리조는 화면 중심에 꽃이 아닌, 하얀 꽃병을 배치했다. 달리아 꽃은 화면 위쪽으로 끌어올려졌다. 이유는 정확하지 않지만, 여러 구도를 실험하는 연습용 그림이 아니었을까 싶다. 그답지 않은 구도도 그렇지만, 생전에 이 작품을 어디에도 전시한 적이 없다는 점에서도 그렇다.

이 작품은 모리조가 사망한 후, 동료 인상주의자들이 기념 전시에 포함시키면서 대중에 알려졌다. 지금은 미국 클라크 아트 인스티튜트에 소장돼 있다.

베르트 모리조

「달리아」
1876,
캔버스에 유채,
45.7×55.9cm,
클라크 아트 인스티튜트

책과 꽃이 담긴 풍경

소피야 쿠브신니코바
Софья Петровна
Кувшинникова
1847-1907

「지혜와 아름다움」
1898,
캔버스에 유채,
사이즈 미상,
레비탄 하우스 미술관

러시아 화가 소피야 쿠브신니코바는 화가 이사크 레비탄과 연인의 관계였다. 레비탄이 소피야를 찾아오면, 소피야는 피아노를 치고 레비탄은 그림을 그리며 시간을 보냈다. 소피야가 남편과 정식 이혼 절차를 밟았는지는 확실하지 않지만, 1894년부터 소피야는 레비탄과 호수 근처의 집에서 함께 살았다. 그러나 이후 레비탄이 더 젊은 여자를 만나면서 소피야는 모스크바로 돌아갔다.

이 작품은 1898년, 소피야가 51살이 되었을 때 그린 작품이다. 남편과 갈라서고, 레비탄과도 완전히 결별한 후였다. 그림 속에는 펼쳐진 책 위로 꽃이 놓여 있다. '지혜와 아름다움'이라는 그림 제목으로 짐작건대 책은 지혜를, 꽃은 아름다움을 뜻할 것이다. 함께하던 사람들을 떠나보내고 혼자가 되기로 한 소피야가 지혜와 아름다움에 대해 어떤 생각을 갖고 있었을지 문득 궁금해진다.

[여성 화가와 꽃]

회색빛 풍경

마리 로랑생은 피카소의 아틀리에이자 예술가들의 모임이 이뤄지던 '세탁선'에 화가로서 출입하던 유일한 여성이었다. 제1차 세계대전 때 독일인 남편 때문에 도피 생활을 해야 하는 어려움을 겪었지만, 이혼 후 프랑스로 귀국한 뒤로는 특유의 몽환적이고 아련한 느낌의 초상화로 명성을 얻고 많은 부를 획득하며 성공 가도를 달렸다.

로랑생은 꽃 정물화도 상당수 남겼지만, 인물화에 비해 좋은 평가를 받지는 못했다. 꽃 그림에 대한 혹평을 듣고 많이 울었다는 기록도 있다. 그러나 작품에 사용된 세련된 색채 감각을 보면 당대의 혹평은 수긍하기 어렵다. 마리 로랑생은 특히 회색을 잘 사용했는데, 이 작품에서도 '회색'이라는 범주 안에서 섬세한 변주를 목격할 수 있다. 화면에 생기를 더하는 오렌지색도 놓치지 않은 화가의 센스다.

마리 로랑생
Marie Laurencin
1883-1956

「꽃다발」
1939,
캔버스에 유채,
사이즈 미상,
마리로랑생 미술관

{ female painters and flowers }

파국의 추억

서로를 열렬히 사랑했던 쉬잔 발라동과 음악가 에리크 사티는 육 개월 만에 파국을 맞았다. 에리크 사티가 어느 날 쉬잔의 벗은 몸에서 자신의 어머니를 떠올린 후부터 그들은 육체적 관계를 맺을 수가 없게 됐고, 그 일로 자주 다투다 결국 발라동이 사티를 떠나 둘은 남남이 되었다.

사티는 그 이후로도 오랫동안 발라동을 생각했던 것으로 보인다. 〈나는 당신을 원해요〉라는 에리크 사티의 명곡은 쉬잔 발라동을 생각하며 만든 곡이다. 사티가 죽은 후 그의 아파트에는 두 장의 그림이 남아 있었다. 하나는 쉬잔 발라동이 그려준 사티의 초상화였고, 또다른 그림은 사티가 그린 발라동의 초상화였다. 부치지 않은 편지 한 묶음도 함께 발견되었다. 수신인은 모두 쉬잔 발라동이었다.

이 그림은 쉬잔 발라동이 에리크 사티와 헤어진 후 십칠 년이 흐른 뒤 그린 것이다. "솟아나는 추억은 괴롭기도 즐겁기도 하다"던 그녀의 가슴에 에리크 사티는 어떻게 남았을까 문득 궁금해진다.

쉬잔 발라동

「둥근 테이블 위의 꽃병」
1920,
패널에 유채,
73.6×53.0cm,
개인 소장(추정)

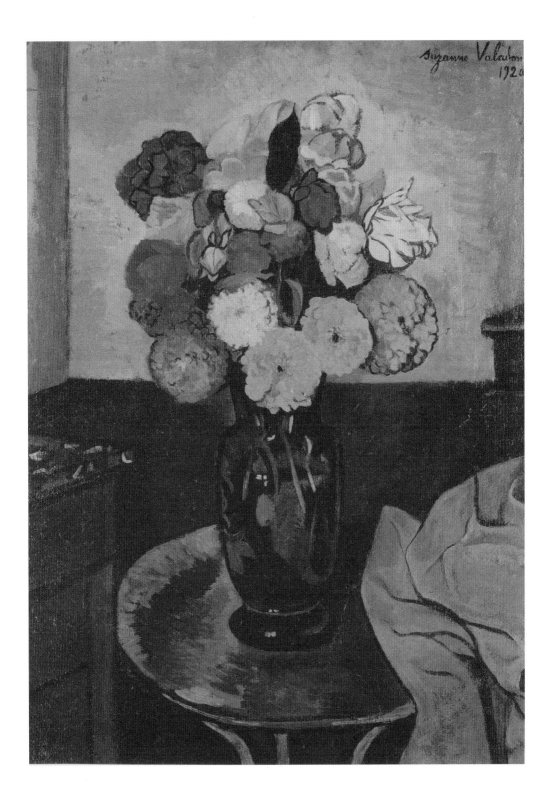

여성, 홀로 세상에 서다

전통적으로 여성의 벗은 몸은 늘 남성 화가들에 의해 그려지는 '대상'이었다. 그러나 이 작품은 아니다. 화가 파울라 모데르존 베커는 자신의 벗은 몸을 직접 그렸다. 벗은 여성의 몸이지만 전혀 관능적이지 않다. 단순하고 힘있는 구도와 필치를 사용해 당당하고 굳건한 이미지를 만들어냈다. 누군가를 유혹하는 눈빛도 아니다. 남을 신경쓰지 않고, 홀로 우뚝 선 최초의 여성 누드다.

이 그림을 그렸을 때 파울라 모데르존 베커는 화가인 남편을 독일에 남겨둔 채 파리로 떠나와 있었다. 본인 역시 화가였음에도 누군가의 아내로 먼저 인식되는 현실, 남편의 수입에 기대어 사는 방식에서 벗어나 전문적인 화가로 독립하고자 한 것이다.

작품을 완성한 후 베커는 서명을 어떻게 할지 몰라 머뭇거렸다. 결혼 전 사용하던 이름인 파울라 베커도, 결혼 후 남편의 성이 더해진 파울라 모데르존 베커도 어색해서였다. 당당한 그녀의 자화상 뒤로 자리한 수많은 고민과 갈등을 읽어본다.

파울라 모데르존 베커
Paula Modersohn-Becker
1876-1907

「호박 목걸이를 한 자화상」
1906,
카드보드에 유채,
61.1×50.0cm,
바젤 미술관

시대와 불화하다

나탈리야 곤차로바는 화가, 의상 디자이너, 작가, 삽화가, 그리고 무대 디자이너 등 다방면에서 활발히 활동한 전천후 여성 예술가였다.

곤차로바는 조국 러시아에서 미술로 상당한 성과를 보였지만, 유럽 모더니즘을 따라 한다는 비판을 받으며 퇴출당했다. 바로 이 작품 같은 스타일이 문제였다. 그 당시 러시아에서는 사진처럼 사실적인 스타일을 요구했지만, 곤차로바는 보다 혁신적인 방향을 추구했다. 그림에 정치적인 메시지를 담으라는 나라의 요구 역시 거부했다.

1921년, 곤차로바는 파리로 거처를 옮겼다. 그리고 평생 조국으로 돌아가지 않고 파리에서 활발한 활동을 하다가 여생을 마친다. 러시아가 잃은 20세기의 거장이다.

나탈리아 곤차로바
Наталья Сергеевна
Гончарова
1881-1962

「노란 백합을 든 자화상」
1907,
캔버스에 유채,
77.0×58.2cm,
트레티야코프 국립미술관

{ female painters and flowers }

삶, 오직 삶이다

　멕시코의 화가 프리다 칼로는 열여덟 살에 당한 교통사고 때문에 침대에 누워 지내는 날이 많았다. 부모님은 딸을 위해 침대 천장에 거울을 매달아주었고, 칼로는 거기 비치는 자신의 얼굴을 그리고 또 그렸다.

　그녀의 자화상은 멕시코를 건너 프랑스에서도 큰 환대를 받았다. 루브르 박물관은 1939년, 프리다 칼로의 자화상을 구입하기도 했다. 생존한 외국 화가의 작품을 산 첫번째 사례였다. 파블로 피카소도 프리다 칼로의 작품에 관심을 보였다. (이 자화상 속에서 칼로가 착용한 귀걸이는 피카소의 선물이다.)

　칼로의 자화상에는 그녀의 슬픔, 분노, 아픔이 고스란히 묻어 있다. 그러나 그러한 감정 아래 삶의 고통을 뚫고 가겠다는 결연한 의지가 늘 보인다. 언제나 화면을 직시하는 눈빛이 그것을 말해준다. 칼로의 작품을 볼 때마다 마음이 아프면서도 한편 용기가 나는 이유는 그녀의 눈빛에 서린 삶에 대한 의지 때문이 아닐까.

프리다 칼로
Frida Kahlo
1907-1954

「엘로서 박사에게 보낸
자화상」
1940,
캔버스에 유채,
59.5×40.0cm,
개인 소장

{ female painters and flowers }

{ winter wonderland }

뒤늦게 알려진 예술가

　작품 속에서 두 손을 가지런히 모은 여성은 르네상스 시대, 대천사 가브리엘의 방문을 받는 마리아의 자세를 연상시키며, 영적인 세계에 대한 화가의 관심을 보여준다. 형식적으로는 화면의 구조를 생각하며 적극적으로 나무의 형태와 색채를 변형시켰다. 신비로운 분위기다. 애그니스 로런스 펠턴의 작품이다.

　펠턴은 독일에서 태어났지만, 세계대전의 소란 속에서 부모님을 따라 일곱 살에 미국으로 건너갔다. 미국을 대표하는 여성 화가 조지아 오키프와 동시대를 살았고, 같은 선생님을 사사했다. 이 작품을 포함해 좋은 그림도 많이 남겼다. 하지만 미국 내외에서 그녀의 인지도는 현저히 낮았다. 특별한 화파에 속하지 않았고, 미술계의 네트워크도 탄탄하지 않았기 때문으로 보인다.

　다행인 것은 최근 펠턴에 대한 관심이 서서히 커지고 있다는 점이다. 곧, 그녀에 대해 더 많은 사실을 알 수 있을 것 같다.

애그니스 로런스 펠턴
Agnes Lawrence Pelton
1881-1961

「보라와 회색의 방 장식」
1917,
캔버스에 유채,
165.7×135.6cm,
울프소니언 플로리다
국제대학교

꽃과 미술의 요정

부유한 가정에서 태어난 로라 쿰스 힐스는 어린 시절부터 미술에 소질을 보였지만, 그 시대 많은 여성들이 그랬듯 정식으로 미술 교육을 받기가 어려웠다. 힐스는 여성에게 열려 있던 예외적인 수업을 찾아야 했고, 거기에도 두 달 또는 석 달 정도만 한시적으로 참여할 수 있었다. 그럼에도 힐스는 1900년대 초반 자신의 이름을 건 스튜디오를 열었고, 순수 회화와 상업 미술을 오가며 작품 활동을 지속했다.

힐스는 특히 이 작품과 같은 수채화를 많이 발표했다. 당시 미술계에서 수채화 작품은 유화의 밑작업 정도로 여겨졌지만, 힐스는 개의치 않았다. 그 매체가 자신의 성향이나 표현하고자 하는 주제와 더 부합했기 때문이다. 실제로 이 작품에서 순수하고 순결한 분위기의 꽃의 요정이 완성된 것은 투명하고 맑은 수채화의 특성 덕분이다.

로라 쿰스 힐스
Laura Coombs Hills
1859-1952

「꽃의 요정 II」
연도 미상,
종이에 수채,
사이즈 및 소장처 미상

해피 버스데이

델피늄, 폼폼 달리아, 피튜니아 등으로 이루어진 꽃다발이 작품 중앙에 크게 자리한다. 제목 그대로, 생일을 축하하기 위한 꽃다발이다. 꽃다발 주위에는 네 명의 인물이 보인다. 왼쪽 여성은 노란 캐노피에 기대앉아 스케치를 하고 있고, 우측에서는 주황색 바지를 입은 여인이 주황색 머리를 휘날리며 꽃꽂이를 한다. 그 위로는 두 명의 여성이 녹색 테이블에 마주앉아 있다. 네 명의 여인은 각각 스테트하이머 자신과 어머니, 그리고 두 명의 자매이다. 이들 중 누가 스테트하이머일까?

이 작품을 소장하고 있는 넬슨앳킨스 미술관은 꽃꽂이를 하고 있는 우측 하단의 여성이 스테트하이머라 설명한다. 그렇다면 그녀는 지금 누구를 위한 꽃을 꽂고 있는 걸까?

정답은 스테트하이머 자신이다. 스테트하이머는 매해 생일이면 자신을 축하하기 위한 꽃다발을 직접 샀고, 화병에 담아 그림으로 남기곤 했다. 즉, 그림 속 스테트하이머는 자신의 생일 꽃다발을 사온 뒤 화병으로 옮기는 중이고, 그림 밖의 스테트하이머는 그 꽃을 보며 자신의 생일 꽃다발을 그린 것이다. 자신의 생일날 스스로에게 꽃을 선물하는 것. 스테트하이머가 스스로를 사랑하는 하나의 방법이었다.

플로린 스테트하이머
Florine Stettheimer
1871-1944

「생일 꽃다발」
1932,
캔버스에 유채,
76.2×66.3cm,
넬슨앳킨스 미술관

시대를 앞선 천재

스웨덴의 화가 힐마 아프 클린트는 (현재까지 확인된 바에 의하면) 그 어떤 화가보다도 먼저 추상화를 그렸다. 그녀가 처음 남긴 추상화는 1906년으로 확인되는데, 이것은 그간 초기 추상미술의 3대 거장으로 추앙받던 몬드리안, 칸딘스키, 말레비치보다도 앞선 것이다. 그럼에도 클린트는 '최초'의 타이틀을 남성 화가에게 빼앗긴 채 오래도록 미술사에서 묻혀 있었다.

클린트는 평소 영적 세계에 관심이 많았고, 불분명한 형상을 그림으로써 눈에 보이지 않는 세상을 표현하고자 했다. 바이올렛 배경 위로 피어나는 동그라미들은 마치 다른 차원의 세계를 부유하는 꽃망울 같고, 해독할 수 없는 문자는 미래로 보내는 편지 같기도 하다.

당시 세상은 클린트의 작품을 이해하지 못했다. 그녀는 전시할 기회를 얻지 못했고, 이렇다 할 평론 한 편 받지 못했다. 세상이 자신의 작품을 이해할 준비가 아직 안 되어 있다고 판단한 클린트는 사후 이십 년간 절대로 그림을 전시하지 말라는 유언을 남겼다. 클린트가 세상을 떠난 지 팔십 년이 다 되어가는 지금에서야 '힐마 아프 클린트'라는 이름이 조금씩 들려오기 시작한다.

힐마 아프 클린트
Hilma af Klint
1862-1944

「더 텐 라지스트 No.5,
성인기」
1907,
종이에 템페라와 유채,
321.0×240.0cm,
힐마 아프 클린트 재단

{ female painters and flowers }

여행중 만난 꽃

여행지에서 만난 꽃들은 화가들에게 영감의 원천이 되었습니다.
고갱이 타히티섬에서 만난 이국적인 꽃이나
마티스가 모로코에서 담아낸 신비로운 풍경처럼,
각지에서 마주한 꽃들은 화가들의 작품 속에서
새로운 형태와 빛으로 피어났습니다.
그들의 시선을 따라 함께 꽃의 여행을 떠나보세요.

flowers at a travel destination

마틴 존슨 히드　「허밍버드와 시계초」
c. 1870-83,
39.3×54.9cm,
캔버스에 유채,
보스턴 미술관

수난의 꽃, 시계초

미국의 화가였던 히드는 주거지였던 뉴욕을 벗어나 브라질 등의 남쪽 나라로 자주 여행을 떠났다. 이 작품은 그가 쉰이 넘어 콜롬비아, 파나마 등을 여행하던 시기에 그린 시계초다.

'시계초'라는 이름은 꽃 모양이 시계의 문자판, 바늘의 생김새와 유사하다고 하여 일본인들이 붙인 이름이다. 16세기 미국 선교사들은 같은 꽃을 패션 플라워, 즉 수난의 꽃이라 불렀다. 열 장의 꽃잎이 십자가 사건 때 예수님 곁에 있던 열 명의 사도를,

부화관은 가시관을, 덩굴은 채찍을, 그리고 세 개의 암술머리는 십자가의 못을 연상시킨다는 이유에서였다.

그러나 히드가 종교적 의미로 이 그림을 그린 것은 아니었다. 그는 오히려 다윈의 진화론에 동의했다. 굳이 허밍버드와 시계초를 한 화면에 담은 것도 허밍버드가 시계초의 암술과 수술에 접근하여 수정시킬 수 있도록 그 부리가 뾰족하게 '진화'되었다는 주장을 나타내기 위함이었다. 그러고 보면, '그리스도의 수난'이라는 뜻을 가진 꽃을 진화론에 동조하는 의도로 그린 것이 다소 모순적으로 느껴진다.

스타니스와프 마슬로프스키
Stanisław Masłowski
1853-1926

「야레마의 둠카」
1879,
캔버스에 유채,
59.0×117.0cm,
바르샤바 국립미술관

여행길에 올라

커다란 하얀 구름이 낮게 떠 있는 넓은 초원에 노란색, 푸른색, 흰색의 야생
화가 끝없이 펼쳐져 있다. 폴란드의 화가 스타니스와프 마슬로프스키는 가로
로 긴 캔버스를 통해 초원의 광활함을 효과적으로 표현했다. 끝이 없을 것 같
은 이 초원에는 전통 복장을 입은 남녀가 검정 말과 함께 서 있다. 여행중인지

말 위에는 물병 여러 개가 놓여 있다. 남자는 전통 악기를 연주하고 있는데, 제목에서 언급했듯 우크라이나에서 전승되던 슬라브 전통음악 '둠카'를 연주하고 있는 중일 것이다.

화가로 활동하던 초기, 마슬로프스키는 우크라이나를 여행하며 영감을 받은 작품을 발표했다. 이 작품 또한 1878년의 여행을 바탕으로 그린 것이다. 전통음악을 주제로 표현한 바로 미뤄볼 때, 이 여행에서 마슬로프스키는 특별히 음악에 깊은 인상을 받았던 것으로 보인다. 여행을 통해 느꼈던 이국적이고 평화로운 분위기가 화면에 충만하다.

또다른 차원의 존재

폴 고갱
Paul Gauguin
1848-1903

「꽃과 환영이 있는 정물화」
c. 1892,
40.5×32.0cm,
캔버스에 유채,
취리히 미술관

후기 인상주의자였던 폴 고갱은 '화가는 상상력을 동원해 눈에 보이지 않는 것을 그려야 한다'고 주장했다. 눈앞의 현실을 정확하게 화면으로 옮기는 것을 목표로 하던 인상주의와는 전면 대치되는 입장이었다. 자신의 신념에 따라 고갱은 고국 프랑스에 살 때는 성경 속 내용처럼 종교적인 이야기를 담은 작품을 많이 남겼고, 이후 타히티에서 지낼 때는 토착적이면서 미신적인 느낌을 강조했다.

그의 후기작인 이 작품에도 주술적인 분위기가 강하다. 이국적인 분홍색 꽃이 담긴 유리병 뒤로 검은 망토를 쓴 형상이 보인다. 어두운 망토도 저승사자를 연상시키지만, 눈동자가 정확히 묘사되지 않아 다른 차원의 세계에 속한 존재처럼 느껴진다. 영적인 세상을 연상시키는 모습 뒤로는 커다란 꽃과 보라색 색채까지 더해졌다. 원시적이면서도 신비로운 분위기를 진하게 더하는 또다른 장치다.

나는 세계를 탐험하겠다

메리앤 노스의 식물화는 런던의 큐 식물원에서부터 시작되었다. 어린 시절 아버지와 함께 큐 식물원 온실을 찾은 메리앤 노스는 갖가지 이국적인 식물을 접했다. '식물 사냥'을 통해 여기 모인 식물에 어리고 호기심 많던 메리앤 노스는 매료됐다. 메리앤 노스는 그때 보았던 이국의 식물을 그림을 통해 소개하는 것을 자신의 소명으로 삼았다. 단, 자생지에서의 모습을 알리기 원했다. 그래서 노스는 마흔 살 무렵부터 캐나다, 미국, 자메이카, 브라질, 아프리카, 일본, 보르네오섬, 자바와 실론섬, 인도, 호주와 뉴질랜드 등지를 여행하며 그곳의 식물을 그림으로 남겼다.

여성이라면 응당 결혼하여 가정에 머물러야 했던 시절에 메리앤 노스의 행보는 특이한 것이었다. 때로는 비난 섞인 발언도 있었지만, 그녀는 "페티코트와 크리놀린을 입고도 나는 세계를 탐험할 겁니다"라고 응수했다.

처음 그녀에게 영감을 주었던 큐 식물원에는 메리앤 노스 갤러리가 있다. 특권층만 향유하던 식물에 대한 지식과 예술의 즐거움을 더 많은 사람이 누리기를 바라며 메리앤 노스가 직접 팔백여 점의 작품을 기증하고 사비를 들여 만든 공간이다. 매년 이백만 명이 넘는 방문객들이 이곳을 방문해 이곳의 아름답고 진귀한 식물 그림을 보며 감탄한다.

메리앤 노스
Marianne North
1830-1890

「양귀비」
1870년대,
보드에 유채,
33.6×22.8cm,
메리앤 노스 갤러리

{ flowers at a travel destination }

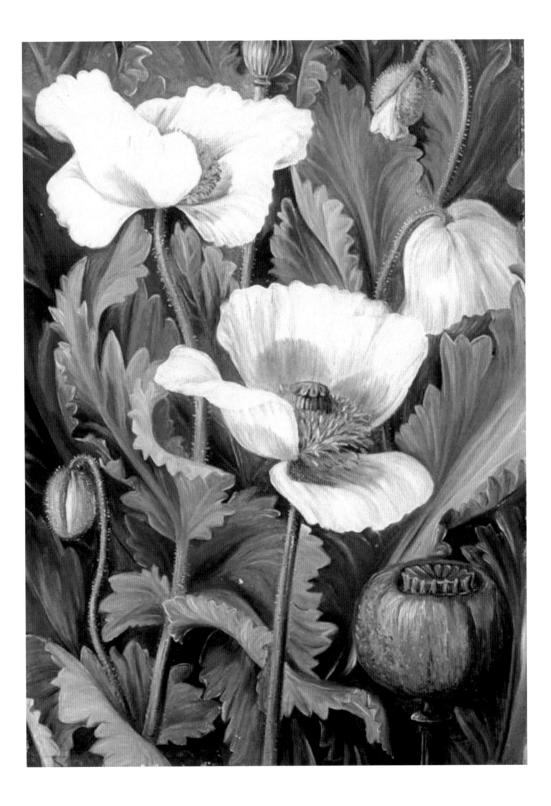

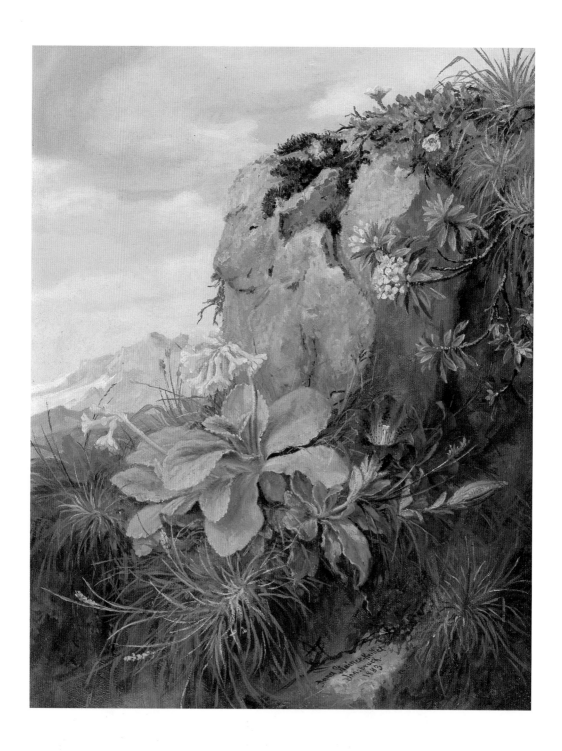

고난을 견디며 피어난 꽃

아나 슈타이너 크니텔
Anna Stainer-Knittel
1841-1915

「고산 지대에 핀 꽃」
1883,
패널에 유채,
35.5×27.5cm,
개인 소장

영화 〈사운드 오브 뮤직〉의 한 장면 같은 이 작품은 오스트리아의 초상화가이자 꽃을 즐겨 그린 아나 슈타이너 크니텔의 그림이다.

크니텔은 젊은 시절 독일 뮌헨으로 공부하러 갔지만, 여성을 받아주지 않는 분위기와 어려운 가정 형편 때문에 고향으로 돌아와야 했다. 그나마 그림 실력이 뛰어나 초상화가로 생계를 유지하며 삶을 이어갈 수 있었다.

그러다 1867년, 도예가였던 남편을 만나면서 꽃을 그리기 시작했다. 크니텔은 남편이 만든 컵과 접시에 꽃 그림을 그렸고, 이는 차차 독립적인 회화작품으로 발전했다.

나아가 크니텔은 1873년에 여성을 위한 회화 교실을 열고 평생토록 운영했다. 그림을 배우고 싶었지만 그럴 수 없었던 어린 시절의 자신과 같은 여학생이 없기를 바라는 마음에서였다.

크니텔이 그린 고산 지대의 식물들은 낮은 온도, 건조한 공기, 강한 자외선, 세찬 바람, 가뭄을 견디며 꽃을 피운다. 식물이 생장하기 어려운 환경을 딛고 기어코 예쁜 꽃을 피워내는 거다. 그 강인한 식물 위로 녹록지 않던 시대에 자신만의 예술을 꽃피운 크니텔의 모습이 겹친다.

세상이 모르던 곤충학자

많은 사람이 '곤충학자' 하면 가장 먼저 '파브르'를 떠올리겠지만, 사실 그보다 먼저 곤충을 면밀히 관찰하고 기록한 과학자가 있다. 이 그림을 그린 마리아 지빌라 메리안이다.

어린 시절 메리안은 누에를 기르면서 애벌레가 나방으로 변태하는 과정을 목격하고, 자신이 관찰한 바를 기록했다. 당시 사람들은 형태를 바꾸는 곤충과 파충류를 보며 인간도 늑대인간처럼 변할까봐 무서워했다. 메리안이 발견한 변태과정은 무지에서 비롯한 공포를 무찌를 충분한 증거를 제공했다. 그는 자신의 놀라운 발견을 글과 그림으로 남겼다.

더 놀라운 사실은 그녀가 무려 1980년대까지 역사 속에 묻혀 있었다는 사실이다. 그녀의 사망 후 이백여 년 동안 과학사와 미술사에서는 메리안을 언급조차 하지 않았다. 지금이라도 그녀의 이름과 연구, 작품이 알려져 다행이면서도 이런 놀라운 연구와 작품이 어딘가에 더 숨겨져 있지 않을까 하는 우려가 사라지지 않는다.

마리아 지빌라 메리안
Maria Sibylla Merian
1647~1717

「오크라」
1705,
양피지에 수채,
36.1×28.0cm,
암스테르담 대학교

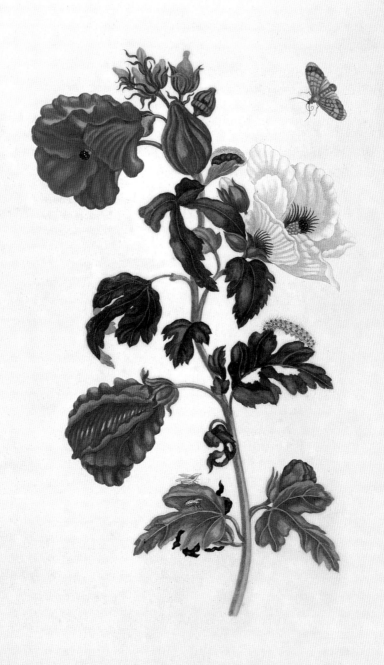

삶이 뒤바뀌는 순간

마티스가 '야수파'로 불린 것은 1908년 살롱 도톤의 전시에서였다. 서른아홉의 마티스는 이 전시에 강렬한 색의 물감으로 표현한 초상화를 제출했고, 그 결과로 물감을 야수처럼 처바른다는 조롱 섞인, 그러나 미술사에 영원히 남을 '야수파'라는 이름을 부여받았다.

이 그림은 마티스가 '야수파'라는 별명을 얻은 때로부터 오 년이 지난 후에 그린 것이다. 그리 긴 시간까지는 아닌데도 '야수'로서의 면모가 잘 보이지 않는다. 그 사이 그의 색채와 터치가 꽤 많이 달라져서다.

작품이 변한 것은 마티스가 1912년에 떠난 육 개월 동안의 모로코 여행 때문이었다. 여행중 그는 특히 그곳의 이국적인 색채에 매료되었고, 이를 작품에 적극 도입했다. 이 작품에 쓰인 옥색 계열과 푸른빛이 그것이다. 여행이 젊은 야수였던 마티스를 보다 정제된 색채의 대가로 거듭나게 한 셈이다. 종종 여행은 이처럼 삶의 새로운 국면을 여는 열쇠가 된다.

앙리 마티스
Henri Matisse
1869-1954

「푸른 창문」
1913,
캔버스에 유채,
130.8×90.5cm,
뉴욕 현대미술관

{ flowers at a travel destination }

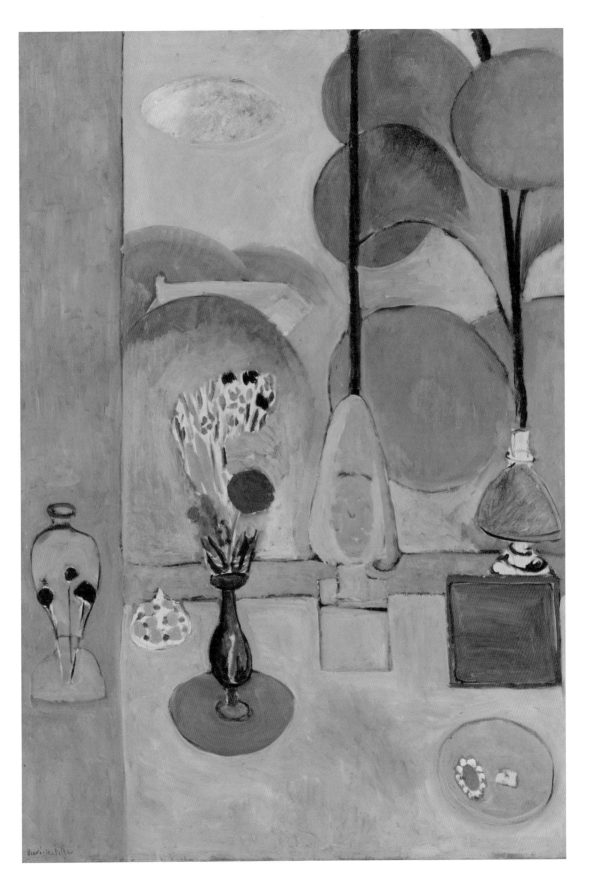

상상의 정원

화가들은 상상력의 날개를 펼쳐,
현실을 넘어선 신비로운 정원을 캔버스 위에 펼쳤습니다.
꿈과 현실이 교차하는
환상적인 정원의 세계로 함께 가볼까요.

garden of illusions

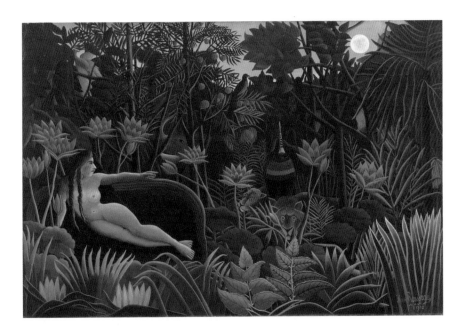

앙리 루소　　　　　「꿈」
1910,
캔버스에 유채,
204.5×298.5cm,
뉴욕 현대미술관

괴짜인가 천재인가

19세기 말 프랑스 화가들은 알제리나 모로코 등을 여행하곤 했지만, 루소는 파리 밖을 한 번도 나가본 적이 없었다. 대신 그는 파리의 식물원을 방문하여 수목을 관찰하고, 도감을 보면서 지식을 얻었다. 실물로 보지 않아서 도리어 상상력이 극대화되었을까? 루소는 그 어디에도 없는 크고 선명한 꽃과 나무를 캔버스 위에 창조했다.

엄밀히 말하자면, 당대의 기준으로 판단하기에 잘 그린 그림은 아니었다. 화면은 수풀로 막혀 답답하고, 인물은 해부학적인 면에서 보면 자세가 어색한데다 납작하고, 뜬금없이 정글에 옷을 벗은 여인이 있는 설정도 개연성이 부족하다. 루소가 고향 시청에 이 그림을 구매해달라는 요청을 보냈을 때 왜 거절당했는지도 이해가 간다. 그러나 지금 이 그림은 지금 현대미술의 메카, 뉴욕 현대미술관의 자랑스러운 소장품으로 자리하고 있다. 작품을 평가하는 기준이 '기술'에서 '개성'으로 점차 옮겨오면서, 루소에 대한 평가도 '아마추어 괴짜 화가'에서 '독특하고 개성 있는 작가'로 달라진 것이다.

예술품을 평가하는 기준은 시대에 따라, 지역에 따라, 개인에 따라 다르다. 작품에 대한 개인적 감상을 말할 때 결코 주눅들 필요가 없는 근거이자, 타인의 감상을 존중해야 하는 이유다.

색채로 뒤덮인 평면

「낙원」
1912,
패널에 유채,
50.0×75.0cm,
오르세 미술관

독실한 가톨릭 신자였던 모리스 드니는 아름다운 초원에 천사들을 여럿 등장시켜 그가 생각하는 낙원의 모습을 그렸다. 드니는 고전을 참조하는 걸 좋아했고, 이 작품을 그릴 때도 르네상스 거장들이 그린 천사의 모습을 참고했다.

고전을 사랑하던 드니는 모순적이게도, 현대미술에 지대한 영향을 끼쳤다. 1890년 8월 그가 한, "그림은 색채로 뒤덮인 평면일 뿐"이라는 말 때문이다. 가히 혁명적인 문장이다. 미술의 독립선언문이라고나 할까.

드니에 따르면, 그림은 오직 '색채'다. 이 주장은 종교, 역사, 정치적인 이야기를 전달해온 종전의 임무로부터 미술을 해방시켰다. 그 덕에 앙리 마티스나 바실리 칸딘스키와 같은 수많은 후대의 화가들이 색과 선 같은 조형 요소에만 집중할 수 있는 자유를 얻었다.

게다가 드니는 그림이 '평면'이라 했다. 그림이 평면임을 인정한다면, 풍경화에서 원근감을 강조하거나 정물화에서 입체감을 공들여 만들지 않아도 된다. 굳이 눈속임을 할 필요가 없는 거다. 이후의 회화에서 공간이 뒤죽박죽해지거나 사물이 납작해지고, 심지어 추상적 공간까지 나타나는 것은 모리스 드니 덕분이다.

이런 의미에서 현대미술의 낙원은 「낙원」을 그린 모리스 드니로부터 시작되었다 해도 과언이 아니다.

나의 유년기 친구

　1980년대에 만화영화를 자주 본 사람이라면 꽃밭에 앉아 있는 이 캐릭터가 누구를 본뜬 것인지 금세 알아차릴 터다. 그렇다. 아톰과 미키마우스다. 각각 일본과 미국 대중문화를 대표하는 캐릭터다.

　1967년에 태어난 이동기는 어린 시절, 부모님이 일하러 가셨을 때 홀로 TV를 보는 시간이 많았다. 그 무렵 방송국에서는 주로 일본과 미국 만화영화를 틀어주었다. 아톰과 미키마우스는 스크린에서 가장 빈번히 접할 수 있는 캐릭터였다. 대학원 진학 후, 이동기는 어린 시절에 자주 만난 캐릭터 둘을 합성하여 '아토마우스'를 탄생시켰다.

　아토마우스는 지극히 개인적인 경험에서 비롯한 캐릭터이지만, 미국과 일본의 영향을 많이 받던 당시 우리나라의 문화적 지형도 또한 반영하고 있다. 단순한 이미지 뒤로 복합적인 의미가 읽히는 작품인 셈이다.

이동기
1967-

「꽃밭」
2005,
캔버스에 아크릴릭,
120.0×159.0cm,
국립현대미술관

수풀 너머 환상의 나라로

아우구스트 스트린드베리는 스웨덴의 현대문학을 열었다는 평가를 받으며, 생전 사십여 년 동안 육십여 편의 희곡과 삼십여 편의 소설, 문화 비평, 자서전 등을 남겼다.

대문호답게 그림도 문학적이다. 신비롭고 몽환적인 이 작품도 이야기가 펼쳐진다. 분홍색 꽃을 따라가다 저편의 세상으로 연결되는 비밀 통로를 발견한 순간 같다. 자연으로 돌아가기를 촉구한 루소에게 깊이 공감했던 스트린드베리였기에, 수풀 너머 꽃이 피고 풀이 우거진 자연의 모습을 아름다운 미지의 세계로 묘사한 듯하다. 저 너머가 제목에서 말하는 '환상의 나라'일 거다.

새로움에 대한 설렘과 기대감도 부풀어오른다. 새로운 여정중에도 분명 아름다운 것을 많이 발견할 수 있을 거다. 스트린드베리의 원더랜드 속 푸른 하늘과 아름다운 꽃향기처럼.

아우구스트 스트린드베리
August Strindberg
1849-1912

「환상의 나라」
1894,
종이보드에 유채,
72.5×52.0cm,
스웨덴 국립미술관

사랑, 그 '위대한 유산'

‡

빈센트 반 고흐. 대중적 인지도와 인기에서 타의 추종을 불허하는 네덜란드의 화가.

「아몬드 꽃」은 반 고흐가 자신을 평생 후원해준 동생, 테오에게 보내는 선물이었다. 테오의 아들, 즉 조카의 탄생을 축하하는 의미였다. 테오는 아들의 이름을 형과 똑같이 빈센트 반 고흐라고 지었다.

조카가 태어났던 1890년 1월, 반 고흐는 생폴 지역의 정신병원에 입원해 있었다. 당시 그는 건강상의 이유로 외출이 자유롭지 않아서 파리까지 조카를 보러 갈 수가 없었다. 대신 그는 조카를 보고 싶은 마음, 탄생을 축하하는 마음, 그리고 조카가 건강히 자라기를 바라는 마음을 가득 담아 조카의 요람 앞에 걸어달라는 메시지와 함께 이 그림을 파리에 있는 테오에게 보냈다.

영화 〈반 고흐: 위대한 유산〉은 이 선물을 받은 조카의 시선에서 반 고흐의 일대기를 들려준다. 영화 속 한 장면, 아기 빈센트가 누워 있는 요람 뒤로 「아몬드 꽃」이 보인다. 그 모습이 마치 팔 벌려 아기를 지켜주는 것도 같고, 아기를 축복하는 눈송이 같기도 하다.

빈센트 반 고흐

「아몬드 꽃」
1890,
캔버스에 유채,
73.3×92.4cm,
반 고흐 미술관

Flower list

1부 폴링 인 폴

가을 정원

하인리히 포겔러Johann Heinrich Vogeler, 「이야기 들려주는 사람Storyteller」

제작자 미상, 「정원에서 휴식을 취하는 유니콘The Unicorn Rests in a Garden, from the Unicorn Tapestries」

대 얀 브뤼헐Jan Brueghel de Oude, 페테르 파울 루벤스Peter Paul Rubens, 「후각Smell」

외젠 들라크루아Eugène Delacroix, 「공원에 엎질러진 꽃바구니Baskets of Flowers」

조르주 스탱Geroges Stein, 「꽃시장Flower Market」

에곤 실레Egon Schiele, 「정원이 있는 집House with a Bay Window in the Garden」

콜로만 모저Koloman Moser, 「마리골드Marigolds」

에리크 베렌시울Erik Werenskiold, 「금빛 꽃Golden Flowers」

석도石濤, 「목근(히비스커스), 연꽃, 바위Hibiscus, Lotus, and Rock」

빈센트 반 고흐Vincent van Gogh, 「에덴 정원의 추억(아를의 여인들)Memory of the Garden at Etten(Ladies of Arles)」

「도비니의 정원Daubigny's Garden」

「오베르쉬르우아즈 정원의 가세 양Mademoiselle Gachet dans son jardin à Auvers-sur-Oise」

국화

클로드 모네Claude Monet, 「국화Chrysanthemums」

피트 몬드리안Piet Mondrian, 「국화Chrysanthemum」

「변형Metamorphosis」

피에르 보나르Pierre Bonnard, 「여인과 강아지Women with a Dog」

에드가 드가Edgar Degas, 「꽃 화분 옆에 앉아 있는 여인A Woman Seated beside a Vase of Flowers」

자메 티소James Tissot, 「국화Chrysanthemums」

귀스타브 카유보트Gustave Caillebotte, 「프티 제네빌리에 정원의 국화Chrysanthemums in the Garden at Petit-Gennevilliers」

가미사카 셋카神坂 雪佳, 「세상의 수많은 식물」의 삽화.

엉겅퀴

에두아르 마네Édouard Manet, 「엉겅퀴The Thistle」

존 싱어 사전트John Singer Sargent, 「엉겅퀴Thistles」

파울 클레Paul Klee, 「엉겅퀴 꽃이 피는 집The Thistle Flower House」

가을 정물화

에두아르 마네Édouard Manet, 「바이올렛 꽃다발Bouquet of Violets」

존 컨스터블John Constable, 「유리병에 담긴 꽃 연구Study of Flowers in a Glass Vase」

「물병에 담긴 꽃Flowers in a Pitcher」

앙리 루소Henri Rousseau, 「과꽃 등으로 만든 꽃다발Bouquet of Flowers with China Asters and Tokyos」

얀 스피할스키Jan Spychalski, 「델피늄과 장미Larkspurs and a Rose」

토마스 예페스Tomás Hiepes, 「오렌지 꽃이 있는 테라코타 화분Terracotta Vase With An Orange Bush In Flower」

펠릭스 발로통Félix Vallotton, 「마리골드와 귤Marigold and Tangerine」

그랜트 우드Grant Wood, 「금잔화Calendulas」

제임스 엔소르James Sidney Ensor, 「환상적인 정물화Fantastic Still Life」

모리스 프렌더개스트Maurice Prendergast, 「꽃병에 담긴 꽃(백일홍)Flowers in a Vase(Zinnias)」

에밀 베르나르Émile Henri Bernard, 「꽃병의 꽃과 컵Vase of Flowers and Cup」

파울 클레Paul Klee, 「개화Efflorescence」

「공연하는 꽃A Flower Performs」

후안 그리스Juan Gris, 「꽃이 있는 정물화Still life with Flowers」

꽃을 든 남자

한스 홀바인Hans Holbein der Jüngere, 「콘월의 귀족 사이먼 조지의 초상Portrait of Simon George of Cornwall」

야체크 말체프스키Jacek Malczewski, 「히야신스가 있는 자화상Self Portrait with Hyacinth」

올리버 뉴베리 채피Oliver Newberry Chaffee, 「거울에 비친 나Myself in the Mirror」

꽃과 아이

헤릿 판 혼트호르스트Gerrit van Honthorst, 「빌럼 3세 왕자와 그의 이모 오랑어의 마리아 두 사람의 어린 시절 초상화Double Portrait of Prince Willem III and His Aunt Maria, Princess of Orange, as Children」

윈슬로 호머Winslow Homer, 「네 잎 클로버The Four Leaf Clover」

카를 빌헬름 디펜바흐Karl Wilhelm Diefenbach, 「꽃과 소녀A Girl with a Flower」

빅토르 가브리엘 질베르Victor Gabriel Gilbert, 「아이에게 꽃을 건네기Offering a Flower to a Child」

토마스 예페스Tomás Hiepes, 「꽃이 담긴 꽃병과 과일이 있는
　정물화Still Life with Fruits and Vase with Flowers」
대 얀 브뤼헐Jan Brueghel the elder, 「나무통에 든 꽃Flowers in
　a Wooden Vessel」
얀 데 헤임Jan Davidsz de Heem, 「유리 화병에 담긴 꽃 정물화
　Still Life with Flowers in a Glass Vase」

2부 윈터 원더랜드

겨울 정원

레온 스필리아르트Léon Spilliaert, 「아이비와 정자가 있는 설경
　Snowscape with Ivy and a Kiosk」
빈센트 반 고흐Vincent van Gogh, 「봄 뉘넌의 목사관 정원The
　Parsonage Garden at Nuenen in Spring」
레옹 봉뱅Charles Léon Bonvin, 「들판 앞의 장미꽃봉우리Rose
　Bud in front of a Landscape」
마리 앙투아네트 마르코트Marie Antoinette Marcotte, 「온실 안
　에서In the Glasshouse」
존 앳킨슨 그림쇼John Atkinson Grimshaw, 「사색에 빠진 사람II
　Penseroso」
귀스타브 카유보트Gustav Caillebotte, 「난Orchids」

겨울 장미

마틴 존슨 히드Martin Johnson Heade, 「자크미노 장미Jacque-
　minot Roses」
장바티스트 카미유 코로Jean-Baptiste Camille Corot, 「유리에
　든 장미Roses in a Glass」
타데우스 마코프스키Tadeusz Makowski, 「바구니와 장미Rose
　with a basket」
피트 몬드리안Piet Mondrian, 「유리병 안에 담긴 장미Rose in a
　Glass」
에두아르 뷔야르Jean-Édouard Vuillard, 「유리병 안의 장미
　Roses in a Glass Vase」
헬레네 셰르프벡Helene Schjerfbeck, 「노란 장미Yellow Roses」
쿠르트 슈비터스Kurt Schwitters, 「티 로즈Tea Rose」
폴 세잔Paul Cézanne, 「병에 담긴 장미Roses in a Bottle」
귀스타브 카유보트Gustave Caillebotte, 「크리스털 꽃병에 꽂힌
　장미 꽃다발Bouquet of Roses in a Crystal Vase」
새뮤얼 페플로Samuel John Peploe, 「분홍 장미, 중국 화병Pink
　Roses, Chinese Vase」

겨울 꽃 정물화

궨 존Gwen John, 「화병Vase of Flowers」
레옹 봉뱅Charles Léon Bonvin, 「바이올렛 꽃다발Bouquet of

Violets」
얀 망커스Jan Mankes, 「꽃병의 재스민Vase with Jasmin」
레오 헤스털Leo Gestel, 「글라디올러스Gladiolus」
조르주 자냉Georges Jeannin, 「장미꽃과 부채가 있는 정물A
　Still Life with Roses in a Vase and a Fan」
오귀스트 르누아르Pierre-Auguste Renoir, 「장미 꽃다발Bouquet
　of Roses」
윌리엄 제임스 글래컨스William James Glackens, 「물주전자에
　든 튤립과 작약Tulips and Peonies in Pitcher」
아돌프 몽티셸리Adolphe Joseph Thomas Monticelli, 「꽃병Vase
　of Flowers」
앙리 팡탱라투르Henri Fantin-Latour, 「노르망디의 꽃Flowers
　from Normandy」
빅토리아 뒤부르 또는 빅토리아 팡탱라투르Victoria Dubourg
　or Victoria Fantin-Latour, 「꽃Flowers」
장 바티스트 시메옹 샤르댕Jean Baptiste Siméon Chardin, 「꽃
　병A Vase of Flowers」
폴 세잔Paul Cézanne, 「로코코식 화병에 꽂힌 꽃Flowers in a
　Rococo Vase」
니콜라에 그리고레스쿠Nicolae Grigorescu, 「사과꽃Apple
　Blossom」
빈센트 반 고흐Vincent van Gogh, 「유리컵에 꽂힌 아몬드 꽃 가
　지Sprig of Flowering Almond in a Glass」

성탄 전야

피에르 보나르Pierre Bonnard, 「학, 오리, 꿩, 대나무, 고사리
　가 있는 병풍Painted Screen with Crane, Ducks, Pheasant,
　Bamboo and Ferns」
폴 세뤼시에Paul Sérusier, 「꽃다발을 든 브르타뉴 여인Bretonne
　au Bouquet」
조지 히치콕George Hitchcock, 「수태고지The Annunciation」
레온 스필리아르트Léon Spilliaert, 「장난감 천사의 방문을 받는
　어린 여섯 소녀들Les six petites filles reçoivent la visite de
　l'ange à jouets」
크리스티안 묄박Christian Möllback, 「크리스마스선인장Christ-
　mas Cactus」

동백

헬레네 셰르프벡Helene Schjerfbeck, 「동백Camellias」
알폰스 무하Alphonse Maria Mucha, 「동백 아가씨The Lady of
　the Camellias)」

꽃과 여인

엘리자베스 비제 르 브룅Élisabeth Vigée Le Brun, 「슈미즈 드레
　스를 입은 마리 앙투아네트Marie Antoinette in a Chemise
　Dress」